U0128029

藝術美學
玄妙中西繪畫

作者 / 楊佳蓉・出版 / 萬卷樓圖書股份有限公司

目 次
CONTENTS

西洋繪畫

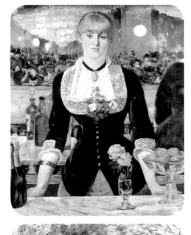

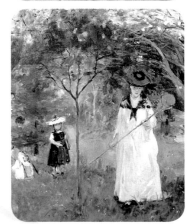

中華繪畫

　　人類文明進化到懂得使用礦石、顏料記事、繪圖以後，美就成為人類精神文明追求的目標，文藝復興以後，真、善、美三個要素更成為人類文明追求的動力和支柱。追求真，引導了科學、技術的突飛猛進；追求善，讓各種宗教走出自我修行的象牙塔，深入基層，幫助那些真正需要幫忙的人；追求美，不僅讓才華洋溢的藝術家創造了各種偉大的藝術品，也讓人更懂得珍惜一切，讓人與人的相處更融洽。民國初年，北京大學校長蔡元培先生曾提出美育替代宗教的說法；當然美育無法取代宗教，但對美與藝術的認知與涵養，絕對是現代社會人類必備的素養。

　　楊佳蓉老師與余相識多年，余前任國立空中大學人文學系主任、空大臺北中心主任、空大圖書館館長，深知佳蓉老師學養俱佳，延請在國立空中大學講授：藝術鑑賞、生活美學、色彩創意與生活、造型設計以及文學等課程，是一位深受學生敬愛的老師。楊老師授課時都會以圖例講授，對講授主題相關人物的背景、作品皆會深入研析，並且把研究成果化為篇篇論述，且因為作品言之有物，迭有創見，並被相關學術刊物接受、發表，或於各種學術研討會公開發表，其教學、研究的態度與成果是獲得各界肯定的。楊老師除了是一位藝術理論家，同時也是一位從事藝術創作的藝術家，她的作品以景物、花卉、人物為主，表現在一幅幅油畫作品上；也因為楊老師自己是藝術創作者，所以從事藝術論述都能見人所未見，言人所不能言。

　　楊老師此次刊行的《藝術美學—玄妙中西繪畫》，收錄了介紹西洋繪畫概念與重要藝術家拉斐爾、德拉克洛瓦、馬奈、莫內、莫莉索、杜菲、歐姬芙等論述十篇，以及中華繪畫概念與現代名家徐悲鴻、潘玉良、李梅樹、郭柏川、郭雪湖、陳景容等論述亦十篇，全書共二十篇；讀這本書，除了是知識的擷取，也是心靈的一大饗宴。茲值出版前夕，謹將我認識的楊老師推介於此，俾讀者讀其書，知其人。

新北市公民終身教育推廣協會理事長、文學博士 蔡相輝 2016.12.28 於三重

　　藝術美學既玄又妙，本書以繪畫為主，論及中西，以專論呈現，西洋方面包括文藝復興時期至現代、當代的藝術，含拉斐爾、德拉克洛瓦、馬奈、莫內、莫莉索、杜菲與歐姬芙等藝術家專文，並有印象派之繪畫色彩、現代西洋繪畫受日本浮世繪影響等篇章。中華部分包括唐墓壁畫、禪餘人物水墨畫、文人畫演進、歷代花鳥畫，還有現代畫家徐悲鴻、潘玉良、李梅樹、郭柏川、郭雪湖與當代畫家陳景容等專文。書中內容多元豐富，期盼讀者能愉快的沉浸在藝術的閱讀中，並能透過閱讀與體驗以提升藝術美學的涵養，增進中西繪畫欣賞與鑑賞的能力。

　　本書可說是我的前兩本書：《藝術欣賞—絢彩西洋繪畫》與《油畫欣賞與創作》的延續，書中各篇皆已於藝術期刊或研討會發表；從本人自藝術研究所畢業，並歷經獲得博士學位至今，於大學任教十五年多裡，所發表的六十多篇藝術論作中，精選出二十篇藝術美學論文，成為本書內容。本書也將成為我個人出版的第十六本書。

　　這些論文所發表的期刊有：國立歷史博物館期刊《歷史文物》、中華花藝文教基金會期刊《花藝家》、中華民國工筆畫學會期刊《工筆畫》、行政院《住福》雙月刊等；研討會則有：國立空中大學「全方位成功」國際學術研討會論文集等。其中於《歷史文物》發表的藝術文含〈唐永泰公主墓壁畫宮女圖之賞析〉、〈李梅樹繪畫賞析〉與〈陳景容藝術創作探析〉；於《花藝家》〈藝術論壇〉發表的藝術文則含〈文藝復興時期拉斐爾之藝術風格〉、〈莫莉索柔如花卉的繪畫〉、〈悠然見南山——文人畫演進探析〉等多篇，充實了本書的內容。

　　本人非常榮幸與感恩於國立台灣科技大學、國立空中大學、育達科技大學、中國科技大學等校擔任助理教授，教授藝術與美學的課程，曾講授：藝術與美學、藝術與生活、藝術鑑賞、藝術治療、色彩創意與生活、藝術名畫與電影、博物館巡禮、油畫欣賞與創作、多媒材彩畫等課，因而促成本書的誕生。

　　悠悠時光裡我的生活與藝術緊密相連，應是對藝術的無比熱忱，才能持續著自己所喜愛的藝術寫作、教學與創作。如今得到這些研究的小小成果，並獲以出版，內心非常喜悅，寫作期間的種種辛勞已然忘卻。藝術研究是一條漫長的路，本書仍有許多疏漏不足之處，期待未來繼續努力，尊請諸位學者與先進多多予以批評指教，萬分感激。

　　　　　　　　　　　　　　　　　　　　作者 楊佳蓉 序於揚晨樓 2016/11

西洋繪畫

璀璨繽紛西洋繪畫

　　本文題為「璀璨繽紛西洋繪畫」，內容即為西洋繪畫簡史，探討西洋美術流派與賞析代表畫家作品。文中以畫作為例，讓我們欣賞到各時期不同流派在繪畫表現上的爭奇鬥豔，並了解其理念與風格。本文欣賞西洋文藝復興時期、巴洛克與洛克克時期、新古典主義、浪漫時期、寫實與自然主義、印象派與後印象派、象徵主義、野獸派、立體派、未來主義、抽象繪畫、表現主義、巴黎派、超現實主義、普普藝術等至現代、後現代的藝術，內文十分豐富，期使我們增進藝術美感的體驗，提升藝術素養，以藝術陶冶性情、豐富人生。

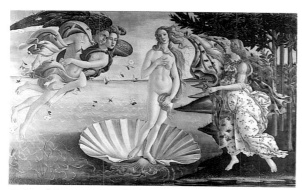

▲圖1《維納斯的誕生》，波提切利，1485年，蛋彩・畫布，172.5×275.5cm，義大利佛羅倫斯烏菲茲美術館。

一、文藝復興時期 Renaissance

　　文藝復興開始於十五世紀初期，早期藝術中心在義大利佛羅倫斯，人們從中世紀的封建主義覺醒及從教會的枷鎖掙脫，重新體認人性的價值，重視個人能力、存在和知性，而發現更多未知的事物，包括「人的再發現」與「世界的發現」，此種新精神即「人文主義」。文藝復興一方面發揚古典藝術，讓古代的希臘羅馬藝術獲得再生；一方面是對中世紀藝術的反動，開始關心現世的生活，不再屈服於宗教和權威。文藝復興產生的是一種新的文化與新的生活。

　　文藝復興時期的三個時期與中心，早期中心於弗羅倫斯，代表畫家是馬薩齊奧、烏切羅、波提切利等，藝術特色是發展出完美的透視法和明暗對照法。波提切利（Sandro Botticelli，1445-1510）擅長取材自希臘羅馬神話，作品如《維納斯的誕生》（圖1）、《春》、《雅典娜和半人馬》。

　　到十六世紀，鼎盛時期中心轉移至羅馬，有三位重要的藝術家從弗羅倫斯到此，他們是達文西（Leonardo da Vinci，1452-1519）、米開朗基羅（Michelangelo，1475-1564）和拉斐爾（Raphael，1483-1520），被稱為「文藝復興三傑」。達文西富多元智慧，精通：解剖學、生物學、數學、物理、力學、地質、天文、繪畫、音樂、建築等，他的繪畫表現方法包含「大氣透視法」：繪畫的空間似乎充斥著光線和大氣，且物體愈遠輪廓愈模糊，作品如《蒙娜麗莎》（圖2）、《岩石間的聖母》。

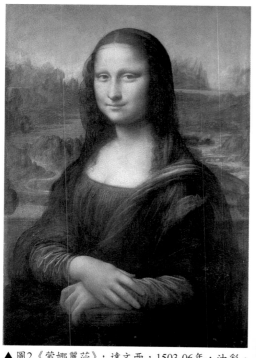

▲圖2《蒙娜麗莎》，達文西，1503-06年，油彩・畫板，77×53cm，法國巴黎羅浮宮博物館。

米開朗基羅集雕塑家、詩人、畫家、建築家於一身,雕塑如:《大衛像》、《聖殤》;繪畫如《創世紀》系列(圖3:〈創造亞當〉)與《最後審判》,位於梵蒂岡西斯汀教堂,前者是天花板的濕壁畫,後者是大壁畫,再現人文主義精神與清教徒信仰之間的衝突美感,但過去清晰穩定均衡的構圖,已被激烈的動勢所取代。

拉斐爾綜合達文西的優雅細膩、米開朗基羅的雄偉壯麗,從兩位大師優點,粹鍊出屬於個人風格的特點:「完美的和諧」,結晶成澹雅的古典、超塵的通俗,也成為巴洛克的先驅,被稱為「聖母畫家」或「女性美的畫家」,代表作如:《帶金鶯的聖母》(圖4)、《抱獨角獸的女郎》、《雅典學派》等。

北部中心在威尼斯,十五世紀此地最重要畫家是貝利尼(Giovanni Bellini,1430-1516年),他是第一位在帆布上畫油彩的人,他有位傑出的學生提香(Tiziano Vecelli,1488或1490-1576),成為威尼斯派的最重要畫家,繪畫特點是色彩豐富和光線明亮,常常以紅色為底色,再塗上多層薄薄透明的其他顏色,形成「提香紅」,代表作如《烏比諾的維納斯》(圖5)、《花神弗洛拉》。

二、巴洛克時期 Baroque

形成於十七世紀的巴洛克是當時歐洲藝術思潮的總稱,在大國間和新舊教的爭權之下,在新教的國家發展商業與科學,而在舊教的領域,為顯示教會的權威力量和宮廷的富足華麗,因而產生了巴洛克美術,藝術創作著重於表現強烈感情,有別於文藝復興盛期的嚴肅含蓄。「巴洛克」的字義原是不規則形狀的珍珠,沿用有不完美、荒謬的和奇怪的意思。畫家喜歡用弧線及對角線構圖,充滿動態感、誇張感,有戲劇性的色彩和光影,物象繁複厚重。

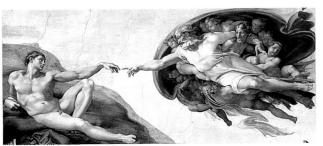

▲圖3《創造亞當》,米開朗基羅,1508-12年,濕壁畫,Fresco,280×620cm,梵蒂岡博物館(西斯汀禮拜堂)。

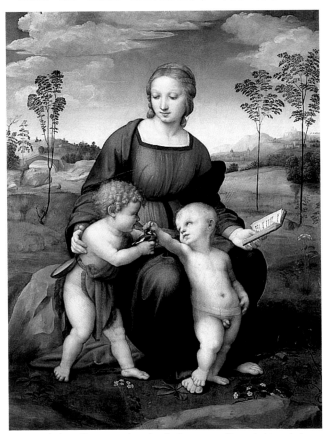

▲圖4《帶金鶯的聖母》,拉斐爾,1507年,油彩·木板,107×77cm,義大利佛羅倫斯烏菲茲美術館。

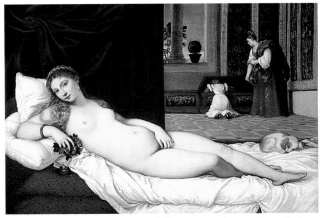

▲圖5《烏比諾的維納斯》,提香,1538年,油彩·畫布,119×165cm,義大利佛羅倫斯烏菲茲美術館。

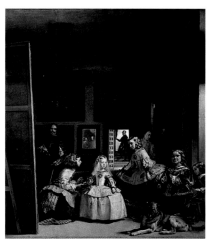 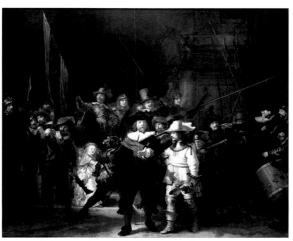 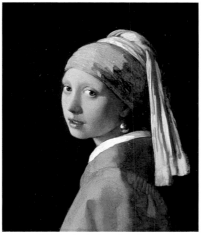

▲圖6《侍女》，委拉斯蓋茲，1656年，油彩，318×276cm，西班牙馬德里普拉多美術館。

▲圖7《夜景圖》，林布蘭，1642年，油彩‧畫布，363×437cm，荷蘭阿姆斯特丹國立博物館。

▲圖8《戴珍珠耳環的少女》，維梅爾，1665年，油彩‧畫布，44.5×39cm，荷蘭海牙莫瑞修斯博物館。

　　委拉斯蓋茲（Velasquez，1599-1660）是當時歐洲最偉大的畫家之一，他曾擔任宮廷畫家，繪製數百幅王室貴族的肖像畫，成功地捕捉西班牙人在孤獨的外表下，隱藏於內心的豐富情感；代表作《侍女》（圖6），畫中有小公主和侍女等人，個個栩栩如生。

　　林布蘭（Rembrandt，1609-1669）是當時荷蘭最富盛名的畫家，他所畫的題材非常廣泛，然最關注的是人的主題，他描繪各種人物，聞名的自畫像從年輕到年老都有。他的畫作大都是暗調子，再施以戲劇性的強光，其光似乎無光源，只為引起注目，代表作有《夜景圖》（圖7）。

　　維梅爾（Jan Vermeer，1632-1675），為荷蘭大師中最穩健、溫和的一位畫家，他的繪畫呈現秩序感，顯得寧靜祥和，色彩和光線都有所節制。他作畫的速度不快，目前能確定是他的作品只有約四十幅，都是小件作品，大都是描繪家庭生活，畫中僅有一、兩個人，或伏案寫字、做家務、演奏樂器，把日常生活詩意化，代表作有《拿水壺的年輕女子》、《戴珍珠耳環的少女》（圖8），後者畫中活靈活現的勾勒少女的嬌嫩、雙唇的潤濕感、雙眼的水靈和晶瑩的珍珠。

三、洛可可時期 Rococo

　　洛可可藝術形成於十八世紀初，主要是指法國路易十五時代的室內裝飾藝術，特色是有許多優美的小弧形，延伸到繪畫，風格輕快小巧、甜美優雅，精緻華美。洛可可尋求現實面的快樂，屬於實利主義。

　　華鐸（Jean-Antoine Watteau，1684-1721）是洛可可藝術最具代表性的畫家，他是路易十五的宮廷畫家，擅長描繪當時法國貴族的歡樂生活和談情說愛的場面，《鶯鳳和鳴》（圖9）是他的作品之一。洛可可畫家還有布雪與佛拉哥納爾。

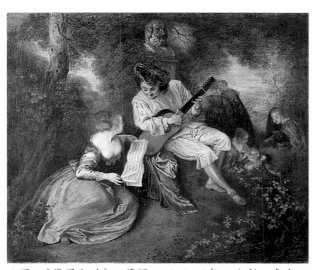

▲圖9《鶯鳳和鳴》，華鐸，1715-18年，油彩‧畫布，50.8×59.7cm，英國倫敦國家畫廊。

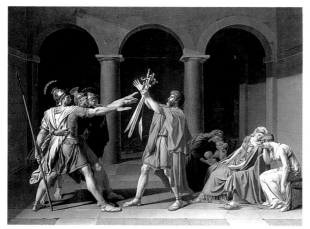

▲圖10《霍拉第之誓》,大衛,1784年,油彩‧畫布,330×425cm,法國巴黎羅浮宮。

▲圖12《籃子裡的花》,德拉克洛瓦,1834年,油彩‧畫布,法國里爾美術宮。

四、新古典主義 Neoclassicism

十八、十九世紀的新古典主義和法國大革命有關,藝術家贊同古代希臘藝術為最完美的形式表現,他們在古代歷史中和現實的重大事件中尋找材料,認為美的理想是追求「理性」的表現,重視素描和構圖的完整性,以及比例的勻稱。

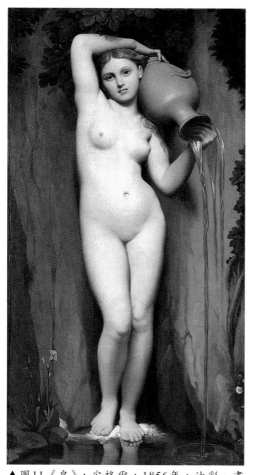

▲圖11《泉》,安格爾,1856年,油彩‧畫布,163×80cm,法國巴黎奧塞美術館。

大衛(David,1748-1825),是法國新古典主義的領袖,他的畫為要激發高尚的愛國心,宣揚道德的風範,代表作品如《霍拉第之誓》(圖10)。

安格爾(Jean-Auguste-Dominique Ingres,1780-1867)是大衛的學生,繼大衛之後的最重要畫家,他的作品《泉》(圖11)中,少女佇立姿態美妙到極點,有一種純潔、典雅、恬靜的美感,畫家在線條、形體和色調上,表現出崇高的意境。

五、浪漫主義 Romanticism

興起於十九世紀初,它是一種廣泛的藝術運動,主張提高個人的感受和情感的因素,作品中帶有一種抒情色彩,以大膽的創作與鮮麗的色彩描繪悸動激情的內在世界。在繪畫題材上,由於對現實的不滿,引發對歷史的懷念與對異國的嚮往,也對社會改革充滿熱情。

德拉克洛瓦(Eugene Delacroix,1798-1863)是法國浪漫主義的主帥,他的畫作《自由女神引導人民》是浪漫主義運動鼎盛時期的代表性作品,表達對現實社會的關注;《籃子裡的花》(圖12)是他1834年的浪漫畫作。

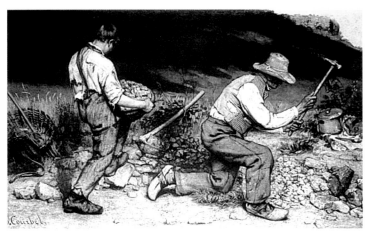

▲圖13《採石工人》，庫爾貝，1849年，油畫，450×541cm，損毀。

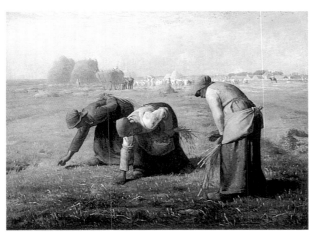

▲圖14《拾穗》，米勒，1857年，油彩‧畫布，83.5×111cm，法國巴黎羅浮宮。

六、寫實主義 Realism

　　法國大革命後，產業革命推進，社會趨向物質化、現實化；影響到繪畫，產生了寫實主義，畫家認為要去描繪平民生活，不需加以美化，甚至於擇取貧困階層的醜陋事物，放棄賞心悅目的題材。

　　庫爾貝（Courbet Gustave，1819-1877）是寫實主義的代表性畫家，他堅持：「繪畫的旨趣必須與畫家的日常生活所見相關。」代表作品《採石工人》（圖13）就是以勞動者為主題，揭示農工階級生活的困苦，他們內心翻騰著一股力量，企圖改善生活，故保有人格尊嚴而工作，畫中沒有感傷的情景，僅有象徵性的意義。

七、自然主義 Naturalism

　　法國一群畫家遠遠的居住在楓丹白露森林附近小村莊巴比松村，組成「巴比松派」，他們重視田園生活，並實地寫生景物，希望補捉自然界瞬息變化的真實景色，精確而不加藻飾的呈現。

　　巴比松派的重要畫家米勒（Millet，1814-1875），他的代表作品《拾穗》（圖14），把農家婦女的形象刻畫得十分深刻，畫面單純而有力量，表現農民聽天由命的性格，逆來順受的苦行，以及面對大地的虔誠和謙卑。

　　另一位畫家柯洛（Jean Baptiste Camille Corot，1796 -1875），將畫作裡的空間性與光線都處理得完美平衡，風景畫素材簡單，在自然界的色彩裡，充滿純樸真誠的美感，畫作如《清潭追憶》（圖15），寧靜有詩意。

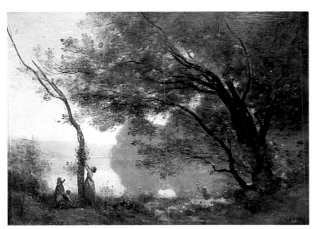

▲圖15《清潭追憶》，柯洛，1864年，油彩‧畫布，65×89cm，法國巴黎羅浮宮。

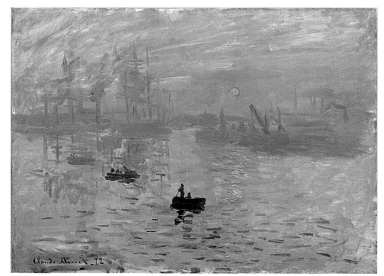

▲圖16《印象‧日出》，莫內，1873年，油彩‧畫布，48×63cm，法國巴黎馬摩坦博物館。

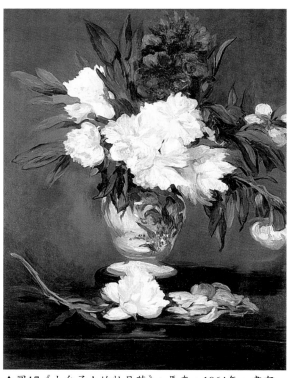

▲圖17《小台子上的牡丹花》，馬奈，1864年，畫布‧油彩，93.2×70.2cm，法國巴黎奧塞美術館。

八、印象派 Impressionism

1874年於巴黎有一群畫家舉辦聯合展為「無名畫家、雕刻家、版畫家協會展」，參加者有莫內、畢沙羅、西斯里、雷諾瓦、塞尚和竇加等，當時「喧噪」雜誌一批評家藉著莫內《日出‧印象》（圖16）的畫題，嘲諷他們是「印象派畫展」，於是「印象派」這個名詞就被沿用了。畫家受光學和色彩學影響，認為有「光」才有「色」，而一切物象都是各種不同色彩的組合，透過三稜鏡將光析出紅、橙、黃、綠、藍、紫等六色，依光譜上的色彩作畫，用解析色彩的小筆觸來呈現自然形象的主體，光的表現是繪畫的重心。

新印象派畫家以更科學的方法將各色調予以分析，用點描法作畫；各色調在某種比例的顏色組合下，把大小相同的顏色點子並列在畫布上，細密整齊；這種畫法使構圖堅實，並具裝飾風，代表畫家如秀拉、席涅克等。

馬奈是印象派的先驅者，他是早期敢脫離傳統繪畫的畫家之一，但他與印象派卻是若即若離的關係。1863年馬奈的《草地上的午餐》與《奧林比亞》這兩幅畫飽受批評。馬奈的創作風格大都以表現當時生活風貌為主題，繪出巴黎人物、城市酒館、水晶瓶花（圖17：《小台子上的牡丹花》）等畫作，因此馬奈得到「現代生活」畫家的稱號。

莫內（Claude–Oscar Monet，1840-1926年）被尊稱為「印象派之父」、「色彩的發現者」，為了捕捉瞬間的色彩美感，他快速的作畫。他以勒哈弗爾的風景為題材畫了《印象‧日出》，他堅決要畫下日出的每一秒鐘光與色的瞬間變化，於是畫面上充滿急促的筆觸、模糊的色彩、朦朧的光，物體輪廓都不清晰，然而這是他對日出紀錄下來的「印象」。

▲圖18《春之花束》，雷諾瓦，1866年，油彩・畫布，104.8×80.3cm，美國麻州劍橋哈佛大學費哥美術館。

▲圖19《捕蝶》，莫莉索，1874年，油彩・畫布，46×56cm，法國巴黎奧塞美術館。

雷諾瓦（Pierre Auguste Renoir，1841-1919）的《彈鋼琴的女孩》，女主角是當時藝術家所注視的淑女，她表露出閒適安逸的姿態，由畫面可看出女孩子的生活習慣和衣飾打扮。《春之花束》（圖18）是他於1866年的一幅瓶花傑作。

莫莉索（Morisot Berthe 1841-1895）是第一位加入印象畫派的女畫家，她的繪畫特別重視色彩的光學體驗，被認為是19世紀後半葉最重要的女畫家之一。她的繪畫超脫傳統，邁向現代畫風，尤其被認定符合當時藝術中的女性特質，代表作如《搖籃》、《捕蝶》（圖19）等。

九、後印象派 Post-Impressionism

十九世紀末、二十世紀初，藝評家認為繪畫必須帶進主觀的感受，當時日本浮世繪和中國水墨畫也對歐洲繪畫造成影響，加上領悟到攝影不能取代藝術，因此反對客觀的描繪，形成後印象派各大畫家獨特的風格。後印象派畫家希望回復到事物的「實在性」，反對分解成支離破碎的光與色。梵谷和高更用心探索精神價值，在畫面上營造深刻的意涵，於色彩和線條的表現更具自由風格。

塞尚（Paul Cezanne，1839-1906）被尊稱為「現代藝術之父」，著重形象的重量感、體積感、穩定感和宏偉感；他將物體的型態上加以分解，再重新構成，形成「有秩序的繪畫」，他認為繪畫必須用基本形體：圓柱體、球體、錐體等來描繪對象。《蘋果與橘之靜物畫》，是以鳥瞰的方式表現桌面，即鳥瞰式透視法，形成封閉性的淺近空間，並整合

▲圖20《藍色花瓶》，塞尚，1883-87年，油彩・畫布，61×50cm，法國巴黎奧塞美術館。

表面與景深，否定單點透視所形成的景像，企圖回歸二次元的繪畫空間，使作品具有繪畫性。《藍色花瓶》（圖20）是一幅充滿塞尚風格的作品。

高更（Paul Gauguin,1848-1903）深深被遠離文明的南太平洋原始生活所吸引，來到大溪地島，以當地的原始女性為題材，繪作大量《大溪地女郎》的作品。高更的「綜合主義」（synthetism）主張藝術應具備率直有力而普遍的相同象徵，並捨棄細節及特徵，以強烈而壓縮集中的方式，理性的表現印象、觀念和經驗三者的綜合，於是高更走出了印象派，簡單均衡的畫面具裝飾感和神祕感。《靜物·曼陀林》（圖21）是一幅收藏於巴黎奧賽美術館的高更畫作。

梵谷（Gogh Vincent van，1853-1890）的繪畫色彩鮮活，筆觸如同火燄般，氣氛陰鬱，風格非常奔放。他畫了許多向日葵（圖22：《十二朵向日葵》），畫面以黃色系為主色調，他喜歡黃色，認為那是純潔的化身，故表現得很明亮，向日葵由瓶花中心向四周旋轉，這是梵谷對於灼熱、運行的天體一種殷切的盼望；梵谷以厚塗和大筆觸表現顫動的色光效果，湧現生命流動的感覺，揭露藝術家勇敢表達自我的強烈情感。

▲圖21《靜物·曼陀林》，高更，1885年，油彩·畫布，64×53cm，法國巴黎奧塞美術館。

十、象徵主義 Symbolism

十九世紀後半葉，1885年以「象徵主義」為名的文藝思潮崛起，畫家用視覺形象來表現神秘和玄奧，使外在形式和主觀情境彼此呼應，把現實描繪得猶如夢幻和傳奇一般。象徵主義是對印象派和寫實主義的反動，其用色鮮明、具裝飾位，與高更或先知派類似。

▲圖22《十二朵向日葵》，梵谷，1888年，油彩·畫布，91×72cm，德國慕尼黑新皮納克提美術館。

代表畫家魯東（Bertrand-Jean Redon，1840-1916），被稱為「象徵主義者之父」，一方面從自然界的植物、花卉採擷最豐碩、最特殊、最偶發的美感體驗，另一方面分析夢幻與事物的底層含義，運用現實的形體做為潛意識中最瘋狂部份的比喻，故在現實與想像之間悠遊自得，畫作如：《中國花瓶中一束花》（圖23）。

◀圖23《中國花瓶中一束花》，魯東，1912-14年，油彩·畫布，64.8×49.8cm，美國紐約大都會美術館。

克林姆（Klimt Gustav，1862-1918）的繪畫有絢爛的色彩和豐富的裝飾性圖案，帶著美麗的哀愁，史稱「裝飾象徵主義」，作品《女人的三個階段》（圖24），人物彷彿在神話環境或詩的內涵裡，配以東方文化印記的裝飾，在重彩、線描、拼鑲、剪輯效果下，呈現獨特的趣味。

▲ 圖24《女人的三個階段》，克林姆，1905年，畫布‧油彩，180×180cm，義大利羅馬國家現代藝術館。

十一、野獸派 Fauvism

1905年巴黎的秋季沙龍有一些作品，以鮮明強烈的色彩，尤其是純粹色和對比色，加上扭曲誇張的形象、狂放粗獷的筆觸，風格特殊。當批評家牟雪爾（Louis Vauxcelles）看到傳統派麻路克的雕刻品被這些畫作包圍，壓迫感立現，驚呼：「被野獸圍困著的唐那太羅（Donatello，1386-1466。文藝復興初期雕刻家）」，「野獸派」因而得名。參展的畫家包括馬諦斯、烏拉曼克、德安、盧奧等人。

野獸派精神領袖馬諦斯（Matisse Henri，1869-1954）更運用豪放的原色和線條，結合東方藝術的裝飾美，以主觀的認識作畫；代表作如《紫袍女人》（圖25）、《有花的靜物》。

杜菲（Raoul Dufy，1877-1953年），經由馬諦斯的啟發，領悟到線條與色彩都能打動人心，因而進入野獸派時期，成為野獸派的一名大將。畫作如《洪弗勒荷碼頭的舊房子》（圖26），以粗獷的線條和鮮麗的色彩予人強烈的視覺感受。

▲ 圖25《紫袍女人》，馬諦斯，1937年，油彩‧畫布，96.2×65.2cm，美國德州休士頓美術館。

◀ 圖26《洪弗勒荷碼頭的舊房子》，杜菲，1906年，油彩‧畫布，60×73cm，私人收藏。

▲圖27《彈曼陀林的女人》，畢卡索，1909年，油彩・畫布，92×73cm，俄羅斯聖彼得堡市國立冬宮博物館。

▲圖28《彈性》，薄邱尼，1912年，油彩・畫布，100×100cm，義大利米蘭布雷拉博物館。

十二、立體派 Cubism

　　立體派畫家讓人們在平面上，可以同時看到物體的各面相貌，而這些面貌本來是要利用一些時間，在空間裡繞一圈才能看得到的。他們以理性的態度，致力於將對象分析再構成，創造出新美感，把色彩、陰影等繪畫要素盡力排除，以多角度之視野去呈現對象物，在「視點的複數化」和「視覺的移動」下，將多視點觀察的各面並存在同一平面上，又稱為多面式繪畫，如同將物象拆開，形成二次元的平面空間。

　　立體派領導者是畢卡索（Pablo Picasso，1881-1973）和布拉克（George Braque，1882-1963），畢卡索在1907年所畫的《亞維儂姑娘》，同時呈現其他面的奇怪造型，跟傳統藝術的具象形態完全不同。《彈曼陀林的女人》（圖27）是另一幅立體派的作品。

十三、未來主義 Futurism

　　起於1909年義大利，馬利內蒂（Marinetti，1876-1944）和巴拉（Balla，1871-1958）所提出。他們反映現代文明的特色，反對寧靜和柔美，主張狂熱不羈、體操式的步伐，強調動與力的粗獷。未來派所欲表現的是「正在動的機器或人物」，必須「有動力的感受」，畫家在一定點，觀察物象的移動，加入時間的衡量，將動態的軌跡組合在同一畫面上，形成「流動性透視」。

　　法國杜象（Marcel Duchamp，1887 -1968）在1912年畫了《下樓梯的裸女》，展時引起極大爭議，畫中有分解、組合的身體，行動中的人有類似機械式的腳步，給人剛冷的理性感覺。薄邱尼（Boccioni，1882-1916）主張追求生活中的生命力和速度，甚至以動感的手法構想靜止的物體，作品如《彈性》（圖28）。

十四、抽象繪畫 Abstract Art

抽象繪畫是藝術家在繪畫觀念和技巧上逐漸演變而來的形態，其前身是印象派，忽視主題，僅描繪光與色；廣義的抽象繪畫包括立體派和未來派等，具形象解體的特色；狹義的説法指結構主義（注重幾何圖形）、新造形主義（垂直和水平的畫面，如蒙德里安）、青騎士（1911年成立，形與色的即興表現，如康定斯基、克利）。

抽象繪畫通常直接用形和色來構成畫面，而沒有具體的對象物；也不必存在文學性、象徵性，不需有任何的描述或意義。二十世紀早期的抽象繪畫有兩種形態，包括幾何和表現的抽象，分別以蒙德里安和康定斯基為代表；二次世界大戰後，在美國也產生了「抽象的表現主義」。

蒙德里安（Piet Mondrian，1872–1944）以《構成-紅黃藍》（圖29）為名，製出水平線和垂直線，用原色的正方形和矩形來組成畫面。康定斯基（Wassily Kandinsky，1866–1944）也以《構成》為名，用顏色與造形反映心理與精神狀態，幾何造形具動感與靜態的反覆效果。

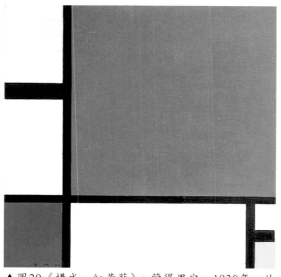

▲圖29《構成─紅黃藍》，蒙得里安，1930年，油彩・畫布，46×46cm，瑞士蘇黎世市立美術館。

十五、表現主義 Expressionism

表現主義是時代處於動盪不安的情況下的美學反映，從1905年德國的橋社成立後展開運動。以直接表達情緒和感覺為真正的目標，而不把自然當作主要標的；在線條、形體、色彩、構圖上不再追隨傳統，也捨棄印象派的繪畫理論，而以扭曲的形象和濃重的色彩為表現的手段。

表現派的繪畫團體有橋派（半抽象表現派）與青騎士派（抽象表現派），孟克（Munch Edvard，1863-1944）（圖30：《吶喊》）與克利（Klee Paul，1879-1940）（圖31：《環繞著魚》）分別加入繪畫團體宣揚理念。孟克有來自童年的悲傷記憶，在繪畫找到出口，表達焦慮和恐懼、苦悶和妄想、愛恨與死別的情緒。克利表達童稚、幻想、夢境和潛意識的世界，他於1920年到包浩斯藝術學院任職之後，有更深一層的體認，並和康丁斯基創立「抽象畫理論」。

▲圖30《吶喊》，孟克，1893年，蛋彩・紙板，84×67cm，挪威奧斯陸國家畫廊。

▲圖31《環繞著魚》，克利，1926年，油彩・畫布，46.7×63.8cm，美國紐約現代美術館。

十六、巴黎派 Ecole de Paris

巴黎派並非一個藝術活動或流派，而是泛指二十世紀大約前四十年活躍於巴黎的畫家、鑑賞家、批評家和畫商，這群人所形成的藝術圈子稱巴黎派。例如描繪裸女和肖像的畫家莫迪里亞尼（Modigliani，1884-1920），畫作以拉長的頸子與人體，呈現優雅的弧線與氣質為獨特風格，也被視為表現主義畫家。《珍妮畫像》（圖32）是一幅深情畫像。

來自西俄羅斯的夏卡爾，1912年他在巴黎定居，巴黎的藝術促使他思考，創作出新的形象和空間，是第一位被稱為「超自然」的畫家，也被稱為超現實主義的先驅。夏卡爾的題材大部分來自故鄉的景物，並以「愛」為履次描繪主題，包含愛鄉、愛情，花卉和花束更是反覆出現的意象，以想像連結成豐富畫面，如畫作《戀人與花束，夏天》（圖33）。

▲圖32《珍妮畫像》，莫迪里亞尼，1919年，油彩·畫布，55×38cm，私人收藏。

十七、超現實主義 Surrealism

超現實主義是在1924年於巴黎開始的藝術運動，面對兩次殘酷的戰爭景象以及工業社會的冷漠，所產生的反叛美學；深受心理學家弗洛伊德的影響，畫家嘗試將現實觀念與本能、潛意識、夢幻的經驗相互揉合，以達到一個絕對的、超然的真實情境，並具有直覺的批判性，達利（Salvador Dalí，1904-1989）稱之「非理性批判」或「偏執狂的批判方法」。

超現實主義的創作技巧有「自動性記述法」、「現成物體」、「摩擦法」、「拓印法」、「定義黏貼法」——這些拼貼技巧開始於綜合立體派，而在超現實主義再度被大量使用。拼貼、蒙太奇、自動素描、精緻屍體等都是超現實主義運用的主要方法。其創作的要訣有三點：（1）組合新造型；（2）物體出現於奇特空間；（3）不相關物體的擺設。例如米羅曾以繪畫和拼貼法構成作品。

▲圖33《戀人與花束·夏天》，夏卡爾，1927-30年，油彩·畫布，41.2×33cm，私人收藏。

超現實主義產生的具體抽象，喚回真實的內在，達利的一幅作品《帶煮熟豆子的柔軟建築：內亂的預感》（圖34），用仿彿來自潛意識的柔軟扭曲形體，表現重大的事件，而在副標題上顯露出隱喻。他常把妻子卡拉帶入夢幻想像的世界中，有《天球構成的卡拉形象》等。

十八、普普藝術 Pop Art

萌發自50年代的英國，50年代中期盛於美國。普普藝術是英評論家阿洛威（Alloway）所創見的名詞，意思是流行藝術或通俗藝術，是可以傳播出去的。他們企圖描繪生活周圍的事物，後來乾脆照抄、放大，甚至拿出實物來；運用廢棄物、報刊圖片、商品招貼、電影廣告和漫畫等做拼貼的組合，其實是屬於達達的精神。

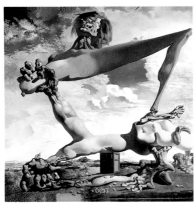

▲圖34《帶煮熟豆子的柔軟建築內亂的預感》，達利，1936年，油彩·畫布，100×100cm，美國賓州費城藝術博物館。

　　《瑪麗蓮夢露》（圖35）是美國安迪‧沃霍爾（Andy Warhol，1928-1987）的著名版畫，以名人、明星的形象顯現，加強細部的變化，形成冷漠的風格。

▲圖35《瑪麗蓮夢露》，安迪‧沃霍爾，1967年，絹網印花‧紙，200×500cm，安迪‧沃霍爾博物館。

十九、現代藝術 Modernism art

　　二十世紀以來的現代主義藝術又稱為「現代派」，藝術家採用解析的、抽象的、寓意的、荒誕的、表現的視覺語言，來反映人生和社會，而不直接去描繪現實。現代主義藝術的理論基礎為「為藝術而藝術」，繪畫需擺脫對自然、文學、歷史的依賴；而對於現代工業科技，或加以利用或表示迴避。現代主義藝術包含立體派、未來派、達達主義與超現實主義等。

　　達達積極推展反藝術、反美學的立場，在歐洲和美國文化造成衝擊，杜象是達達精神的先驅者，他的原創性貢獻是直接搬出「現成品」，1917年他提出最有名的作品《噴泉》（圖36），即直接擺上衛生器具（男性的小便池），他發現只要給予對象一個題目，就能有意義的、強烈的改變物體的真實性。

二十、後現代藝術 postmodernism

▲圖36《噴泉》，杜象，1917，衛生器具，磁釉。

　　藝術中心也由現代主義的法國巴黎，轉移到後現代主義的美國紐約。50、60年代以後，變成多元化的後工業社會，也成為消費、傳播媒體、資訊及電子高科技的時代；後現代藝術綜合蒐集到的各種意象、歷史、創作技巧和風格，組成一種拼貼式的整體。後現代藝術的創作包含以下特性：挪用與寓言性、圖像之組構、拼貼與再現，以及觀眾參與藝術創作。

　　這時期的藝術有：新達達主義、集合藝術、普普藝術、偶發藝術與觀念藝術等，發展出模擬與挪用的後現代藝術，沒有原創和革新，只有將各種技法和媒材混合，把各種相異事物組合起來，形成各種藝術風格混雜的現象。

結 語

　　本文所談西洋藝術是以繪畫為主，然為顯示整體藝術史的完整性，故最後兩項列出現代藝術與後現代藝術，以做全面性的補充，故一共有二十大項，從文藝復興時期至後現代藝術，脈絡清晰，娓娓道來，名畫一幅幅展現，為視覺與心靈的一大饗宴。文中以精簡扼要為論述的原則，期能呈現西洋繪畫的精華，但西洋繪畫史浩瀚深闊，應有許多不足之處，猶待繼續探討，以享藝術的喜愛者。盼本西洋繪畫簡史，讓我們得以徜徉於璀璨繽紛的藝術美感的世界。

　　　　　　　　　　（發表於中華花藝文教基金會《花藝家》期刊No.121，2016.6；No.122，2016.8）

文藝復興時期拉斐爾之藝術風格

前言

　　拉斐爾（Raphael，1483-1520年）是世界藝術史上最偉大的畫家之一，在他短暫的生命中，奇蹟般的攀登上藝術創作高峰，成為文藝復興全盛時期，與達文西、米朗基羅鼎足而立的藝術家，而拉斐爾是三位偉大藝術家中最年輕的一位。在拉斐爾作品中呈現出美的形式：完整、對稱、平衡、調和、節奏、統一等，使欣賞者體認寧靜和平的秩序感及古典端正的穩重感。拉斐爾是最能集合眾長者、他探究學習當時達文西、米開朗基羅等人的各種藝術特色，予以充分理解、巧妙綜合，呈現完美具體化的形象，顯現人文主義情懷與古典文化涵養，展現最高的文藝復興精神。

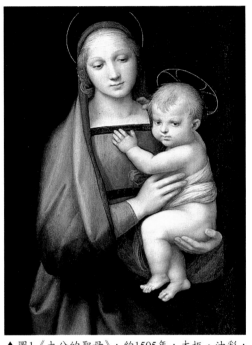

▲圖1《大公的聖母》，約1505年，木板‧油彩，83.8×54.6cm，義大利佛羅倫斯比提皇宮。

拉斐爾生平述略

　　1483年，拉斐爾誕生於圭多巴爾多，瓦薩利[1]特別強調拉斐爾出生的時間是「耶穌受難日，凌晨三時」，把他比為基督的神奇化身。拉斐爾的母親在他童年時（1491年）去世，他的俊美容貌和溫良個性大都遺傳自母親。拉斐爾的父親珊提也是一位畫家，在宮廷裡當畫師，他慧眼識出兒子的天賦，據瓦薩利的說法：「拉斐爾的父親在指導其做畫時，發現他有非凡的才能，但因在烏爾比諾找不到適當的老師，所以把他送到帕盧查的佩魯吉諾畫室學畫。」[2]當時1494年，拉斐爾年僅11歲，同年他的父親去世，所以拉斐爾在佩魯吉諾畫室成長，他很快的學會了老師傳授的技藝。

　　拉斐爾脫離佩魯吉諾之後，在文布里阿獨立工作，直到1504年，他聽聞達文西和米開朗基羅的創作，非常嚮往，遂決定到佛羅倫斯，因而進入義大利藝術文化重心。他為佛羅倫斯的主顧們繪製了第一批聖母像，例如：《大公的聖母像》（圖1）、《帶金鶯的聖母》（圖2）等。

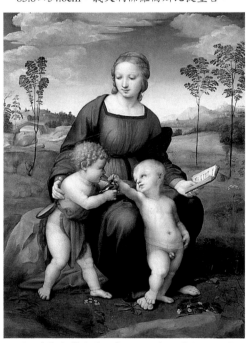

▲圖2《帶金鶯的聖母》，1507年，木板‧油彩，107×77cm，義大利佛羅倫斯烏菲茲美術館。

1　瓦薩利（Giorgio Vassari 1511-1574）是畫家，也是建築家，以《美術家列傳》（1550年出版）在美術史上享有盛名，此書敘述契馬布耶至文藝復興時期義大利的當代藝術家生平和作品，後世常引以為依據。

2　賴傳鑑，《巨匠之足跡（1）》（台北，雄獅圖書股份有限公司，1995年），頁83。

拉斐爾受布拉曼帖的推薦，被教皇朱力斯二世徵召，在1508年到了羅馬，教皇首次見到拉斐爾，即感嘆的說：「拉斐爾簡直就是天真純潔的天使。」[3] 才25歲的拉斐爾順利的躋身於名家之列。當時米開朗基羅和拉斐爾同樣受到朱力斯二世的恩寵，因米開朗基羅個性固執頑強，而拉斐爾性情溫柔平和，因此拉斐爾在工作上得以平步青雲。教皇將梵諦岡許多房廳已做好的裝飾全部卸下，讓拉斐爾重新繪製，當教皇看到他的傑作後說：「啊！上帝，我要感謝您為我派遣了一位偉大的畫家！」[4] 由此可見教皇多麼激賞、感動。

1513年，在利奧十世繼位教皇之後，由於新教皇對於文藝的愛好，使拉斐爾的畫風有了改變，本來敘事、抒情、田園、樸素的作風，逐漸傾向戲劇化、複雜化的畫面，並重視光線效果。利奧十世信任、重用拉斐爾，甚且委託他保管羅馬古物，他對考古和建築都熱烈的探究，他在唯一留存世界的一封信裡，對教皇提出建議：「將羅馬的古蹟畫圖造冊，以制止幾百年來對這些古物的劫掠和破壞，搶救燦爛的古物遺跡供後人觀摩學習。」[5] 這一封重視羅馬古物與歷史價值的信，使人留下深刻印象。

最後四年拉斐爾有許多濕壁畫的製作。保羅·喬維奧說：「拉斐爾的溫文儒雅使他成了權貴們的至交，他非凡的作品，再加上這樣的關係，使他的名聲愈發響亮。」[6] 因他的名聲，使他的畫室集結了許多傑出的畫家，如朱里歐、盧卡、卡拉瓦喬等，他委他們繪製壁畫等重任，從不壓制。拉斐爾工作繁重、生活緊張，他的生命悄然走入尾聲。

瓦薩利說：「拉斐爾是位多情的男子，非常喜歡女性，也時常為女性服務。」[7] 俊秀瀟灑的拉斐爾很受女性喜愛，但他真誠深愛的唯有瑪爾格麗達，他們相愛11年，並未結婚，而拉斐爾到37歲（1520年）便去世了，遺產也留給了他心愛的瑪爾格麗達。他遺留下287件作品，包括許多的大型壁畫，在他短促的生命中，能創作出如此豐碩的作品，及到達高超的藝術境界，著實令世人驚嘆。

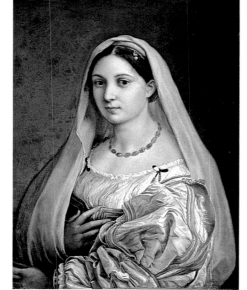

▲圖3《披紗女郎》，1516年，木板·油彩，85×64cm，義大利佛羅倫斯比提皇宮。

拉斐爾的藝術題材

拉斐爾的肖像畫將歷史、思想與具體的人生加以結合，畫中人物都是真實的、熟悉的人；傳世的聖母像，拉斐爾以「溫柔的愛」描繪，融合佛羅倫斯、威尼斯畫派與古典技法，從最早在文布里阿，到佛羅倫斯與羅馬，畫出許多無與倫比的聖母像；加上千變萬化的人體群像，這些都構成拉斐爾創作的主要藝術題材。

一、肖像的典型

拉斐爾從達文西作品獲得新的肖像典型，如：《披紗女郎》（圖3）、《婦女像》（穆達）、

3　同賴傳鑑，《巨匠之足跡（1）》，頁95。
4　同賴傳鑑，《巨匠之足跡（1）》，頁95。
5　Angelo De Fiore等，《拉斐爾》（《巨匠美術週刊》，台北，錦繡出版事業股份有限公司，1992年），頁32。
6　同Angelo De Fiore等，《拉斐爾》（《巨匠美術週刊》），頁3。
7　同賴傳鑑，《巨匠之足跡（1）》，頁103。

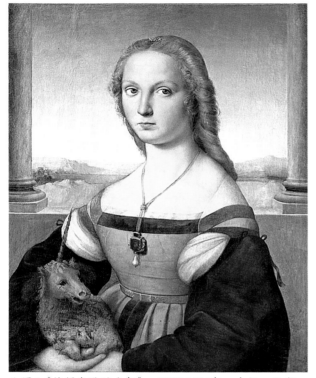

▲圖4《抱獨角獸的女郎》，1505-1506年，木板·油彩，65×51cm，義大利羅馬波給塞畫廊。

《抱獨角獸的女郎》（圖4）、《窗前的年輕女郎》等，這些畫的構圖、人物的姿態，如身體是3/4正面角度的轉向，為文藝復興十五世紀後期以來典型的女子肖像坐姿，以及似與觀者做無聲交談的雙眼、神情，使人物內在靈魂溢於畫面的意圖，皆說明深受達文西《蒙娜麗莎》的啟發。

所不同的是，在《抱獨角獸的女郎》畫作中，色彩明亮、柔和，女郎背後是有柱子的大面窗戶，窗外即背景，呈現一片明淨空曠的淺青綠天空，及略施淡然簡潔的山形；而《蒙娜麗莎》的色彩幽暗，具神秘的氣氛，沒有銳利的形狀和光線，背景可見較多的岩石皴法和水紋，兩者比較可說大異其趣。

《抱獨角獸的女郎》畫裡，女郎抱著一隻獨角獸，獨角獸是古時歐陸傳說中的動物，尖銳的獨角具有奇異的魔力，可解百毒、治百病；在山林間自由徜徉的獨角獸成為純潔的化身，於此畫中象徵女郎的貞潔。在中世紀的神話中，善良單純的獨角獸迷戀少女的體香，往往受其誘惑而落入陷阱，被貪婪的人類所捕獲而被殘忍的宰制。畫中的女郎抱著獨角獸，獨角獸舒適安逸的獨自享有女郎的溫柔與體香，觀畫者彷彿可聞到那迷人的女人芳香從畫裡飄散出來，這幅《抱獨角獸的女郎》因而成為最富有香味的名畫；而獨角獸的幸福也是為人羨慕的，牠的純潔得到了永恆的歌頌，不再被無情的扼殺。

《抱獨角獸的女郎》畫作中女郎據說是阿尼奧洛·多尼的的妻子——馬達萊娜·多尼，瓦薩利曾道阿尼奧洛·多尼：「在別的事情上極有節制，唯獨在他喜愛的雕塑及繪畫上，花起錢來極痛快。……他委託拉菲爾為他們夫婦畫像，以便將這兩幅肖像連同兒子喬萬·巴蒂斯塔的畫像一起擺放於他在佛羅倫斯廷托里街修造的府第裡。」[8]拉斐爾將女郎的造型和色彩搭配得很和諧，明亮潔淨的天空襯托出女郎的秀麗容貌和純靜氣質；淡黃綠色的衣服以褐色天鵝絨鑲邊，加上紅色的寬袖和白色的泡泡裝飾，胸前則戴著珠寶墜鍊，顯得典雅端莊。

二、聖母的主題

文藝復興時期，繪畫主題除了肖像畫，還包含宗教畫和古代希臘羅馬的神話故事畫，畫面都反映出當時的社會風俗和真實人生。拉斐爾在少年時期便成為孤兒，他將內心的哀愁和懷念母親的情感融入創作裡，因此他很醉心於聖母與聖子的宗教類題材。

拉斐爾被稱為「聖母畫家」或「女性美的畫家」，可見其聖母畫像完美的呈現人間女性美和慈母美，所描繪一系列傳世的聖母像，無一雷同，畫中的聖母容貌並不似中世紀的嚴肅，而是優雅甜美的，充滿溫情慈藹，呈現「漂亮」的美感，達到「圖像人性化的最高峰」。著名作品如《大公

[8] 同Angelo De Fiore等，《拉斐爾》（《巨匠美術週刊》），頁10。

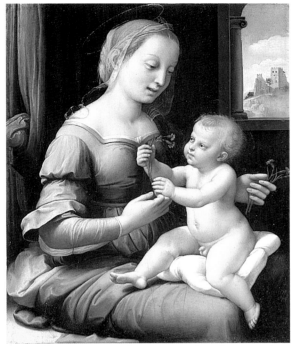

▲圖5《粉紅色的聖母》，1507-08年，木板・油彩，
29×23cm，英國英格蘭倫敦市國家畫廊。

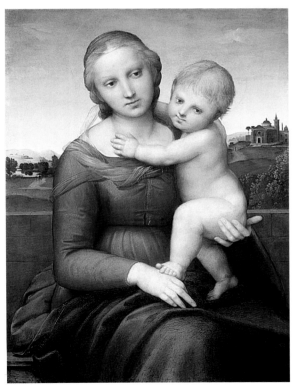

▲圖6《聖母子》，1505年，木板・油彩，59.5×44cm，
美國華盛頓區國家畫廊。

的聖母像》、《粉紅色的聖母》（圖5）、《聖母子》（圖6）、《康那斯聖母》等。

在《聖母子》這幅畫裡，拉斐爾將聖母的聖潔與人間的柔美結合，聖母的容貌表情、頭型髮型，可以與古希臘的女神維納斯雕像相媲美，可見拉斐爾對古代藝術一直進行研究，但他對於古代美賦予新生命、新形式，使古代藝術獲得再生，因而聖母的神情溫柔更接近凡間，展現年輕母親抱著嬰兒的甜蜜，小耶穌的左腳踩在聖母手上，顯得俏皮可愛。與聖母相比，小耶穌似乎畫得比同年齡的男孩大，這是自然的，因拉斐爾確立了小耶穌肖像在畫面中的重要位置。背景上方是一片淺藍色天空，與地面交界處有幾簇矮樹叢，右邊山上有一座小教堂，讓我們想到聖母子是屬於宗教的人物。

三、人體群像

米開朗基羅強調對裸體的探討，以裸體為媒介，表現一切情感，而拉斐爾在畫人物時，先畫裸體像，再添畫衣服，能使人物富立體感，栩栩如生；拉斐爾也曾以男性身體為模特兒繪成女性，更接近米開朗基羅的特色。所繪《基督被解下十字架》（圖7），壯實的身體造型即是受米開朗基羅影響，也包含了米開朗基羅的圖式，如同《聖殤圖》，試圖以金字塔形來處理，解決一個成人橫躺的構圖。

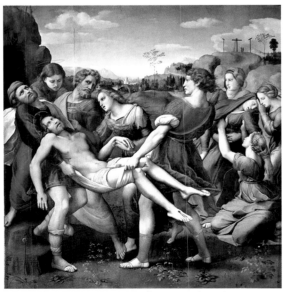

▲圖7《基督被解下十字架》，1507年，木板・油彩，
184×176cm，義大利羅馬波給塞畫廊。

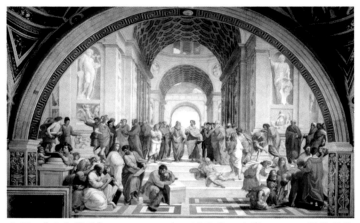

▲圖8《雅典學派》，1509-1510年，濕壁畫，底寬770cm，羅馬梵諦岡宮簽字大廳。

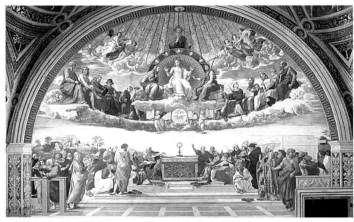

▲圖9《聖禮的辯論》，1509年，濕壁畫，底寬770cm，羅馬梵諦岡宮簽字大廳。

在梵諦岡宮簽字大廳的裝飾畫，按照哲學、神學、法學、文學的畫分，拉斐爾完成了《雅典學派》（圖8）、《聖禮的辯論》（圖9）、《原德》和《帕那蘇斯山》四幅壁畫，既解釋教義，亦構成藝術和精神的表現。在《聖禮的辯論》中，畫中有眾多人體群像，天上繪有三位一體的預言者、使徒和聖人，地上繪有教父、聖人、教皇和信徒，作品表現了統一性，更不忽略細節，而使得人物的外貌、姿態都非常精確、真實。

在1517年著手繪製的《主顯聖容》（圖10）畫上，拉斐爾創造一全新的構圖法，採用一種明亮簇新的、強烈刺激的光，使天上升騰的人像更突出，將細節引入陰影中，下方人間呈現繁複的、紛亂的人體群像，製造一種人物情緒的感染力，創造一嶄新風格；拉斐爾此時正處於藝術創作的巔峰，卻無法來得及在生命將盡之時畫完這幅作品，後來經拉斐爾授意，由門徒羅馬諾補畫完成。畫中光明與黑暗、生與死的對比恰成一種象徵。

拉斐爾的藝術特點

拉斐爾從烏爾比諾時代開始，就一直沉醉於達文西的繪畫，由大師的作品中獲得許多養分與啟發，他學習達文西的人物表情、動物動態，以及明暗技法、色彩融合（暈塗法）、畫面構圖等。拉斐爾也從米開朗基羅學得畫面的律動感和螺旋形狀的畫法等。除了天賦，拉斐爾亦經過勤學苦練，才能創作出這麼完美和諧的畫作，他在構思一幅畫時，先嘗試種種樣式、細部和人物的畫稿，每張皆精妙，最後才產生定稿。以下將拉斐爾的藝術特點分述為嚴謹的構圖、力量與律動、精密的解剖學與寫實、明暗與透視。

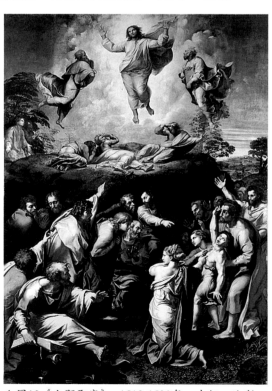

▲圖10《主顯聖容》，1518-1520年，木板·油彩，405×278cm，羅馬梵諦岡美術館。

一、嚴謹的構圖

拉斐爾從達文西學得人物在空間的配置，有一系列聖母像，根據達文西《聖母、聖嬰及聖安妮》、《磐石上的聖母》的構圖。在《帶金鶯的聖母》中，採取穩重的等邊三角形構圖，或稱金字塔形的構圖，單純而宏偉，如同達文西把觀畫者的注意力集中於中心，而從中心點放射出來，或繞著一個內軸旋轉的形式，畫面協調、均衡。

《帶金鶯的聖母》的三角形構圖把人物全部包含進去，人物視線移轉、呼應，並強調生活細節，小耶穌和小約翰撫摸金鶯羽毛，聖子小足輕踩聖母腳背，充滿親子的密切接觸和相處樂趣，聖母原閱讀著祈禱書，一時視線關懷的移轉到兩個幼兒身上，畫家細膩的表現出人物的精神美和發自內心的感動，顯示拉斐爾以愛描繪人物、細節和環境，讓聖母像更為動人親切。

同樣的金字塔形構圖的聖母像還有《草地上的聖母》（圖11）、《聖母子和聖約翰》、《聖母子及聖施洗約翰》等，皆表現嚴謹完美的畫面。

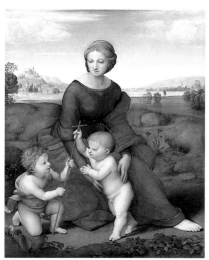
▲圖11《草地上的聖母》，1505-06年，木板‧油彩，113×88.5cm，奧地利維也納市藝術史博物館。

二、力量與律動

米開朗基羅的人物呈螺旋式的動作，有如流動的S形，表現巨大的扭轉力量，這使拉斐爾在素描上深受影響，表現雄壯的力量，使畫面充滿律動感，例如；《雅典學派》，人物姿態富動態變化，有的其身向右，臉轉向左，或反之，筆法與米開朗基羅十分相似。

在《嘉拉提亞的凱旋》（圖12）濕壁畫作中，也呈現律動、動態，但在取材上，偏向浪漫，有洛可可傾向。畫裡在小天使的引導下，嘉拉提亞女神駕著大螺殼，由海豚拉引，破浪前行，周圍有人魚和水神圍繞，女神金黃色長髮迎風飄逸，鮮紅色披風明艷耀眼，烘托出肌膚粉嫩玉琢，肢體則充滿力與美的律動，畫中的格調、人物、構圖和表現技法顯然受古希臘神話的影響。畫面動感十足，但仍維持平穩和諧的結構，色彩明暗對比在淡藍色的海水和天空的襯托下，具有飽和的張力；畫作呈現出力量與律動、平衡與完美，可見拉斐爾之盡善盡美的藝術追求。

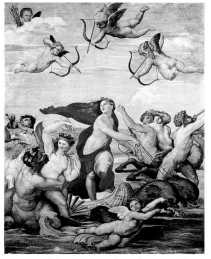
▲圖12《嘉拉提亞的凱旋》，1511年，濕壁畫，295×225cm，義大利羅馬法列及那宮。

三、精密的解剖學與寫實

拉斐爾深受達文西的陶冶，對生活中實際存在的人物、動物或真實的東西，均能充分的理解和研究，再把他們畫下來。在《聖喬治大戰惡龍》（圖13）中，馬匹前腳抬起的形態，無比受驚的神情，展現十足動感和具象感，得自精密的解剖學探索，拉斐爾取法達文西的《史佛薩騎馬像》，徹底對馬匹解剖分析，以呈現實物的具體形象。

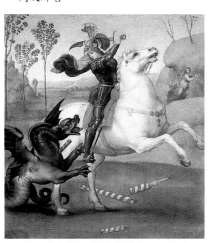
▲圖13《聖喬治大戰惡龍》，1505年，木板‧油彩，31×27cm，法國巴黎羅浮宮博物館。

《聖喬治大戰惡龍》畫中惡龍身上插著矛頭，地上散落數截折斷的矛柄，右上方有一位慌張逃離的女子，可見大戰艱辛卓越。畫面白色戰馬與黑色惡龍和戰士盔甲形成色彩的對比，使得馬背上的紅色坐墊十分醒目，背景淡青褐色的小山和湖泊，色調逐漸變淡，與天空的淡藍色融在一起。

拉斐爾的寫實功力在許多作品中俯拾可見，如衣紋纖細，達文西也對披衣摺紋有深刻研究，米開朗基羅在少數有衣服的作品中，如「聖殤圖」，亦對衣摺有細緻的描繪。

四、明暗與透視

拉斐爾作品《大公的聖母像》，取法文藝復興時期的明暗法，包含了從暗到明的整個領域，巧妙漸進，人物的輪廓線不明顯，而空間好似充斥著光線和大氣，這即是大氣透視法，並以暈塗法的技巧繪出。

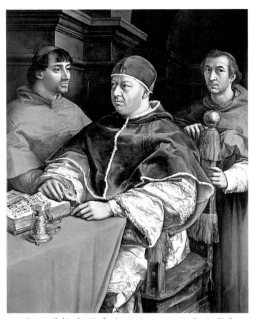

▲圖14《教皇利奧十世和二位紅衣主教》，1518-1519年，木板·油彩，154×119cm，義大利佛羅倫斯烏菲茲美術館。

拉斐爾在作品中常描繪出書上的文圖，顯現正確的透視，頗似達文西的繪作，例如在《教皇利奧十世和二位紅衣主教》（圖14）中，左下方有細密插圖的手抄書和精妙的鏤花銀鈴，令人嘆為觀止，法薩利在《拉斐爾傳》裡說：「一本有細密插圖的羊皮紙書與真書無異，鏤花銀鈴精妙絕倫，更有椅背頂上的一個擦得光亮的金球，像鏡子一般把窗戶上的亮光、教皇的背影和房間的牆壁映照得一清二楚。所有的這一切，全都畫得細致入微，可以斷言，世上畫家無能出其右者。」[9]拉斐爾不僅重視整體的綜合表現，也注意細節的刻畫，非常真實細緻。

《教皇利奧十世和二位紅衣主教》畫裡中心人物是教皇，教皇臉部顯出莊嚴高貴的神情，唯妙唯肖，左右後方兩位紅衣主教，以對稱安置，透視講究，並產生「歷史肖像」的意味。畫中以暖色調為主，三位人物身上的鮮紅色衣服呈現由明到暗的整個色域，衣紋刻畫細緻，加上桌布的橘紅色、椅子的大紅色、錦緞的亮白色，相互搭配得宜，色彩艷麗和諧。

結 語

拉斐爾在藝術的表現上堅持不懈，細心揣摩，綜合達文西的優雅細膩、米開朗基羅的雄偉壯麗，從兩位大師優點，粹鍊出屬於個人風格的創作，拉斐爾藝術的最重要特色即是「完美的和諧」。文藝復興時期，人類精神自中世紀封建世界覺醒，重新體認被忽視的人性，個人力量和知性更為發展，發現更多未知事物，從這一角度觀察，更易發現拉斐爾深受達文西、米開朗基羅影響之外，更形成一種互相牽動的關係，成為文藝復興全盛期的鐵三角，在藝術上和生活中都缺一不可。在拉斐爾年輕輝煌的生命中，文藝復興的精髓在他的筆下調和，且結晶成澹雅的古典、超塵的通俗，也成為巴洛克的先驅，留下人類史上無比珍貴的藝術成就。

（發表於中華花藝文教基金會《花藝家》期刊No.120，2016.4）

9 同Angelo De Fiore等，《拉斐爾》（《巨匠美術週刊》），頁26。

德拉克洛瓦的浪漫主義繪畫

前言

　　浪漫主義（Romanticism）：興起於十九世紀初，它是一種廣泛的藝術運動，主張提高個人的感受和情感的因素，作品中帶有一種抒情氣息，以大膽的創作與鮮麗的色彩描繪悸動激情的內在世界，可說與當時位於主流的新古典主義形成對峙。由於浪漫主義對現實不滿，常引發對歷史的懷念及對異國的嚮往，也對社會改革充滿熱情。德拉克洛瓦（Eugene Delacroix，1798-1863）是法國浪漫主義的主帥，也是現代繪畫的先驅，本文將從德拉克洛瓦的藝術歷程談起，接著探析德拉克洛瓦的繪畫風格與代表畫作，以及同樣具浪漫主義氣息的花卉繪畫，藉以認識這一位浪漫主義的藝術大師。

德拉克洛瓦的藝術歷程

　　德拉克洛瓦，1798年出生於法國南部羅訥河畔的阿爾代什省，傳言他的親生父親是當時總理大臣塔列朗，合法父親在他出生那年被派往國外，去世於1806年，母親帶年幼的他定居於巴黎。1815年他的叔叔賴斯納將他推薦給大衛的學生蓋蘭，於是他在蓋蘭畫室學習；1817年他進入巴黎高等美術學院。他認識了同是蓋蘭弟子的傑利柯（Gericault），兩人相處甚密，德拉克洛瓦熱烈的崇拜傑利柯，可能受傑利柯的影響，而對英國畫風、動物畫、古典造形和古典文學題材等產生興趣；兩人皆成為浪漫派繪畫的大師。

　　德拉克洛瓦經常到羅浮宮，臨摹魯本斯等大師的作品，他崇尚義大利文藝復興美術，並繼承威尼斯畫派、荷蘭畫派和巴洛克魯本斯等藝術家的輝煌傳統並加以發展。德拉克洛瓦在1822-1824年間及1847-1863年間所寫的日記，有助於後人了解他的生平和創作思想，這本日記也是了解當時巴黎社會、知識界和藝術界的珍貴資料。1825年，德拉克洛瓦訪問英國倫敦，深深被英國美術感動，包括鮮明的色彩、新穎的技法，以及取材自中世紀或軼聞逸事的繪畫等，因而他對於法國學院派色彩的貧瘠和線條的艱澀更加不滿，他的作品也就更為明亮和富於激情，取材自莎士比亞、拜倫、歌德等文學作品的一批畫作，都展現繽紛的色彩、強烈的明暗對比、宏大的構圖以及深刻的心理描繪，被後人稱為浪漫主義的典範之作。

　　德拉克洛瓦在1832年進行北非之旅，由於對政府的不滿，他開始逃避現實，遊歷於摩洛哥和阿爾及利亞等地，這趟旅行為他敞開嶄新的視野，此後許多畫作帶著唯美主義的傾向。他發現光和色彩的壯美絢麗；接觸到純樸真誠的陌生民族，如阿拉伯人、猶太人；異國他鄉的生活更為他展示神秘艷情，甚至他潛入伊斯蘭教徒的後室，創作了《阿爾及爾婦女》。

　　德拉克洛瓦在1830年代中期始受政府的器重，接下製作大規模裝飾畫的工作，這許多工程是他的終生對手——新古典主義安格爾（Ingres）求之不得的。但他最喜愛的題材還是戰爭、狩獵和動物的格鬥等，這些可使他運用豐富的色彩，揮灑自如的描繪；此時期的歷史畫《塔耶堡之戰》、

《十字軍進入君士坦丁堡》等都有著悲壯的氣氛、戲劇性的畫面及熱情的人物形象，有別於古典主義的歷史畫。 1847年前後他繪製波旁宮眾議院壁畫、盧森堡圖書館壁畫和羅浮宮阿波羅天頂畫等，這些壁畫雖具有豐富的想像力，但由於脫離現實生活，造型的塑造顯得空虛貧乏。

此外德拉克洛瓦在文學和音樂上的造詣頗佳，他博覽群書，特別喜歡但丁、莎士比亞、拜倫等文學家的作品，他與詩人波德萊爾有親密的友誼，波德萊爾對於德拉克洛瓦的評論是：「德拉克洛瓦熱烈追求激情，但又冷靜的探尋激情的最佳表現方法。這種雙重特點，是德拉克洛瓦非凡才華的最突出印象。」此評論十分細緻而切合。德拉克洛瓦曾為歌德的《浮士德》繪作插圖，深受老年歌德的稱讚。他對莫扎特的天才讚嘆不已，也喜歡蕭邦和帕格尼尼的作品，並為這兩位音樂家好朋友繪製肖像畫，如同他的大量肖像畫，皆能準確的掌握對象的精神面貌。

德拉克洛瓦於1863年在巴黎去世，他一生創作上千幅油畫、一千五百多幅水彩畫和色彩畫和七千幅素描，還有裝飾巴黎宮廷和教堂的壁畫，以及許多石版畫，總計作品約萬幅之多，創作數量龐大。他留下一部對色彩學有深入研究的《德拉克洛瓦日記》，其中也記述他的藝術生活和創作心得，頗具文學價值。德拉克羅瓦的大部分作品被保存在巴黎羅浮宮博物館，羅浮宮特闢好幾間展覽室專為保存他的畫作。

他的繪畫藝術沒有傳承的人，因浪漫主義注重的是個人天賦的發展；但他畫作充滿強烈的色彩與燃燒的熱情，並高呼繪畫創作的自由與解放，受到許多年輕藝術家對他的崇敬。他常為能在沙龍中展出自己作品一再付出爭抗，也協助不願墨守成規的藝術家，看出他為反抗古典主義而努力不懈。德拉克洛瓦對後世畫家有很深的影響，他的色彩分割理論對繪畫理論有很大貢獻。他影響到後來的印象派畫家，因而他們在作品裡有互補色並置的畫法。如雷諾瓦、莫內、梵谷、高更、塞尚、畢卡索等著名畫家皆受他影響，甚至影響高更到大溪地，以及畢卡索重新繪製他的作品（如：《阿爾及爾婦女》）。

德拉克洛瓦的繪畫風格與代表畫作

德拉克洛瓦一拿起畫筆，他的浪漫主義激情就會迸發，人們稱他為「浪漫主義的獅子」，他的繪畫就像獅子呼嘯、吞食獵物一樣，一氣呵成。他一方面心向傳統，推崇氣勢宏大的古典風格，一方面又藉著技巧，去追求超越現實、更深層次的境界；此衝突和矛盾無法解決，卻促使他的創作具有現代畫派的風格，表現出豐富色彩與自由活力。他在日記裡寫著：「在人的靈魂深處，有某種與生俱來的感情，物質的東西永遠無法滿足它的需要，只有詩人和畫家的想像力，才能賦予這種情感形式與生命。」因此德拉克洛瓦的藝術創作使內在情感得以顯現而有活力。

德拉克洛瓦根據速寫本中的一幅速寫繪製了「彩色三角型」（圖1），他把三原色：紅、黃、藍置於三角頂

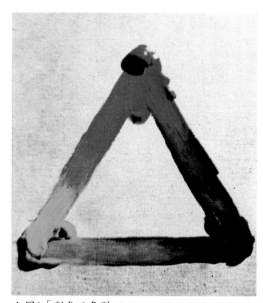

▲圖1「彩色三角型」

端，其中兩色相混，混出橙、綠、紫第二次色，這三種混合色又與對應於頂點的原色形成對比，也就是紅與綠、黃與紫、藍與橙——互為補色，這種著色法是「色環圖」的先聲，由「彩色三角型」可以看到德拉克洛瓦如何運用色彩，到十九世紀後半期這色彩基本原理成為畫家繪畫的主要依據。

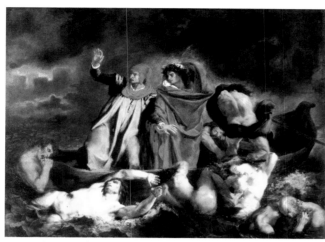

▲圖2《但丁之舟(但丁與維吉爾共渡冥河)》，1822年，油彩・畫布，189×246cm，法國巴黎羅浮宮。

　　德拉克洛瓦的成名作是他24歲時所畫的《但丁之舟》（又名《但丁與維吉爾共渡冥河》）（圖2），1822年完成，以此畫首次在沙龍展出時，即刻轟動整個巴黎藝術界。這幅畫取材於但丁名著《神曲》，畫面上，頭戴月桂花環的詩人維吉爾正引導頭繞紅巾的但丁乘小舟穿越地獄，船頭搖槳的是一個圍著長藍布的赤身男子，在地獄裡的斯諦吉河中浸泡著一群曾在人間犯罪的靈魂，包括許多自命不凡的大人物，這些受著苦難煎熬的罪犯在翻滾的濁水中，永無休止的互相咆哮、鬥毆，看到但丁的小舟，他們爭相求生，其中有個但丁的仇人，想請但丁搭救他，被維吉爾推回河中。畫面上災難景象極其恐怖，構圖大膽，色調深重沉鬱，真實情感洋溢，且有強烈的感染力。這幅畫表達出悲劇性的主題與畫家心中的民主思想，說明行惡者必受懲罰，如有求生的欲望，也必遭受拒絕。《但丁小舟》呈現悲劇性感受，是對文藝復興時期米開朗基羅和巴洛克時期魯本斯的緬懷，畫中表現出畫家的執拗個性，則奠定德拉克洛瓦在法國浪漫主義中的先行者地位。

　　德拉克洛瓦在1827年發表《薩丹娜巴爾王的末日》（圖3），這是一幅情緒激昂的畫，表現出人類在暴亂中的野蠻行為，有著淫蕩和殘忍的畫面。畫的內容是在描述亞述國王被圍困於尼尼微宮中，他為了不讓財產落入敵人手中，於是命令宮中官吏屠殺他的妻妾和馬匹。畫裡左上方亞述國王冷眼目睹妻妾被殺，在對角線上安排各種扭曲人體，並施以金黃和鮮紅的色彩，突顯屠殺的猛烈狀況。也反映出亞述國王對女性的觀感，這幅畫呈現潛在的虐待狂幻想，一種男性對女性控制慾望的夢想。惠格（Rene Huyghe）說：「德拉克洛瓦的本質在於對立的鬥爭，從心理學的觀點來看，他既有如同猛獸或野人似的原始欲望的衝動，又有那嚴密、規矩而相當優美的畫面。」德氏幼時因火災灼傷，身體留下烙印，心理上更伴隨著揮之不去的惡夢；年長後又患肺病，再加上失戀受創以致終生不婚，女人被弒殺的場面在他的畫作中出現，正是他擺脫痛苦的方式之一，也反映出他內心的病態。

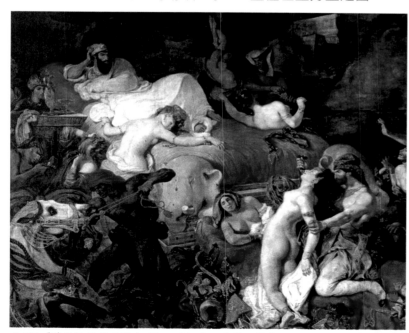

▲圖3《薩丹娜巴爾王的末日》，1827年，油彩・畫布，392×496cm，法國巴黎羅浮宮。

他的畫作《自由女神引導人民》（圖4）（1830 年）是浪漫主義運動鼎盛時期的代表作品，表達對現實社會的關注，這是一幅歌頌巴黎人民爭取自由和權利的畫作，畫面上人物呈現工人、小資產階級和知識分子的形象，結合了比喻與現實，而揮動紅、白、藍三色旗的自由女神突顯浪漫主義的特徵，主題明確；全畫構圖嚴謹，主要形象的描繪具動態感與精確性；光色表現上，色彩鮮艷，明暗對比強烈，流露出奔放的感情。這幅畫的歷史背景是1830年7月法國巴黎「光榮的三天」，當時有產階級加入大學生和無產階級的抗爭行列，一起反抗以查理十世為首的政府，德拉克洛瓦以這幅畫顯示身為藝術家參與政治事件的決心；此畫是繼哥雅之後第一幅關於近代政治的畫作。德拉克洛瓦並沒有參加1830年當時的革命運動，卻把他自己畫成在自由女神右邊的青年知識份子，頭戴高帽，手執長槍；另外有人認為浪漫主義作家維克多‧雨果在三十年後的名作《悲慘世界》是對這幅畫的呼應，自由女神左邊的少年就是書中角色的形象。這幅畫曾被法國政府印入紙鈔和郵票上（100法郎的鈔票和1980年的郵票），可見法國人民對此畫的重視；此畫產生的激情和真實感，使觀者彷彿身歷其境，它傳達出發人深省的訊息。

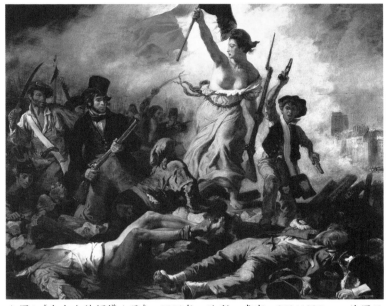

▲圖4《自由女神領導人民》，1830年，油彩‧畫布，260×325cm，法國巴黎羅浮宮。

德拉克洛瓦在1832年進行北非之旅，1834年他畫了《阿爾及爾婦女》（Women of Algiers）（圖5），描繪在回教徒的婦

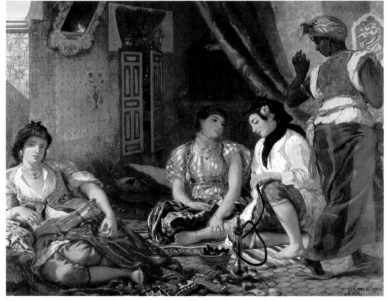

▲圖5《《阿爾及爾的女人》，1834年，油彩‧畫布，180×229cm，法國巴黎羅浮宮。

女閨房所看到的內部情景，畫家因直接經驗留下深刻的印象，於是畫下這場面，也將西方社會的「窺淫癖」表現到極點。他在《日記》中說：「太美了！它使我們回到了荷馬時代，在古希臘的閨房內，婦女們看顧的孩子，或織著色彩斑斕的布匹。這就是我心目中的婦女形象。」畫中人物形態表現的十分自在，瓷磚、窗簾、地毯、絹衣、寶石等物都經仔細描寫，這幅畫並決定了他日後風格的形成，他又陸續描繪一系列有關中東和近東生活的作品。他在畫中的色彩應用補色對比，恢復18世紀輝煌色彩的作風，同時開啟通向印象派的道路。他在旅行途中曾寫信說道：「在這裡所謂名譽已成無意義的詞彙，所有的一切變成愉快的怠慢。誰能夠否定這是人世中最理想的狀態呢？」他的話如實的表現出《阿爾及爾的女人》畫作中隨意和靜謐的氣氛。

▲圖6《花》，1833年，油彩·畫布，69.3×92.5cm，俄羅斯聖彼得堡艾米塔吉博物館 (State Hermitage Museum, St. Petersburg)。

▲圖7《諾安的樹木邊》，1842-43年，水彩，15.5×20.5cm，美國華盛頓區國家畫廊(National Gallery of Art at Washington, DC)。

▲圖8《丹吉爾郊外》，水彩，法國巴黎羅浮宮繪畫陳列館。

德拉克洛瓦的花卉繪畫

　　德拉克洛瓦的學院派訓練十分紮實，具有完美的美術素養和技法，可是當時的人們對他的大部分作品卻是議論紛紛，包括他作品的主題、標題和繪畫形式都是受到許多議論。但他的花卉繪畫卻予人寧靜、浪漫的感受，1833 年畫的作品《花》（圖6），充滿生命力的花卉恣意伸展，饒富動感，沉靜中蘊藏浪漫悸動的情感。1842-43年所畫的《諾安的樹木邊》（圖7），是一幅水彩作品，德拉克洛瓦除了繪油畫，也畫了不少水彩畫，畫中表現明暗對比，線條與渲染的色面構成安詳的氣氛；《丹吉爾郊外》（圖8），也是一幅水彩畫，以明亮的色彩、輕快筆觸表現出郊外的景色與植物。

　　德拉克洛瓦在1848-49年的作品《庭院中傾倒的花籃》（圖9），一大籃各式種類的花卉傾倒在庭院的綠色拱門下，可看出浪漫主義的畫家在描繪花卉時，也是表現動態美感，並具有一種奢華的氣息，這幅畫在1849年參加沙龍展出，當時就讓人們十分驚嘆，此種構圖好像要推翻古典花卉畫所常表現的靜態形式；而在色彩上是調和的、統一的，帶著暖色調的，予人暖意的感覺。

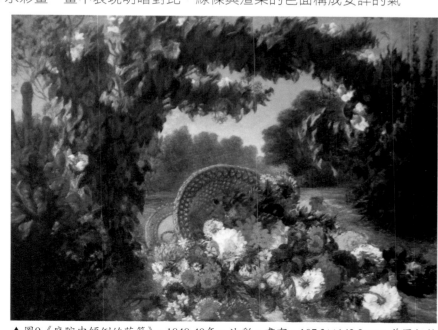

▲圖9《庭院中傾倒的花籃》，1848-49年，油彩·畫布，107.3×142.2cm，美國紐約大都會美術館(Metropolitan Museum of Art, New York)。

《青花瓶的花》（圖10）則作於1848-50年，一大束花可謂施展出「無聲的威力」，充滿了華麗感，讓人面對盛大的花卉景象大飽眼福，德拉克洛瓦在《日記》中寫道：「繪畫就是生命，就是直接向心靈傳播大自然，而無需仲介、無需遮掩、無需傳統標準的引導。」畫家的浪漫主義風格在所有的畫作裡表露無遺，儘管大自然不是德拉克洛瓦繪畫的中心，我們卻很難得的觀賞到他的花卉畫。他在1822年的《日記》說：「繪畫藝術越是有形，越能感人肺腑，因為繪畫就如同在大自然裡一樣，有限的和無限的事物，都能從繪畫藝術中表現出來。物體只能觸動感官，而心靈的震撼則來自於事物的深處。」繪畫的形象觸動著人們真實的思想，感動著內心的情感；德拉克洛瓦在1853年的《日記》又說：「對於藝術家來說，更為重要的是向著屬於自己的理想邁進，而不是滿足於大自然所賦與變化多端的理想。」由此可見畫家對於自己在繪畫中傳達情感的理想是一貫追求的，這也就是浪漫主義的理念。

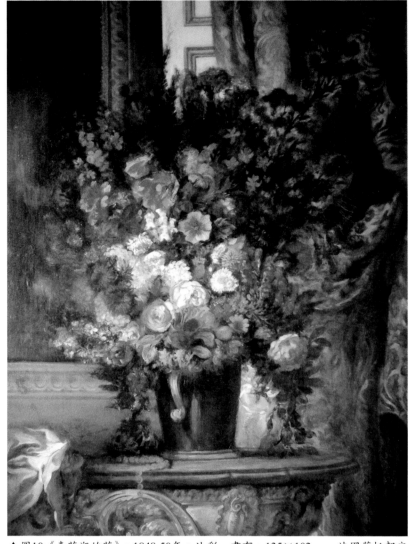

▲ 圖10《青花瓶的花》，1848-50年，油彩‧畫布，135×102cm，法國蒙托邦安格爾博物館(Musee Ingres, Montauban)。

結 語

德拉克洛瓦的作品充滿浪漫主義風格，他善於將抽象的冥想和寓意轉變為藝術形象，表達出浪漫式的強烈激情與具深度的感情，描繪出激烈的運動和具氣勢的律動，鮮少有人能與他相比，這使他成為浪漫主義的主要人物。德拉克洛瓦創作的《自由領導人民》是他最優秀的作品之一，也把當時的浪漫主義運動推向頂峰。由於對現實的失望，他去非洲旅行與寫生，此後的畫作題材轉向異國情調與古代神話傳說。他是一位多產畫家，一生作品高達約萬幅之多。

德拉克洛瓦無論在心理和體質上，或是在創作與生活上，都是對比極為強烈的人，因而他的浪漫主義畫風的作品引起世人一波又一波的震憾，觀賞了他的主要代表作與花卉繪畫，可以了解德拉克洛瓦的畫作洋溢著激情與活力，而這種旺盛的力量則來自他堅韌的意志力。

（發表於中華花藝文教基金會《花藝家》期刊No.109，2014.6）

馬奈的繪畫與水晶瓶花

前言

　　波特萊爾在1845年宣稱：「真正的現代畫家要善於傳達時代生活的詩篇。」十九世紀馬奈(法文：Édouard Manet，1832年-1883年)即是如此一位表達時代生活內涵的畫家。馬諦斯更適切的說出：「對馬奈來說，繪畫完全是建立在仔細地分析事物之上。就像當你需要一個裸體女人時，便選擇了最早來到的奧林匹亞；而當你需要一些明亮的、鮮明的顏色時，你就會自然而然地放一束鮮花。馬奈就如同一位繪畫大師般的完成這幅令人欽佩的傑作，具體呈現了物體和女人的真相。」現代生活中的人物是馬奈畫中的模特兒，鮮花的靜物主題更是從馬奈開始，成為現代畫家必畫的主題之一，他以鮮亮的色彩表現主題，不論是巴黎人物或盛開花卉，都傳遞了當時人們的生活精神。

馬奈的繪畫人生

　　馬奈，出生於法國巴黎，小時就喜歡繪畫，他的舅舅是一位藝術收藏家，常常帶小馬奈到羅浮宮欣賞名畫，並建議他參加繪畫課程，因而認識後來成為法國美術部長的安東寧‧普魯斯特，兩人成為終身朋友。馬奈立志成為畫家，但遭到在司法部上班的父親與母親反對，1848年，家庭富裕的馬奈被送乘一訓練船去里約熱內盧；並曾參加兩次海軍的考試，卻都沒通過。

　　後來在馬奈的堅持下，其父親只好勉強同意他的意願，讓他追求藝術教育，在1850年進入托馬‧庫提赫畫室，接受正規的繪畫學習長達六年時光。馬奈為了開拓視野，從1853到1856年期間，開始進行旅行，曾拜訪德國，義大利，荷蘭等國，受到荷蘭畫家哈爾斯以及西班牙畫家委拉斯蓋茲、哥雅的影響，他也喜愛華鐸、勒拿、大衛和德拉克洛瓦；馬奈為了讓自己獨立於學院派之外，他積極的吸取各古典畫派大師的優點，並發掘其他藝術家的創作風格。

　　1856年，他開辦了工作室，與畫家艾伯特‧德巴勒羅瓦一起經營畫室。他採用當時寫實主義畫家庫爾貝的風格，以當代人物為主題，例如：演唱者、吉普賽人、乞丐、咖啡館裡的人們以及鬥牛的活動，畫了《飲酒者》（1858-1859年）等畫。在這一時期他的繪畫作風除了筆觸鬆散，細節簡化之外，並在色彩表現上抑制過渡色調，用強烈的、單純的色彩替代太過暗淡的色彩和中間色調，由他濃烈色彩加諸靜止形象的畫風，可見已脫離學院派的法則。與學院派做為比較，學院派的畫風完美而細膩；而馬奈畫風粗獷，且使用攝影式的燈光，並利用黑色鉤畫人物的輪廓，這些作畫手法在當時被認為很具有現代感，因此他的作品被稱為「早期現代」的繪畫。

　　1863年馬奈與出生於荷蘭的蘇珊娜‧里郝夫結婚。蘇珊娜‧里郝夫是受雇於馬奈父親的鋼琴老師，教馬奈和他弟弟鋼琴，1852年她生了一個非婚生子萊昂‧里郝夫。兩人結婚後，當時11歲的萊昂常常當馬奈的模特兒，最著名的是《佩劍男童》（1861年，紐約大都會藝術博物館藏），他也出現在《陽台》（1868-1869年）的背景中。

▲圖1《花園中的女孩》，1880年，畫布·油彩，91×70.5cm，瑞士蘇黎世比爾勒基金會藏。

▲圖2《靜物、紫丁香和玫瑰》，1883年，畫布·油彩。

▲圖3《水晶瓶中的康乃馨和鐵線蓮》，1883年，畫布·油彩，56×35.5cm，巴黎奧塞美術館藏。

　　1875年，馬奈為文學家愛倫坡法國版的《烏鴉》做版畫。1870年代末，他的健康受到疾病的威脅，但他仍持續不斷的創作，在《花園中的女孩》（1880年，畫布，油彩，91x70.5cm，瑞士蘇黎世比爾勒基金會藏）（圖1）畫中，可看到濃厚的印象派畫風。馬奈在晚年喪失了一條腿，他只能在床上作畫，此時以花卉作為繪畫的主題是很合宜的，從1882至1883年他畫了約有二十件的花卉小品畫作，展現馬奈生命後期的華麗。馬奈的晚期，畫了許多美麗的水晶瓶中的花卉，例如：《靜物、紫丁香和玫瑰》（1883年，畫布，油彩）（圖2），與《水晶瓶中的康乃馨和鐵線蓮》（1883年，畫布，油彩，56x35.5cm，巴黎奧塞美術館藏）（圖3），在後者這幅畫中，藍紫色的鐵線蓮是主角，後面粉紅色的康乃馨是配角，還有陪襯的葉子，並描繪水晶瓶水中的花莖，水晶瓶上有白色的反光，更表現出重量感與明亮感。

　　1882年，法國政府頒授馬奈榮譽勛位團騎士。1883年，馬奈去世，年僅51歲。在馬奈去世後隔年，他的好朋友托寧·普魯斯特為他舉辦了一場盛大的展覽，馬奈得到至上的榮耀，雖然馬奈的繪畫道路佈滿了障礙，但也為世人展現出無比的毅力與成就。

遭受兩極化評論的馬奈

　　1860年代馬奈創造出屬於他的經典作品，1862年的《圖依勒雷花園中的音樂會》正是描繪當時最為流行的露天沙龍的情景。他繪畫內容包括相當多的知名人士，例如莫內、左拉、波德萊爾、莫利索等人，雖然當時的藝術評論家排斥馬奈，但馬奈的朋友總是公開在媒體支持他、激勵他，而馬奈也為他們一一繪製肖像。1870年代關於馬奈的繪畫紀錄並

▲圖4《花園中的小孩》，1876年，畫布·油彩。

不多，有一說法是因他飽受兩極化評論的困擾，所以畫作很少，可看到《花園中的小孩》（1876年，畫布，油彩）（圖4），以盆栽花卉與小孩，流露心中渴望的平靜，畫面有著一份柔和感。

當時一方面批判的人相繼誹謗他，指責他破壞慣用法則與良好風氣；一方面革新派畫家推崇他，靠攏在他周圍。《草地上的午餐》（1863年，畫布，油彩，208x264.5cm，巴黎奧塞美術館藏）（圖5）在野餐的主題上，他畫出爭議性頗高的對比，被評為荒謬的構圖，即一絲不掛的裸女神態自若的坐在穿著整齊西服的兩位紳士當中，而另一個女子則在後方洗浴，人物為他所熟識的模特兒、朋友和兄弟，且場景又是熟悉的公園地點；即使寫實主義的庫爾貝畫當時的裸女，突破以往假借神話或歷史故事畫裸女的情形，也只襯以虛擬的自然背景。此畫受到拉斐爾《巴黎的審判》版畫的影響，而馬奈運

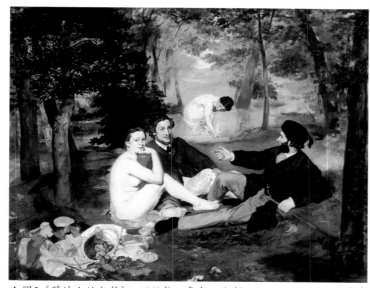

▲圖5《草地上的午餐》，1863年，畫布·油彩，208×264.5cm，巴黎奧塞美術館藏。

用當時代的人物、風景，創出獨特的風格。在色彩上，馬奈使用鮮豔色彩，排除中間色調，使得前景草地上的衣服、野餐籃和裸女的強烈光線更加明亮突顯；馬奈用冷色調來處理，畫面瀰漫冷漠、憂慮的氣氛。這幅畫飽受批評，被沙龍拒絕，卻在落選沙龍展中得到了定位，他是第一位以沙龍落選畫開創頗大名氣的畫家，

《奧林比亞》（1863年，畫布，油彩，130.5x190cm，巴黎奧塞美術館藏）（圖6）在官方沙龍展出後，又一次透露他叛逆的性格。在畫中，馬奈毫無掩飾地描繪十六歲的女郎，可說是當時巴黎妓女的生活寫照，女郎姿態撩人，脖子上繫著小小黑色的蝴蝶結，好像禮物一般，頭髮上的蘭花有催情的作用，掉落一隻拖鞋及黑貓豎直尾巴都有淫蕩的象徵，女僕黝黑的皮膚、幽暗的背景，與明亮的大花束、女郎的雪白肌膚、白色床舖等有著強烈的明暗對比，整體氣氛嚴肅沉重。保羅·瓦萊里在1932年曾說：「這張畫非常刺眼，她散發出一種神經質的恐怖氣氛，她象徵著恥辱和偶像的魅力，這是社會中的可悲現象……」這幅畫受到提香《烏爾賓諾的維納斯》，以及哥雅《裸體的瑪哈》的影響，馬內卻大膽的畫出引起爭議的人物與陪襯的事物。

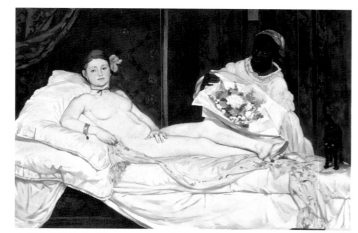

▲圖6《奧林比亞》，1863年，畫布·油彩，130.5×190cm，巴黎奧塞美術館藏。

馬奈與印象派若即若離的關係

馬奈不僅是一位時代生活的觀察家與藝術家，也是一位喜愛社交活動的富有人士。馬奈與莫內、希斯里、畢沙羅、拉突爾、竇加、雷諾瓦、塞尚等人成為朋友，除了開放自己的畫室，並且一起在蓋布伊咖啡館展開激烈的辯論，印象派就在此時此地成立了。另方面，馬奈又不似印象派的核心成員，由於他不希望被看作是印象派的代表，且他認為一位現代藝術家應想盡辦法在巴黎沙龍展覽作品，而不主張獨立展覽。

馬奈的畫作乍看之下似乎應屬古典的寫實派畫風，因所畫周遭人物的細節具有真實感。但馬奈也被歸類為印象派畫家，在於他所畫的主題顛覆了寫實派的保守思考，馬奈很明顯的揭示出，印象派不僅憑藉繪畫技巧建立與古典不同的風格，主題也可以列入重新思考的重點。1866年馬內被排除在沙龍外，1867年更被排拒於世界展覽會外，他遭到各方冷酷的言論攻擊，這時他開啟了自己的展覽，他母親擔心他會浪費掉所有財產，事實上展覽結果也沒有得到好評。

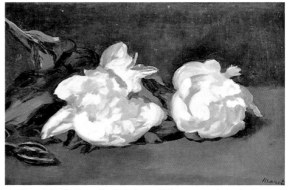

▲圖7《整枝剪下來的白牡丹花》，1864年，畫布·油彩，31×46.5cm，巴黎奧塞美術館藏。

馬奈受印象派的影響，尤其是莫利索和莫內，馬奈時常聽取莫利索的建議，莫利索曾說服馬奈嘗試室外畫。儘管馬奈畫了大量的室外畫，但他更重視室內畫；馬奈如同印象派使用較輕亮的色彩，但他保留使用黑色，這些都是馬奈不同於印象派之處。

馬奈的花卉與水晶瓶花主題

馬奈繪畫風格在花卉與水晶瓶花上，有很具體的表現，在《整枝剪下來的白牡丹花》（1864年，畫布，油彩，31x46.5cm，巴黎奧塞美術館藏）（圖7）畫中，雖是簡單的內容，只有白色的牡丹花和一把剪刀，卻有極大的表現張力，馬奈喜愛白色色調，在這幅畫裡，再次發揮白色的誘惑力。馬奈同樣以他獨特的塗色方式，在主題上使用明亮的色調，展現花卉的鮮豔欲滴，與背景暗沉的色調形成強大的對比，使得鮮花生意盎然的突顯出來；馬奈的花卉靜物畫很多，他描繪喜歡的牡丹、玫瑰和丁香等，都用這樣的表現方式。同時期的畫還有《牡丹》（1864-1865年，畫布，油彩，59.4x35.2cm，美國紐約大都會美術館藏）（圖8）、《小台子上的牡丹花》（1864年，畫布，油彩，93.2x70.2cm，巴黎奧塞美術館藏）（圖9），在後者這一幅畫中，白色牡丹和紅色牡丹在花瓶中嬌美怒放，桌上有著斜躺的折枝白牡丹和一小堆掉落的花瓣，由此畫可欣賞到馬奈他所想揮灑的優美的繪畫藝術。

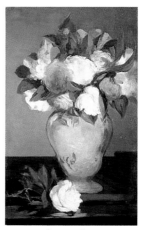

▲圖8《牡丹》，1864-1865年，畫布·油彩，59.4×35.2cm，美國紐約大都會美術館藏。

馬奈的水晶瓶花十分特別，這也是在其他畫家作品中少見的題材，畫中常見水晶花瓶插著緊湊的幾朵鮮花，水晶花瓶的透明性使得畫面更加明亮，與花卉的鮮亮度彼此呼應，馬奈的繪畫手法與獨特色彩發揮得更淋漓盡致。他的晚期畫作例如：《水晶花瓶中的花》（1882年，畫布，油彩，32.6x24.3cm，華盛頓國立美術館藏）（圖10）、《花瓶中的玫瑰與鬱金香》（畫布，油彩）

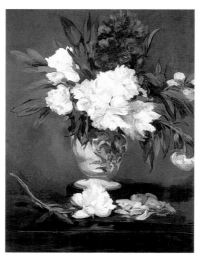

▲圖9《小台子上的牡丹花》，1864年，畫布·油彩，93.2×70.2cm，巴黎奧塞美術館藏。

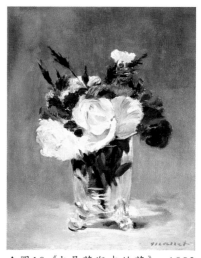

▲圖10《水晶花瓶中的花》，1882年，畫布·油彩，32.6×24.3cm，華盛頓國立美術館藏。

▲圖11《花瓶中的玫瑰與鬱金香》，畫布‧油彩。

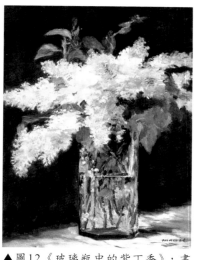

▲圖12《玻璃瓶中的紫丁香》，畫布‧油彩。

（圖11）與《玻璃瓶中的紫丁香》（畫布，油彩）（圖12），在最後者這幅畫裡，他更盡情的釋放他所喜歡的白色色調，白色的紫丁香占了花束的大部分，畫面格外明亮。還有，《瓶中薔薇》（1882年，畫布，油彩，55.9x34.3cm，麻州史特林與法蘭索尼‧克拉克藝術協會藏）（圖13）與《芍藥花束》（1882年，畫布，油彩，56x42cm，東京村內美術館藏）（圖14）

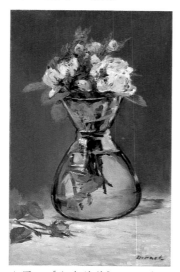

▲圖13《瓶中薔薇》，1882年，畫布‧油彩，55.9×34.3cm，麻州史特林與法蘭索尼‧克拉克藝術協會藏。

等都是水晶瓶花，在後者這一幅畫，紅色和白色芍藥在濃黑背景的烘托下，顯得份外亮麗，而且他在水晶瓶上以金色的景泰藍畫出歌舞伎的場面，可見當時巴黎非常喜愛日本風情。

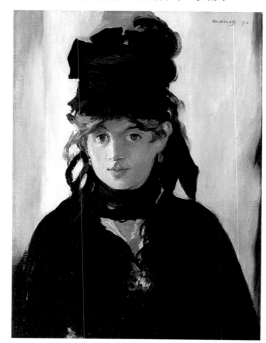

▲圖15《手持紫羅蘭花束的貝絲‧莫利索》，1872年，畫布‧油彩，55×38cm，私人收藏。

馬奈的人物與酒館主題

據馬奈童年起的朋友普魯斯特的說法，馬奈喜歡女人，自然的在馬奈的繪畫中出現許多描繪女性的作品。他畫筆下的女性包括模特兒多利安‧莫涵、他的妻子蘇珊娜‧里郝夫、女演員埃倫‧安德雷和女畫家莫利索等人。

1868年他認識了艾德瑪和貝絲‧莫利索兩姐妹，她們是著名畫家讓‧昂諾列‧佛拉哥納爾的後

▲圖14《芍藥花束》，1882年，畫布‧油彩，56×42cm，東京村內美術館藏。

代。貝絲‧莫利索是一位畫家，後來成為與馬奈十分密切的模特兒，馬奈以她畫了好幾幅畫，包括《手持紫羅蘭花束的貝絲‧莫利索》（1872年，畫布，油彩，55x38cm，私人收藏）（圖15），畫中的她具有明確的五官、真摯的情感與女性魅力，馬奈緊抓住莫利索的氣質和神情；這幅畫以兩個色調為基礎，即赭粉紅色的臉部肌膚，以及黑紫色的衣帽，而紫羅蘭花束在陰暗的衣服前面，好像珠寶般閃閃發光。從莫利索給她母親和姐妹的信中，可感覺到她與馬奈的情感似乎超乎友誼。莫利索她自己的畫則從1864年起被巴黎沙龍畫展接受後，繼續參展了十年。在1874年，莫利索嫁給了馬奈的弟弟。

　　馬奈也畫巴黎小酒館的主題，如《福里·白熱爾酒吧》（1881-1882年，畫布，油彩，96x130cm，倫敦柯特爾藝術研究中心藏）（圖16），馬奈的酒館場景是對當時巴黎社會生活的體驗觀察，他描繪人們在酒館喝酒、聽音樂、社交、調情、約會、等待或閱讀，這些繪畫大都於現場寫生。在這幅畫中，女侍面對著觀眾，臉上有著無奈、孤單和憂傷的表情，而背面的大鏡子反射出眼前的喧鬧、繁華和歡樂的世界，形成一種對比。這種描繪風格參照了巴洛克時期哈爾斯和委拉斯蓋茲的風格。馬奈用現實的手法描繪桌上的靜物和站在桌前的女侍，桌上的水晶瓶花、水果、酒瓶被稱為「十九世紀最優美的前排靜物」；而背後的景物逐漸模糊。這幅以酒館為場景的畫作，表現了巴黎人夜生活的情緒和氣氛，也是波希米亞人（指在19世紀初期的法國，一群希望過著非傳統生活的藝術家與作家）、城市工作者和一些資產階級的生活描寫。這一幅畫是馬奈晚期也是巔峰期的重要作品，於1882年在巴黎沙龍中展覽。

結 語

　　馬奈的畫總是令人有一種感覺，即在主題後面浮現活躍的城市生活正不斷的延續中。儘管他的畫在當時曾受到不公平的指責，然他的新的形象觀點，的確成為印象派的先驅者，他是早期敢脫離傳統繪畫的畫家之一，而印象派的手法已經逐漸地影響到學院派畫家，這也是在歷經艱辛之後所擁有的成就。馬奈雖曾受到古典大師繪畫的影響，然他的創作風格大都以表現當時生活風貌為主題，因此可給予馬奈「現代生活」畫家的稱號。當我們欣賞到馬奈所繪的巴黎人物、城市酒館、水晶瓶花等生活主題，彷彿十九世紀末巴黎的浪漫舒適與冷淡憂愁兩對比的氣氛正逐漸由畫中傳達出來。

（發表於中華花藝文教基金會《花藝家》期刊No.103，2013.6）

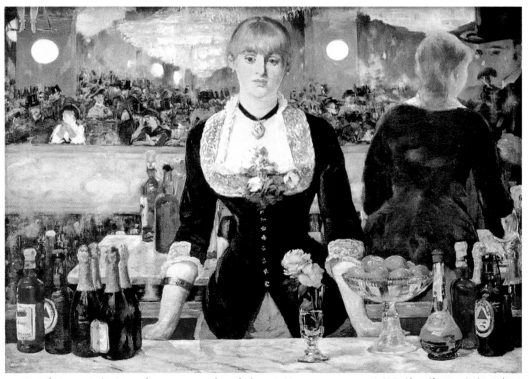

▲ 圖16《福里·白熱爾酒吧》，1881-1882年，畫布·油彩，96×130cm，倫敦柯特爾藝術研究中心藏。

莫內·花卉·印象

前言

　　莫內曾說：「我最為完美的傑作，就是我的花園。」他以藝術的方式和心情經營他的花園，更從花園裡生生不息的花卉植物，獲得繪畫創作源源不絕的靈感，在畫布上一筆一筆揮落他在花園中感知的光與色。水光如畫，花色如詩，形影繽紛，如今我們觀看莫內的畫，可感受到花園中有畫，畫中有花園，花園與花卉形成莫內繪畫的重要題材。莫內一生熱情投入印象派的探索與創作，作品的主題多樣化，本文重點將置於莫內的花卉繪畫，包含花園美景的描繪，讓我們沉浸在莫內花卉印象的藝術。

莫內生平述略

　　克勞德·奧斯卡·莫內（Claude–Oscar Monet，1840-1926年），出生於法國巴黎，他的父親是一雜貨商，1845年全家搬到了諾曼第。1855年莫內早已是個少年諷刺漫畫畫家，畫面具形似能力，人物五官用誇張和對比的方式，表現出詼諧或潑辣的特色。大約1856年他認識了藝術家鄂簡·布丹，在布丹的啟蒙下，他學習油畫和戶外寫生的技法。1857年他的母親去世，因而他從16歲起，就離開學校，和姨媽居住。

　　1859年莫內獨自一人到了巴黎，他拒絕眾人的意見，決定不去美術學校上課，選擇自學繪畫，偶爾去瑞士學院時，認識了畢沙羅。莫內赴非洲阿爾及利亞當了兩年兵（1860-1862年），因傷寒而返回療養，他的家人出錢幫他免除兵役，只要他能繼續進行藝術課程，於是莫內在1862-1864年於巴黎的藝術學院及葛列爾的畫室學畫，並認識了雷諾瓦、希斯和巴吉爾等畫家，常一塊去楓丹白露作畫旅行，也遇見巴比松畫派的成員，之後又認識馬奈與庫爾貝，這些都為他的藝術生活帶來無比興奮。

　　1865年，由於莫內與家庭的爭執，使他失去財力的資助，他困頓不堪，幸好得到庫爾貝與巴吉爾的幫助。1865、1866年他的作品被沙龍展接受，這時期的畫作還不算是印象派風格，而是較屬於寫實的；之後1869、1870年的作品卻被沙龍拒絕。經過許多磨難，1870年他終於與卡米兒正式結婚，此時已有一子尚（1867年出生）。莫內曾畫下《在窗口的卡米爾》（圖1），前景有盛開的花卉盆栽，以及《亞嘉杜藝術

▲圖1《在窗口的卡米爾》，1873年，油彩，60.3×49.8cm，美國維吉尼亞州藝術博物館藏。

家花園內的莫內夫人及孩子》（圖2），背景是茂密的鮮紅和粉紅花叢，莫內選擇在戶外的自然光中，讓繪畫、人物和大自然結合在一起；並且這一切都顯示莫內擁有幸福的家庭生活。

▲圖2《亞嘉杜藝術家花園內的莫內夫人及孩子》，1875年，油彩，55.3×64.7cm，美國麻州波士頓美術館藏。

1870-1871年的普法戰爭期間，莫內住在倫敦；1871年他返回法國繼續創作。1873年起，他改裝一艘船成為船舟畫室，在水上生活和作畫，這樣更親近水，更靠近水的反光，更能觀察水光的變化，除此之外，船隨著水流浮動，也可感覺水波盪漾的律動，使他的畫既來自視覺，也加進身體的觸覺感受；如此，莫內的創作質量大為提升，馬奈封他「水上的拉斐爾」的雅號，連塞尚也對他大表讚賞。1874年，莫內以《印象‧日出》參加「獨立展」的第一屆展覽，從此與「印象派」三字結下不解之緣。

1878年他遷往瓦特伊爾，寄住在贊助人荷希德家裡；虛弱的卡米兒生下次子米謝勒後，身體狀況愈來愈差，次年卡米兒去世，莫內為她畫了最後一幅畫。莫內把小孩託付給荷希德夫人照顧，他為了脫離貧困而努力作畫，果然畫了一些他在19世紀最出色的畫。1890年，經濟能力好轉的莫內在吉維尼購置了一棟房子和一大塊地皮；荷希德先生於次年去世，1892年莫內和他的遺孀艾麗斯結婚。

從此之後，莫內很少出遠門，他花費許多精力營建花園，並不斷描摹他種植的花木。1911年莫內的第二任妻子艾麗斯去世。隔年他的視力日漸惡化；1922年他因白內障而瀕臨失明的危機，這對身為畫家的莫內是一大打擊，但不得不停止作畫；1923年他動手術，恢復一眼的部分視力，儘管在非常消沉和焦慮的心情下，他仍持續作畫，直到1926年，莫內去世於吉維尼，享年八十六歲。

莫內與花卉繪畫

在1860年代晚期，是莫內過渡到印象主義的時期，也受到自然主義和寫實主義畫家的薰染，在《花卉和水果》（圖3）的靜物畫裡，可看出畫面色彩豐富、飽滿，花瓶中的菊花、大麗花和向日葵等花卉，以及桌上葡萄、蘋果和梨子各種水果，還有花瓶和籃子一些靜物，形狀、輪廓都很清楚，明亮和陰影的處理也是規規矩矩的。這是莫內在1870年代以前，很難得的一幅花卉靜物畫。

1870年代以後的莫內徹底實行印象主義的原則和目標，當時歐洲畫家普遍受到日本浮世繪的影響，因而印象派畫家的繪畫題材大有改變，如同浮世繪的取材多偏向通俗化，表現出優雅細緻的生活品味。莫內亦受到浮世繪影響，曾畫穿和服的婦人，所畫風景畫也像東方繪畫的色彩鮮明艷麗；之後他完全消

▲圖3《花卉和水果》，1869年，油彩，100×80.7cm，美國加州保羅蓋茲美術館藏。

化了哈日風，成為自主自由的印象派畫家，在《菊花》（圖4）這幅畫中，花卉的筆觸顫動，扁平式的花瓶和菊花束偏向左邊，背景是有花朵圖案的壁紙，頗有東方風情。另一幅莫內的作品：《天竺花叢中的女人》（圖5），在一大叢天竺花兩邊，有兩位女人正在整理花叢，畫家以印象派的手法表現了色彩光影。

▲圖4《菊花》，1874年，油彩，60×100cm，法國巴黎奧塞美術館藏。

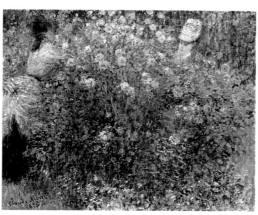

▲圖5《天竺花叢中的女人》，1875年，油彩，54×66cm，捷克布拉格國家畫廊藏。

1880年代，莫內的花卉畫豐盛了起來，畫作有《耶路撒冷菊芋》（圖6）、《瓶中鮮花》（圖7）、《菊》（圖8）、《向日葵》（圖9）、《菊花瓶》（圖10）等，作品更具印象派的典型風格，以快速的筆觸呈現視覺感知，花卉鮮活生動，畫面色彩明亮，在陰影部分並非用傳統的黑色，而是揉入其他如對比色的色彩，他認為「即使最暗的陰影也是由幾乎難以察覺的不同層次的光和顏色構成的。」[1] 這陰影也形成印象派繪畫的特點。

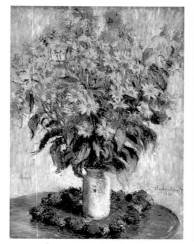

▲圖6《耶路撒冷菊芋》，1880年，油彩，99.6×73cm，美國華盛頓區國家畫廊藏。

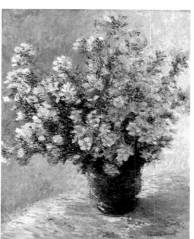

▲圖7《瓶中鮮花》，1881-82年，油彩，100.4×81.9cm，英國倫敦可陶德學院畫廊藏。

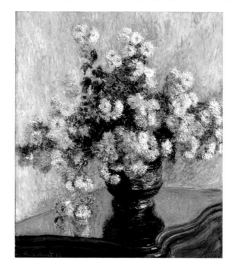

▲圖8《菊》，1882年，油彩，100.3×81.9cm，美國紐約大都會美術館藏。

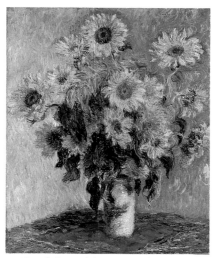

▲圖9《向日葵》，1881年，油彩，101×81.3cm，美國紐約大都會美術館藏。

▲圖10《菊花瓶》，1882年，油彩，95.3×70cm，私人收藏。

[1] Angelo De Fiore 等，《莫內》（《巨匠美術週刊》，台北，錦繡出版事業股份有限公司，1992年），頁7。

▲圖11《莫內的吉維尼花園》，1901年，油彩，私人收藏。

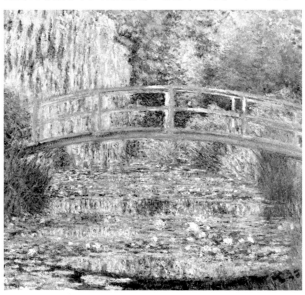

▲圖12《睡蓮‧綠色的和諧》，1899年，油彩，89×93cm，法國巴黎奧塞美術館藏。

▲圖13《睡蓮》，1916年，油彩，200.5×201cm，日本東京國立西洋美術館藏。

　　觀看莫內的繪畫，就會聯想到吉維尼，吉維尼是位於法國西海岸諾曼第的一個小村莊，塞納河蜿蜒流經此地，直到聖拉扎入海，莫內著迷於吉維尼的自然田園景觀，他在這裡有家、工作室，並建立屬於自己的莫內花園（1890年以後），隨之畫出更多印象派風景畫和花卉畫，例如：《莫內的吉維尼花園》（圖11）。他從四十三歲（1883年）起就定居在吉維尼，直到去世；在這段吉維尼期間，莫內完成了無以數計的成熟作品。

　　莫內也是吉維尼花園的建築師，他每天寫下花園設計和種植布局給他的園丁操作，他陸續購買花卉種植，也蒐集植物學書籍，隨著他的財富增長，花園也愈來愈進化。如今重建的莫內花園內有各季節的花草植物，如鬱金香、秋菊、睡蓮、荷花、紫藤花、柳樹、楓樹、細竹、水薑尾、麗春花、玫瑰……，還有蘋果、梨子、李子種種果樹及日本櫻樹等；彷彿重現當時花園美景及莫內畫作。

　　莫內的《睡蓮‧綠色的和諧》（圖12），顯示他晚年時常以吉維尼花園裡的日本橋與睡蓮為主題，完成許多充滿東方情趣的畫，這也是受浮世繪影響的反映，畫的內容包括拱型日本橋、睡蓮與池水倒影的景致。他晚期的睡蓮作品依然持有印象派的筆法和色彩，例如1916年的《睡蓮》（圖13）；但也表現出自然神秘主義的圖像和簡略手法，如1917年的《睡蓮》（圖14）畫作。睡蓮淡定優雅的在水中開放，莫內表現出睡蓮的從容天真、池水的恬靜祥和，睡蓮畫作可說是莫內一生追求光與色的完美總結。

▲圖14《睡蓮》，1917年，油彩，100×300cm，英國倫敦俾治文藝術圖書館藏。

莫內與印象派

1872年，莫內以勒哈弗爾的風景為題材畫了《印象‧日出》，他堅決要畫下日出的每一秒鐘光與色的瞬間變化，於是畫面上充滿急促的筆觸、模糊的色彩、朦朧的光，物體輪廓都不清晰，然而這是他對日出紀錄下來的「印象」。他以這幅畫參加1874年「獨立展」的第一屆展覽，經由這幅畫的題目，「喧噪」雜誌的藝評家路易斯‧勒羅伊（Louis Leroy）寫了一篇嘲諷的評論：「印象派的展覽會」，「印象派」的名稱因而定下，如今這幅畫被陳列在巴黎的馬摩坦博物館。莫內在1976、1877、1879、1882年均繼續參加印象派展覽。莫內與畢沙羅、西斯里、雷諾瓦等畫家經常相聚作畫，雷諾瓦曾對畫商伏勒爾提及，倘若沒有莫內，其他印象派成員都會放棄，莫內儼然已成為印象派的領袖。

據西洋美術的評論：「莫內是1860年代晚期至1870年代早期印象主義的創立者之一，而且只有他一人終其一生都堅持印象主義的原則和目標。也是唯一在生前贏得大眾實質認可的印象主義畫家。」[2] 走進印象主義的莫內在藝術創作上追求客觀的真實性，捕捉光影、色彩的自然性，他的風景畫完全以視覺的經驗、感知為優先[3]，他否定且忽略傳統上構圖、主題和潤飾的概念。

莫內曾說：「試著忘卻你眼前的一切，不論它是一樹、一屋或一畦田；只要想像這兒是一個小方塊的藍，這兒是長方形的粉紅，這兒是長條紋的黃色，並照你認為的去畫便是……。」[4] 並且當我們遠距觀察，這些樹木、房屋、田野……已成另種集合的形象，而不再是分開的獨立形體，所以莫內不是依循過往的習性去描繪物體的形態，而是按照眼中所見的狀態盡量精確的去表現。於是莫內以紛陳的彩色筆觸，呈現視覺經驗裡紊亂的景物，且讓視覺的混合作用進行自動混色；他也用散塗筆法，如斑塊和旋渦狀，來表現光線和空氣在動態相互作用下所構成的空間。由《盛開的蘋果樹》（圖15）、《夏天的罌粟花田》（圖16）、《通過鳶尾花的小徑》（圖17）等印象派的畫作可看到莫內的表現方法。

▲圖15《盛開的蘋果樹》，1872年，油彩，57×69cm，私人收藏。

▲圖16《夏天的罌粟花田》，1875年，油彩，60×81cm，私人收藏。

▲圖17《通過鳶尾花的小徑》，1914-17年，油彩，200.3×180cm，美國紐約大都會美術館藏。

[2] 王秀雄等編譯，《西洋美術辭典》（台北，雄獅圖書公司，1992年），頁583。

[3] 印象派的色彩表現詳見楊佳容，《印象派之繪畫色彩表現》（上）（下）（中華花藝文教基金會《花藝家》期刊No.111、112，2014.10&12）。

[4] 王秀雄等編譯，《西洋美術辭典》（台北，雄獅圖書公司，1992年），頁583-584。

▲圖18《睡蓮》，1916-19年，油彩，法國巴黎馬摩坦博物館藏。

1890年以後，莫內著重於對同一主題不斷的施行視覺摹寫，將同一地方依照時、日、季節和氣候的變化，在不同的時間作畫，即在不同光線和空氣中描繪，畫出一系列色彩幻變的景色。就這樣莫內繪作出白楊樹（約有20幅）、泰晤士河（數十幅）、稻草堆（超過25幅）、盧昂大教堂（30餘幅以上）、威尼斯（超過29幅以上）、日本橋（數十幅）、睡蓮（數十幅）等連作。

《睡蓮》（1916-19年）（圖18）即同系列之其中一幅，1908年莫內向他的朋友Gustave Geffroy說：「我是如此專心一致的在這工作裡，這池塘及水光幻影自然風光是如此的纏繞著我。於我這老人家的所有力量之外，我終究還有感受。我一畫再畫，盡所有的力量，希望能創作出一些東西出來。」莫內陶醉於吉維尼詩情畫意的睡蓮池，他長久專注於睡蓮池的作畫，試圖參透睡蓮的沉靜本質，探索睡蓮與水光那變化無窮的色彩，藉著他終生信奉的印象派形式呈現出他的體悟。

睡蓮雖是莫內的「遲暮之作」，但卻使他在晚年再創繪畫生涯的高峰，評論家說：「他觀察一片蓮葉、一朵蓮花已到入微忘我的境界。如此接近自然的態度，在西歐的畫家中是難得見到的。」[5]亦由於莫內長年在戶外寫生，他的雙眼被強烈的日光造成傷害，逐漸妨礙到莫內對於色彩的判別，也就是藍色調消褪，黃色調突顯，因而他晚年畫作的主色調，大量運用紅、黃、紫等暖色系，與早先的藍綠色調大為不同。塞尚曾讚歎：「莫內只有一眼，但天啊！那是什麼樣的一隻眼啊！」[6]的確莫內的心眼比雙眼更敏銳更厲害！他堅持繪畫的精神和表現著實令人欽佩。

結語

莫內一生的創作留下500件素描與2000多幅油畫，他到各地旅行寫生，足跡走遍巴黎大街到地中海岸，從法國到倫敦、威尼斯、挪威等地，一路畫下無數作品，也包含了他的花園和花卉畫作。他在中年之後定居法國吉維尼，一手打造出「莫內花園」，並使理想花園裡的睡蓮印象在畫中變成永恆！莫內以花園中的睡蓮、花卉植物等景物為主題，描繪出晨昏、四季、晴雨當下各種豐富的光影與色彩變化，凝鍊出莫內中、晚年最重要的作品。

莫內被尊稱為「印象派之父」、「色彩的發現者」，為了捕捉瞬間的色彩美感，他快速的作畫，憑藉著驚人的觀察力和堅持力，在飛逝的時光和幻變的光線中，找尋到最精準的色彩，他樂於從光和色的角度來觀照自然；我們更可發現，「印象」不只是視覺現象，也是指莫內從這種現象喚起內心的情感，用此方式描繪他喜愛的大自然、陽光、花園、花卉和人物，這些生機盎然的事物和光彩讓他得以抒發快樂與愛戀的心靈。如今環繞他作品的是無數對於印象派繪畫的讚嘆，我們也看到了莫內眼中的美。

（發表於中華花藝文教基金會《花藝家》期刊No.118，2015.12）

[5] Angelo De Fiore等，《莫內》（《巨匠美術週刊》，台北，錦繡出版事業股份有限公司，1992年），頁29。

[6] Angelo De Fiore等，《莫內》（《巨匠美術週刊》，台北，錦繡出版事業股份有限公司，1992年），頁32。

莫莉索柔如花卉的繪畫

貝絲‧莫莉索（Morisot Berthe 1841-1895）是第一位加入印象畫派的女畫家，她的繪畫特別重視色彩的光學體驗，被認為是19世紀後半葉最主要的女畫家之一。莫莉索是「畫家、雕刻家與版畫家藝術家協會」中12位創始成員之一，1874年他們舉辦「獨立展」的第一屆展覽，因此有了「印象派」的開始，莫莉索夫妻還共同舉辦了1882年至1886年的「獨立展」。莫莉索一生的創作無數，她的藝術人生可說突破傳統上對女性的思維，她的繪畫更超脫傳統，邁向現代畫風，尤其被認定符合當時藝術中的女性特質。

本文從莫莉索的生平談起，一窺這位女性畫家堅毅、優雅的人生；接著談莫莉索的繪畫理念，以了解畫家如何建立捕捉瞬間感覺的繪畫風格；然後談莫莉索繪畫中的女性特質，進一步感受畫家獨特的女性魅力與愛；最後賞析莫莉索的畫作表現，進入題材、色彩、構圖、筆觸等構成的絢爛繪畫裡，配合花卉的語彙，讓我們陶醉在如花似幻的亮彩世界。

莫莉索生平述略

1841年莫莉索生於法國布基，她的家庭是屬於典型的布爾喬亞階級，兼具教養與富有，父親是一個行政官員，1852年因父親調職而搬到巴黎西郊的巴席區，後來即使有遷徙，都居住在同一區。莫莉索與兩個姊姊：伊娃、艾德瑪同習素描、文學、音樂等家教課程，她的母親請學院派畫家丘卡尼、基夏等來為她們授課。

1858年在基夏的引薦下，莫莉索與艾德瑪兩姊妹進入羅浮宮臨摹名畫，成為正式登錄的臨摹人，此期間她們認識了許多非學院派的畫家，尤其是馬內，兩家人有密切的往來。基夏還介紹自然主義風景畫大師柯洛與她們認識，每週二有固定的聚餐，使她們受到柯洛許多藝術薰陶；1863年柯洛引薦她們與烏地諾學畫，受到鼓勵的她們參加了1864年到1868年的沙龍展。

當時（1873年）一本專述19世紀女性藝術活動的雜誌中說：「女性，忠於她們的直覺，特別喜好輕巧的事物，追求優美更甚於力量與發明：（她們偏好）水彩畫、纖細畫、瓷器畫等。」但莫莉索對美術的企圖心不止於才藝，她曾於書信中透露：「當安格爾與德拉克洛瓦正在畫他們的傑作，年輕淑女們只滿足於可笑的業餘才藝，我們將會多麼懊惱蹉跎了時間。」莫莉索與艾德瑪的感情非常好，她們一起切磋繪畫，1869年艾德瑪結婚了，放棄當畫家的念頭，莫莉索獨自堅持理想，往藝術的路繼續邁進，在沙龍展中持續展到1869、1872、1873年，而且這時期的主題常是婚後的艾德瑪。

1868年，馬內邀請莫莉索擔任他的模特兒，她仰慕馬內的才華而答應，馬內完成了《陽台》（1868-1869年）一畫，此後六年間，馬內為莫莉索畫了11幅肖像畫，因而莫莉索外在形象經由馬

內的畫為人熟知，早於她以藝術家身分被人認識。馬內最初也只是把莫莉索當模特兒，他在給朋友的信中說：「莫莉索小姐們是很迷人，可惜她們不是男人。女人全都一樣，她們能為繪畫有所幫助的，就是去嫁給學院派畫家，給敵人陣營帶去點混亂。」可見馬內注意到的是女人本身，而不是她們的天分，莫莉索的藝術天分是後來才得到馬內承認的，傳說才貌驚人的莫莉索更成為馬內一生最愛的繆思。

由於在當時，以一位女性的身分不能出現在咖啡店、酒吧等公共場所，莫莉索透過家庭式聚會以及定期的沙龍派對，認識了一批繪畫注重戶外光線的同好，例如莫內、竇加等畫家，她接受竇加的邀請，在1873年加入「畫家、雕刻家與版畫家藝術家協會」，成為12位創始成員之一。1874年他們舉辦名為「獨立展」的第一屆展覽，莫莉索有《搖籃》（圖1）等9件畫作參加展覽，《搖籃》讓她成為印象派首位、也是最重要的女性畫家。之後至1886年一共舉辦了12年的「獨立展」，在評論文章裡最常出現的畫家是莫內、竇加、莫莉索、畢沙羅、雷諾瓦和希斯里等。

馬內的弟弟尤金非常欣賞莫莉索的繪畫，1874年莫莉索與他結婚，尤金是她繪畫事業的重要支柱，更替她售畫、展畫、評論與理財。夫妻兩人還聯手舉辦1882-1886年的「獨立展」。他們的獨生女茱莉出生後，即成莫莉索繪畫的題材，莫莉索就在人妻人母的身分下，依然創作不輟。莫莉索與尤金還一同來到法國南部風景幽美的西米耶居住，如此她可以很認真的創作。

莫莉索的個展到1892年才首次舉辦，1894年藝術部長在詩人馬拉美和杜黑的遊說下，為盧森堡美術館買下莫莉索的《穿舞會服的年輕女子》，莫莉索極為開心，杜黑說：「就她而言很重要，因為事實代表著對她才華的公開認可……今後將不可能再將她看作一名業餘者，像許多人一直所以為的。」可見盧森堡美術館購藏莫莉索的畫作，可向大眾證明她是一位專業畫家，此點對她來說是相當重要的。

然而1892同年，她的先生尤金去世，這對她造成很大的打擊，但莫莉索對繪畫創作更加勤奮，在晚年與莫內、雷諾瓦和馬拉美的往來更為密切。1895年莫莉索病逝，享年54歲。莫莉索留下畫作無數，包括417幅油畫、191幅粉彩、近300幅素描、8幅銅版畫及兩件雕刻。1896年，她的畫家朋友一起策畫她的回顧展，展出400多件作品，並由馬拉美為展覽寫〈序言〉，顯見他們對於莫莉索這位女性畫家有著無比的敬意。莫莉索大部分的作品屬於她的女兒茱莉所有，少數屬於親友收藏，只有18件作品是公共收藏品，因收藏範圍狹隘，使得莫莉索比其他印象派畫家較難進入公眾界與藝術界，因此也常被忽略。

▲圖1《搖籃》，1872年，油彩・畫布，56×46cm，法國巴黎奧塞美術館。

莫莉索的繪畫理念

莫莉索在藝術上受到柯洛、馬內的影響，也與雷諾瓦等畫家經常交流。1860年代，柯洛啟發了莫莉索觀察自然、繪畫自然的信念；到了約1867年她開始擺脫柯洛的影響，極力建立自己的繪畫風格。

又因莫利索喜歡馬內自由不拘的畫風，他的《奧林匹亞》與《草地上的午餐》兩幅畫震撼了莫莉索的心靈，對她的創作有所影響，在她1870年代早期的繪畫構圖中可看到馬內的影子，甚至有次馬內幫她修改一幅畫：《藝術家的母親與姐姐》（圖2），但莫莉索對這些感到很懊惱，因莫莉索從來就不是馬內的學生，也無意模仿他。相對的，馬內曾因莫莉索，對戶外寫生與印象派不規則筆觸和構圖產生興趣。

莫莉索於後期嘗試裸體畫，來自雷諾瓦影響，在《抱著貓的茱莉‧馬內》（蝕刻，約1887年）中也有如雷諾瓦的人物圖像。另外，莫莉索也讚賞布歇和魯本斯，至於當時令畫家著迷的日本版畫則對她無特別影響。一般都相信莫莉索的祖父是很有名的洛可可風格畫家佛拉哥納爾，她與洛可可的關係表現在1884年（或1886年），她重返羅浮宮臨摹洛可可畫家布歇的《維納斯向火神索取武器》局部，並掛在客廳牆上，這時雷諾瓦也對洛可可產生興趣，莫莉索曾去拜訪她；1892年她再度臨摹另一幅畫的局部。洛可可藝術的輕柔和女性美風格，

▲ 圖2《藝術家的母親和妹妹》，1869-70年，油彩‧畫布，101×81.8cm，美國華盛頓區國家畫廊。

以及布歇的繪畫色彩豐富柔和、具明亮感，這些都可能影響了莫莉索晚期人物畫的表現。

▲ 圖3《櫻桃》，1891年，油彩‧畫布，154×80cm，法國巴黎馬摩坦博物館。

莫莉索在書信或筆記裡表達繪畫的理念，主要是喜好戶外作畫，在大自然中表現光影與捕捉瞬間感覺，這也是印象派的基礎信念；莫莉索摒棄傳統的繪畫法則，認為制式的規則會使藝術庸俗化，她說：「唯一必要的是感覺，以不同的方式去看事物……所有的畫在某種程度來說都是取自自然……（追問）素描和色彩的老問題是無益處的，……不能以解說線條與色調間的關係來訓練一個畫家的眼睛。」故莫莉索重視強調個人感覺的原創性，當時莫內也曾說：「外出寫生時，盡量忘卻眼前的物體……直到這幅畫出現了眼前事物給你自己最純真原始的印象為止。」塞尚主張：「以自然為臨摹題材，並不是複製客觀的世界，而是畫風景所激起的感覺。」畢沙羅認為：「我們唯一堅持的要事就是獨特的感覺。」由此可見莫莉索與其他印象派畫家的觀念是一致的。在最後一屆獨立展時，她更是不顧眾人反對，主張展覽秀拉和希涅克等人的點描派作品。

莫莉索描繪戶外景象時，通常直接作畫，不作草圖，以筆觸表現光影而構成畫面，並盡可能不做修飾，因此她的畫顯現強烈尚未完成的感覺，接近速寫、水彩。在莫莉索的最後十年裡，作畫方式有了改變，她不再強調戶外作畫，轉於畫室中進行習作速寫、畫模特兒，為大型畫作做準備，《櫻桃》（圖3）就是她在1891年以別墅閣樓作為生平第一間個人畫室所完成的大尺寸作品。另外她也嘗試雕塑、蝕刻銅版畫。

莫莉索繪畫中的女性特質

在19世紀，莫莉索的藝術家身分對於當時的女性來說是很反常的，但她卻不偏離布爾喬亞的婦女形象和生活常規，她的姪婿瓦列希曾形容她：「無視於干擾且極度地安靜，在她自己和所有接近她的人之間製造出一種近乎察覺不到的無形距離，除非那些人是與她同時期的前代藝術家……專注而含蓄的個性，她的高雅和疏遠感融合成一種特殊的魅力。」這是一種合宜的女性形象，然而這種在社會上的形象卻模糊了她的藝術家名聲。

莫莉索在創作時，是很嚴肅的，她的母親說：「當她工作時看起來緊張，不愉快，幾乎能說是暴躁……，簡直就像個囚犯銬著鍊子在受酷刑。」從她的工作態度，可知莫莉索對於藝術事業非常的慎重與堅持，她說：「我不認為曾有過一個會平等看待女性的男人，而這就是我一直在追求的，因為我知道自己值得他們這麼做。」於是莫莉索以懷有女性特質，堅毅的從事藝術工作，並希望能獲得肯定。

她的詩人好朋友波特萊爾在1863年的〈現代生活的畫家〉一文中，將「閒逛者」修正為「現代藝術家」，並且規畫巴黎的都市空間，畫出「閒逛者‧藝術家所設立的場所‧景象」。但在當時的社會，只有男性閒逛者，沒有也不可能有女性閒逛者，女性不被認為會在公領域閒逛，她們沒有觀看的權利，她們只是被盯視的對象，淑女除了家裡、陽台、庭院，僅會出現在劇院包廂和公園等少數地點，若在咖啡店、酒吧、餐館等處碰見女性，其不是情婦就是妓女。因此，男性畫家可在任何場景作畫；然而女性畫家通常只是侷限在少數空間裡；「現代性」的意義對男性與女性竟是不同的，莫莉索畫中的活動場所屬於布爾喬亞的女性，她表現她眼中的「現代」生活。

莫莉索與其他印象派畫家一樣，通常不在畫室裡作畫，而是在景物的現場作畫，當時女性會出現的空間，亦是莫莉索作畫的場景，這也符合莫莉索的家庭角色。更確實的女性空間清單包括：客廳、飯廳、臥室、高樓陽台、宅院陽台、私人庭園、公園、劇院或車上、遊船上等；莫莉索畫作中的女性特質就在這些場景中流露出來。莫莉索的《陽台上》，畫中欄杆內的母親和小孩和欄杆外遠處的巴黎似乎是兩個不同的世界，所分隔的，除了是公領域和私領域，也是「陽剛氣質」與「陰柔氣質」的空間區分。

為何會以女性特質來分析莫莉索的繪畫？一方面這些畫作確實出於女性之手，二方面畫風符合當時對藝術中呈現女性特質的認定。1874年後莫莉索的風格逐漸成熟，她的作品除了描繪私領域與室內性題材，還包括具有敏銳觀察力、光亮感與捕捉瞬間感，以及未完成感與明顯筆觸，在許多評論中都被歸於女性特質；1890年代印象主義開始衰退時，讚揚莫莉索的的藝評卻達到高峰。甚至反對印象主義的象徵主義者，或保守派親官方的評論家，都對莫莉索的女性特質大為稱讚。瓦列希說：「莫莉索的特別之處……在於生活在她畫中並畫她的生活，就像在觀看與表現之間、在光與創造意志之間的互動，對她來說是一種自然的作用，是她生活中必然的一部分。」可見她的繪畫題材與表現方式都富女性特質。

1892年，莫莉索第一次個展時，歐希耶說她脫離馬內影響，朝向女性的題材和畫法前進，漸消失「那些優良的男性特質」，發展出一種可被接受、不叛逆的女性藝術型態。索瓦松說莫莉索以「她無與倫比的魅力，她精緻的優雅與甜美」達到繪畫的表面性；賽荷達說這是一種「完全浸染了她性別的內在美德的藝術」，也是實現「女性繪畫」理想的藝術。胡亞荷說她的藝術具有自發性：

「她情不自禁的畫下那些她愛的人及事物，因為繪畫對她來說就是一種愛的形式。『以色彩與線條寫日記的女人』……繪畫就像呼吸一樣必要。」莫爾在〈藝術中的性別〉一文中提及莫莉索的成功處在於她賦予她的藝術「以她所擁有的女性特質」；此女性特質包含女性的魅力、內在的美德與愛。

▲ 圖4《黃水仙》，1885年，油彩·畫布，45×36cm，私人收藏。

▲ 圖5《海葵玫瑰》，1891年，油彩·畫布，55.3×34.9cm，私人收藏。

莫莉索的畫作表現

藝術上常以花、絲帶等一般歸於女性物品來暗示藝術家的性別或藝術的屬性，《黃水仙》（圖4）、《海葵玫瑰》（圖5）是莫莉索的瓶花靜物作品，以捕捉感覺的手法即興畫成，有著女性的嬌柔感；1982的雷認為莫莉索在畫面中安置的絲帶、陽傘和帽子等都可能是女畫家象徵性的簽名。杜黑説：「在莫莉索小姐的畫中，那些色彩是在尋求一種精緻、一種光滑、一種獨特的柔美。變化細膩的白色在光澤中漸轉為茶紅色或灰白色調，胭脂紅漸次的過度至淺桃紅色，樹葉的綠色表現出強弱層次。畫家以畫筆隨處輕點在那些底色上來完成她的畫，就如同她在摘花瓣似的。」杜黑更以「摘花瓣」的譬喻來形容莫莉索的繪畫方式。

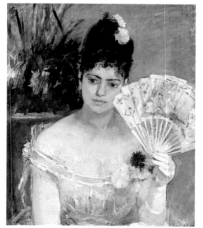

▲ 圖6《注視》，1875年，油彩·畫布，62×52cm，法國巴黎馬摩坦博物館。

▲ 圖7《穿禮服的年輕女孩》，1879年，油彩·畫布，71×54cm，法國巴黎奧塞美術館。

莫莉索與其他印象派畫家有相同的作畫方式，把光與色做緊密的結合，極重視在畫布上直接以補色並置的觀念，讓觀者自行以視覺自動調合色彩；在構圖上則隨興而自由。1877年孟茲宣稱莫莉索是唯一「真正的印象主義者」，他説：「她的畫具有即興的率真，真正實現了以一雙真誠的眼睛去捕捉『印象』的理念，並且以手去重現，沒有任何虛假。」她以即興捕捉的方式，描繪女性的生活場域、家庭人物與物品，充滿感情。在色調上，莫莉索早期受柯洛影響的風景畫偏向暗棕綠色、棕灰色為主，她從那氣氛憂鬱的色調走了出來，奔向明亮的色調，《搖籃》這幅母與子的畫顯示出她對白色的興趣，出現大面積白色布料的圖繪。

莫莉索描繪的人物範圍很小，大都是她所熟識的人，包括家人、親戚、朋友、雇用的奶媽和女僕，現存畫中有500幅以上都是描繪女性，有盛裝女子的肖像，例如：《注視》（圖6）、《穿禮服的年輕女孩》（圖7），較多的還是母子圖以及女兒茉莉的畫像，例

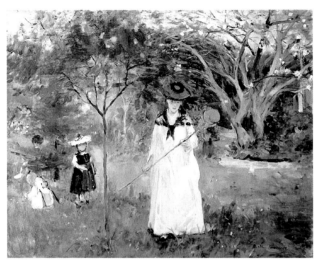

▲圖8《捕蝶》，1874年，油彩·畫布，46×56cm，法國巴黎奧塞美術館。

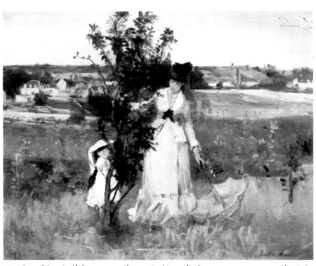

▲圖9《捉迷藏》，1873年，油彩·畫布，45×55cm，美國內華達州拉斯維加斯碧提畫廊。

如：《捕蝶》（圖8）、《捉迷藏》（圖9），顯見這題材是莫莉索的繪畫重心；男性部分只有畫她的先生尤金三幅。

室內景象是莫莉索重要的題材，如畫作：《坐在沙發椅的年輕女子》（圖10）；為了捕捉光線，她常把人物安排在客廳和小廳的落地窗或窗旁。若要描繪戶外光線，則在私人花園裡，如畫作：《編織中的少婦》（圖11）、《當成坐椅》（圖12），在這些場景作畫均可配合家庭

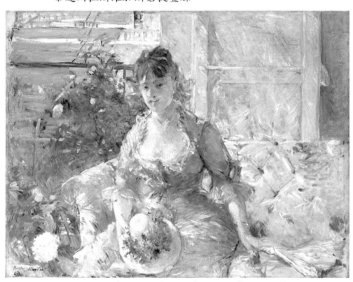

▲圖10《坐在沙發椅的年輕女子》，1879年，油彩·畫布，80.6×99.7cm，美國紐約大都會美術館。

▲圖11《編織中的少婦》，1883年，油彩·畫布，50.2×60cm，美國紐約大都會美術館。

▲圖12《當成坐椅》，1885年，油彩·畫布，61.6×75.57cm，美國德州休士頓美術館。

▲圖13《在布羅尼森林》，1880年，油彩‧畫布，瑞典斯德哥爾摩國家博物館。

職責和家人作息活動，她觀察最親近的生活景象，流露真實的生活感。1878年到1888年左右約十年間，莫莉索使用大塊筆觸更加自在熟練，筆觸為了強調畫面的平面感，也為了產生瞬間性的動感；1888年以後，以較柔順、同方向拉長的筆觸運行，例如：《櫻桃》，她的筆觸從自由、短促、不規則的短筆觸轉為有秩序的、彎曲舒長的筆觸；在色彩上更加豐富，從相近性色調轉為較暗的藍綠色對粉紅色的對比性色調。

　　擴展出去，就是附近的公園，例如巴黎近郊的布羅尼森林，森林中的草地、樹蔭、湖泊、鵝、馬車、遊客等常常出現於莫莉索的畫中，例如畫作：《在布羅尼森林》（圖13）、《船上姑娘和鵝群》（圖14）、《夏日時光》（圖15）。至於巴黎市景，往往是從陽台或草坪望出去，在遠景的地平線上。

▲圖14《船上姑娘和鵝群》，1889年，油彩‧畫布，65.4×54.6cm，美國華盛頓區國家畫廊。

▲圖15《夏日時光》，1879年，油彩‧畫布，45.7×75.2cm，英國倫敦國家畫廊。

談到莫莉索的旅行經驗，在法國就有好幾個固定的度假地點，她寧願選擇在別墅陽台上畫眼前的景觀，並沒有畫當地的名勝風景。如畫作：《海邊別墅》（圖16），大膽裁切木造陽台的構圖方式，頗有新意，獲得當時畫家的肯定；筆觸流暢不拘，畫中母親的臉、手和面紗、衣裙的筆觸混雜在一起，無法認清，領上的蕾絲用兩道淡淡的破筆掃過，海上的船只剩些小筆觸；母親與小女孩各行其事，母親似在沉思，小女孩則獨自望向圍欄外的大海，莫莉索並不受傳統表現母愛（如聖母子）的圖像的影響，逕行紀錄更為生活化的畫面，沒有刻意描繪親密的互動。儘管莫莉索很年輕時就對戶外作畫抱有熱忱，但戶外景色的作品數量仍比室內景少。

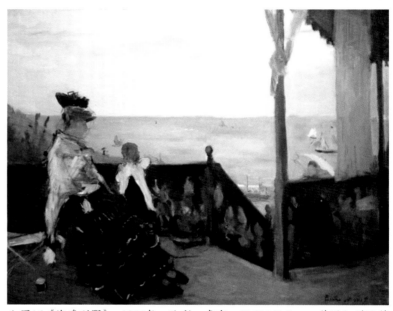

▲圖16《海邊別墅》，1874年，油彩‧畫布，50.2×61.3cm，美國加州巴莎迪那諾頓西蒙美術館。

結 語

出生於典型的布爾喬亞家庭的莫莉索，在良好的繪畫家教下，獨自堅持藝術理想，受到柯洛與馬內等大師的影響，並常與雷諾瓦等印象主義畫家交流，更受先生尤金對她繪畫事業的實際支持。她最常於生活場景作畫，皆可配合著家庭的角色以及和家人的相處，畫作顯露真實的生活景象。

莫莉索的繪畫特色包括：題材上大都描繪私領域與室內的人景物，蘊含細膩的觀察力和純真的感覺，表現手法具有色彩明亮感、捕捉瞬間感、未完成感與明顯筆觸，既屬印象主義，更被歸於女性特質的繪畫。她的畫風優雅細緻，顯露出畫家本身的內在氣質與魅力，以及女性的纖柔與慈愛，莫莉索能以無比的意志力持續創作，發展出自我繪畫的新方向，在19世紀是非常不容易的事，著實是一位值得尊敬的現代畫家。

（發表於中華花藝文教基金會《花藝家》期刊No.114，2015.4）

印象派之繪畫色彩表現

前言

　　談到繪畫藝術中的色彩，即以印象派（Impressionism）的色彩最受矚目，印象派是現代繪畫的開端，它將光與色的科學觀念引入繪畫中，主要追求光色變化的色彩效果，創立現代戶外寫生的色彩學，脫離傳統固有色與學院保守的暗褐色調，而採用光源色與環境色，完成繪畫色彩的革新。

　　猶如文藝復興時期是近代繪畫的起始，把透視、解剖、明暗等運用到繪畫藝術中，確立科學的素描造型體系；印象派則為現代繪畫建立色彩改革的新章。文藝復興以來到新古典主義的大衛、安格爾以及寫實主義的庫爾貝，已將素描造型發展到最高峰，他們大都在室內繪畫，依靠室內光在物體上產生的柔和變化來畫，將色彩視為物象的固有色的明暗變化。儘管浪漫時期的德拉克洛瓦與英國的康斯坦伯等對色彩有所探索，大致為常識性的；十九世紀的畫家遂於色彩方面尋求繪畫藝術的突破。本文特探討印象派的色彩美學，將從印象派的由來談起，接著析論影響印象派的色彩理論，及歸納印象派的色彩觀念，並含作品舉隅。

印象派的由來

　　十九世紀法國大革命及產業革命後，畫家希望尋找新形式來表現社會現實樣貌，逐漸脫離學院派的束縛。「巴比松」（Barbizon）的成員首先攜帶畫架到戶外作畫，這些「寫實主義」、「自然主義」的畫家毫不掩飾的描繪平民生活和周圍景觀，和傳統繪畫的想法差距太大，即刻受到激烈的批評。

　　歐洲繪畫重心在當時已轉移至法國，新的藝術活動與畫風於1860年代的法國開展起來。1863年屬官方學院派支持的沙龍展，有四千多幅作品落選，引發大眾不滿，也引起拿破崙三世的

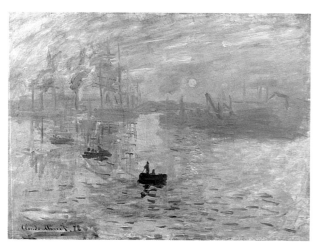

▲圖1《印象‧日出》，莫內，1873年，油彩‧畫布，48×63cm，法國巴黎馬摩坦博物館。

關切，後來舉辦了落選沙龍展。展中馬奈（Edouard　Manet，1832-1883）的《草地上的午餐》造成轟動和爭議，卻得到一批青年藝術家的讚賞。

　　1874年，有29位藝術家舉辦第一次聯合展覽，名為「無名畫家、雕刻家、版畫家協會展」，共160多件作品，此展引起社會巨大反應。展覽的畫家包括雷諾瓦、莫內、塞尚、竇加、畢沙羅、希斯里等，「喧噪」雜誌的評論家路易斯·勒羅伊（Louis Leroy）藉莫內（Claude Monet，1840-1926）「日出‧印象」（圖1）這幅畫，嘲諷他們為「印象派畫展」，從此「印象派」一詞被沿

用。印象派畫家受光學和色彩學影響，認為有「光」才有「色」，而一切物象是各種不同色彩的結合，以創始人馬內為中心的初期印象派也被稱為「外光派」；有些畫家認為物象的結構和畫面的形成是由許多色點形成，這明顯反映於新印象派（即點描派，Neo-Impressionism）。

印象派畫家選擇了庫貝爾的寫實方式，繪出親眼所看到的自然風景和現實生活。他們也受到巴比松畫派與英國風景畫家於戶外寫生的啟發，走到戶外，面對自然寫生，依循光色變化而施展新表現手法。巴比松畫派在室外寫生後，大都會回畫室繼續整理畫作，印象派於寫生後卻很少這麼做，他們大都把習作作為創作，主張在外光環境中一次完成作品，以讓作品維持原先現場寫生的生動性和真實感。

年輕的印象派畫家還從康斯坦伯（John Constable，1776-1837）和透納（Joseph Mallord William Turner，1775-1851年）得到啟示，英國畫家善於運用色彩營造光、色和大氣的效果，造就法國畫家的作品呈現豐富的色彩和勃發的氛圍。布丹（Eugene Louis Boudin，1824-1898年）和瓊坎（J. B. JongKind，1819-1891年）兩位畫家對印象派也有直接的影響，法國畫家布丹是莫內的啟蒙者，他堅持到戶外寫生，畫作中充滿光和大氣的顫動感，描繪天空的色彩更是生動；荷蘭畫家瓊坎於戶外寫生常用水彩，再畫成油畫，保持了色彩生動性，莫內常和布丹、瓊坎一起作畫。

十九世紀照相術產生，照片產生於1820年代至1860年代之間，對繪畫藝術是一重大的挑戰，促使畫家放棄照片樣式的古典畫法，轉而尋找色彩表現的繪畫新途徑。一些畫家運用科技新知，以攝影技巧和新配色法從事創作。畫家發現自然界的景物在陽光的照射下，色彩的彩度和明度更具複雜性，因而致力於真實的描繪視覺瞬間印象。

十九世紀末、二十世紀初，畫家、藝評家認為繪畫必須帶進主觀的、心靈的感受，當時日本浮世繪和中國水墨畫也對歐洲繪畫造成影響，日本版畫、中國絲織品等東方藝術，它們具有獨特的展示性、平面性和透視方法，還有單純的色彩，對於西方藝術家在擺脫傳統的時間點上，提供一個新的啟迪和追求。加上藝術家領悟到攝影不能取代藝術，以及反對客觀的描繪，形成後印象派各大畫家獨特的風格，在色彩上有獨特的描繪形式，例如梵谷（Gogh Vincent van，1853-1890）畫了許多風景與花卉，他的繪畫色彩鮮活，筆觸如同火燄般，風格非常奔放。

影響印象派的色彩理論

牛頓（Sir Isaac Newton，1643-1727年）是第一位用科學的方法研究色彩的人，他認為色彩來自眼睛對光線中各種色光的知覺，當光線照在物體上，有些色光被吸收，有些色光被反射回來，進入眼睛裡而產生色彩的感覺。1665年他利用三稜鏡將白光分解成可見的光譜，發展出顏色理論，光譜上的一序列色光是：紅、橙、黃、綠、藍、靛、紫七種色彩。1704年牛頓出版了《光學》，其中有牛頓色環，後人利用環狀的色彩排列以研究色彩，即來自牛頓的觀念。印象派和後印象派畫家就是依光譜上的色彩作畫，用解析色彩的小筆觸來呈現自然形象的主體，光的表現是繪畫的重心。

歌德（Johann Wolfgang von Goethe，1749-1832年）的色彩理論影響了很多印象派和後印象派畫家，歌德不僅是一位詩人、戲劇家、思想家，他也是研究色彩學的自然科學家，他在1810年出版的《色彩理論》中，強調視覺現象的研究。歌德色環圖的色相以相等的間隔排列，紅、黃、

藍和對應的補色綠、紫、橙分別在直徑的兩端，這是最早表現每個色相和其補色關係的色環圖（圖2）。歌德的色彩三角形（圖3）中有九個小三角形，紅、黃、藍三原色在三個角；再把兩原色混合成的第二次色放在三邊的中間，即紅加黃是橙色，黃加藍是綠色，藍加紅是紫色；再把兩個第二次色混色成的第三次色放進三角形中，一共就有九種色彩。歌德發現光照在物體上而產生的陰影是有色彩的，不見得都是黑色或灰色，這些彩色的陰影包括補色，而且經常在沒純白光照射或尚有第二光源下產生。於是印象派和後印象派畫家紛紛畫出彩色的陰影，梵谷曾說：「這個世紀畫家所創作的最美的東西之一，就是畫面的黑暗部分，仍然具有色彩。」在他的畫作《夜晚》（圖4）中，畫有彩色的陰影，左邊的男子的陰影是藍色的，與他身上的橙色衣服是補色關係。

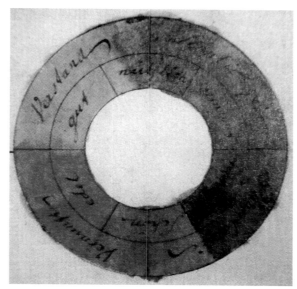
▲圖2 歌德的色環圖。

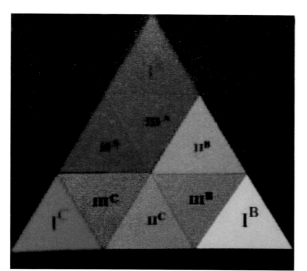
▲圖3 歌德的色彩三角形。

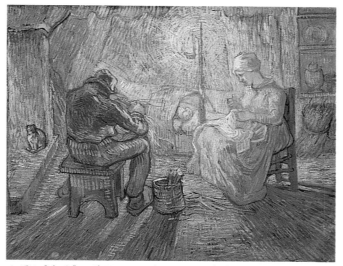
▲圖4《夜晚》，梵谷，1889年，油彩·畫布，74.5×93.5cm，荷蘭阿姆斯特丹梵谷美術館。

　　十九世紀法國化學家謝弗勒爾（Michel Eugène Chevreul，1786-1889年）等人對光和色進行許多研究，總結出新的色彩科學理論。謝弗勒爾把色彩原理應用到藝術中，1839年出版了《色彩同時對比的法則》一書，將色彩區分為彩度、明度和色相三種屬性，並提出色彩的同時對比與光學混色兩項重要的色彩理論。色彩的同時對比是說兩個色彩同時並列時，視覺產生色彩變深或變淡的錯覺現象。光學混色是指兩個獨立的色彩放在一起，會讓視覺自動產生混色的效果。謝弗勒爾的色彩理論影響到新印象派的畫家，秀拉和席涅克在畫面上分布配置了各種色點，將兩個互補色並列，例如黃色和紫色、紅色和綠色、藍色和橙色並置在一起，產生調和的感覺，讓觀看者的視覺自動進行光學混色，形成冷靜客觀的畫作。

洛德（Ogden Rood）運用旋轉的色彩盤，讓色彩在視覺中產生混色，證實光學混色的效果。應用到繪畫上，將色點畫得非常接近，以造成混色的效用。洛德也強調應用補色，使畫面呈現自然色彩。當時的新印象派（點描派）畫家秀拉、席涅克等，以及畢沙羅、梵谷等都曾在創作時用洛德的色彩觀念。洛德還定義了色彩的三屬性一色相、彩度、明度。

之後在德國的藝術和建築學校包浩斯任教的伊登（Johannes Itten，1888-1967年）著有《色彩論》，發表了十二色環圖（圖5），圖中的色階分明，很容易辨認出任一色相，十二色相與光譜、彩虹的順序相同。伊登的色彩調和理論説：兩個或兩個以上的色彩如可混合成中性灰色，則這些色彩就會彼此調和，例如紅、黃、藍混合的三色，於是將兩色、三色、四色和六色置於旋轉的圓盤上，找出調和的的色彩，稱為色彩和弦；並且研究出色彩強度與調和的關係，也就是黃、橙、紅、紫、藍、綠的面積比例是3：4：6：9：8：6，可產生相等的強度。伊登的色彩理論對於當代藝術和設計有很大的影響。

▲圖5 伊登十二色環圖。

印象派的色彩觀念與作品舉隅

印象派畫家根據科學的理論和發展，了解光和色的關係，依憑眼睛的觀察，再現對象的光和色在視覺感官中所產生的印象，而畫出富印象派風格的作品。現在的美術色彩理論，像色彩三要素--色相、彩度、明度以及對比色等色彩知識，都源於印象派對色彩的研究成果。如色相是依每一顏色的特質而定名，它是光譜上可見的連續色帶，通常分為六種基本色相，即紅、橙、黃、綠、藍、紫。明度若指色調的明度，則指物體受光時所呈現漸層的明暗調子，和物體本身的顏色無關；若指色彩的明暗度，受光和不受光的色相明度不同。由最高明度到最低明度的色彩：白（10度）、黃（9度）、橙（8度）、綠（6度）、紅（6度）、藍（4度）、紫（3度）、黑（0度）。彩度指色彩的色度、純粹度和飽和度，彩度高的顏色較為飽和、耀眼、鮮明；彩度低的顏色較為稀薄、混濁。補色（對比色）：兩個互補的顏色並排時，會出現強烈的對比；二原色相混時，變成第三原色的互補色，紅的補色是綠，黃的補色是紫，藍的補色是橙；補色互相混合會變成黑色，在寫生中，補色關係有助於分析和識別色彩。

印象派畫家了解視覺對物體色彩的感知是來自於它們吸收和反射不同的光所造成的。例如物體將光全部吸收就呈現黑色，將光全部反射則呈白色，反射紅光波而吸收其他光波就呈紅色等。印象派創作時，曉得自然界的物體都須受到光源色和環境色（其他物體的色彩）等的影響，如在不同的時間，會在物體上產生不同的色彩，又如物體受光的距離或角度、物體表面的光潔度等條件都會影響物體色彩的變化；所以不可能有絕對純的固有色彩存在，光和色彩的關係極為複雜微妙。

印象派發現陰影受到反射和環境色彩的影響，也有豐富的色彩，且陰影的色性常與光源色的冷暖呈相反的情形。印象派畫家為求得鮮明的、真實的色彩效果，採用色點、色塊、色線並置的手法來描繪對象，如藍色和黃色並置而得到明亮的綠色，紅色和藍色並置而得到明亮的紫色，黃色和紅色並置而得到明亮的橙色；如此畫面變得非常鮮艷明亮，表現出魅力四射的光和色。例如莫內畫花園，畫出種在一起的藍色勿忘我和紅色鬱金香，利用此種殘像原理以營造出紫色的色彩印象。印

象派捕捉物體上的光色變化與視覺印象，畫出的色彩非常鮮明、豐富而饒具個性，這種感受純粹屬於畫家個人的，他們的表現手法往往忽視對象的形體和輪廓，相當鬆散和自由的畫，只注重色彩效果，但其目的仍盡可能客觀真實的再現對象。

十九世紀以前用手工的方式製造顏料，由助理在畫室研磨顏料；1836年蒸氣研磨機發明後，顏料進入工業生產的時代，印象派畫家開始使用新生產的合成顏料來作畫，並對色彩的視覺法則進行研究。例如雷諾瓦畫《塞納河上划船》（圖6），從他的繪畫筆記中，可知使用的群青色是化學製造的色彩，這種顏料價格比自然生產的青金石便宜十倍以上，還有普魯士藍、鉻綠、鉻黃等都是化學顏料；紅色中的朱紅是用人工合成的，茜紅則是茜草根乾燥後研磨而成的天然顏料。

初期印象派（外光派）的繪畫技巧即不用線條鈎勒輪廓，在畫布上將原色並列、補色並置，讓觀者自動在眼中調色，這種作法增加了畫面的彩度與明度，他們否定固有色，並捨棄黑色和深褐色的使用，並認為陰影是有顏色的，只是彩度和明度較低。代表畫家有莫內、希斯里、畢沙羅、雷諾瓦、竇加、莫莉索、卡莎特等。希斯里與莫內一樣被稱為水的畫家，以畫水的風景聞名，於希斯里的畫作《馬利港的洪水》（圖7）中，在蒼蒼穹天下，是一片斑斕閃爍的水面，希斯里將藍色與黃橙色和諧的結合在畫上，水面染以藍灰和黃色，房屋染以藍色和黃橙色，驚人的色彩表現手法十分耀眼。

▲圖6《塞納河上划船》，雷諾瓦，1879–80年，油彩‧畫布，71×92cm，英國倫敦國家畫廊。

▲圖7《馬利港的洪水》，希斯里，1876年，油彩‧畫布，60×81cm，法國巴黎奧塞美術館。

畢沙羅與塞尚同被稱為大地的畫家，在畢沙羅的《二月‧晨曦‧巴金庫爾》（圖8）這幅畫中，早晨的光線由弱轉強，描繪筆觸急速顫動，色彩明朗燦爛，由於旭日的拋射，使得大地萬物拖曳著長長的淺藍色陰影，畫家對「倫敦技法」的「分析陰影」特感興趣，因而依照季節和時間來探索色彩的表現；畢沙羅的另一幅畫《牡丹和桑橙》（圖9），照樣以印象派的手法呈現光影與對花卉的印象。竇加與雷諾瓦被稱為人物的畫家，

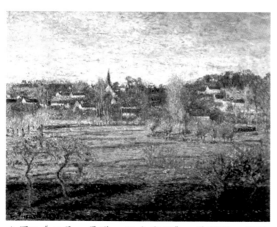
▲圖8《二月‧晨曦‧巴金庫爾》，畢莎羅，1893年，油彩‧畫布，65×81.5cm，荷蘭國立渥特羅庫勒穆勒美術館。

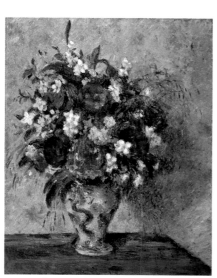
▲圖9《牡丹和桑橙》，畢莎羅，1877年，油彩‧畫布，81×64cm，荷蘭阿姆斯特丹梵谷美術館。

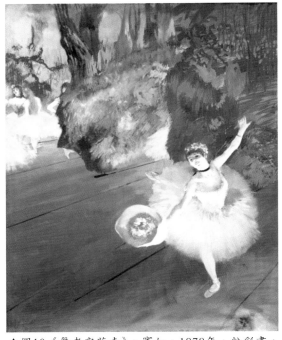

▲圖10《舞者與花束》，竇加，1878年，粉彩畫，81×66cm，美國加州保羅蓋茲美術館。

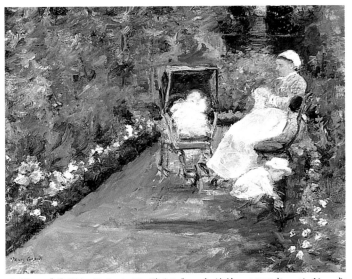

▲圖11《花園裡的小孩（和護士）》，卡莎特，1878年，油彩‧畫布，65.4×81cm，美國德州休士頓美術館。

竇加的取材偏好芭蕾舞者，頗具特色，如畫作《舞者與花束》（圖10），白色舞衣的光影描繪得十分突出。《花園裡的小孩（護士）》（圖11）是卡莎特的作品，《長椅上的二姐妹》（圖12）則是莫莉索的作品，兩位畫家身為女性，在當時的社會背景下，作畫取材只能來自家庭生活空間，畫中人物大都為婦女和小孩，但印象派的色彩依然呈現的非常鮮明亮麗。

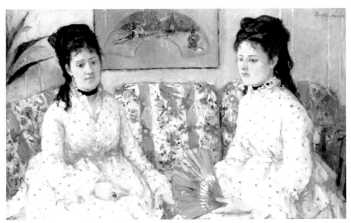

▲圖12《長椅上的二姐妹》，莫莉索，1869年，油彩‧畫布，52.1×81.3cm，美國華盛頓區國家畫廊。

新印象派畫家以科學的方法將各色調予以分析，用點描法作畫，各色調在某種比例的顏色組合下，把大小相同的顏色點子並列在畫布上，細密整齊；這種畫法使構圖堅實，並具裝飾風。代表畫家有秀拉、席涅克等。秀拉的巨幅畫作《傑克島的星期天下午》（圖13）是新印象派的一個範本，他為了讓色彩更準確，準備時期畫了四百多幅的顏色效果圖和素描稿，畫面顯現在午後強烈陽光下，遊人聚集於河濱的樹林間休息的情景，構圖仔細，明暗對比清楚，以色點完成全畫，有一種寧靜

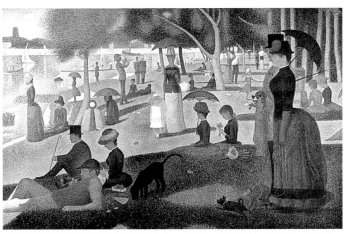

▲圖13《傑克島的星期天下午》，秀拉，1884年，油彩‧畫布，207.6×308cm，美國伊利諾州芝加哥藝術機構。

的秩序美。席涅克的《威尼斯粉紅色的雲》（圖14），畫中將各種色點描畫得十分接近，讓視覺產生自動混色的效應，各個純粹的色相使得彩度、明度都很高，畫作色彩鮮亮。

到了後印象派畫家有了改變，他們希望回復到事物的「實在性」，反對分解成支離破碎的光與色，逐漸走出了印象派。例如：塞尚重視自然物體的結構和量感，畫面的空間性淺少，因用鳥瞰透視法，形成二次元的空間。梵谷以厚塗和大筆觸表現顫動的色光效果，色彩鮮活，風格奔放，如：《紅色罌粟花》（圖15）。高更在作畫的方式上，把所看到的一切以理性表現為綜合性和象徵性的形態，在簡單均衡的構圖下，具有裝飾感和神祕感，如：《靜物‧曼陀林》（圖16）。

▲圖14《威尼斯粉紅色的雲》，席涅克，1909年，油彩‧畫布，73×92cm，奧地利維也納艾伯特美術館。

結 語

印象派畫家追求色彩的藝術形式，對繪畫作品裡的主題沒有多大興趣，將情節性、故事性歸還給文學功能，也脫離以往對歷史和宗教的依賴，作品的主題和內容變得不太重要。他們拋棄了傳統的創作觀念和形式，特別關心色彩帶給視覺的印象和刺激，要求純粹的視覺感受。

▲圖15《紅色罌粟花》，梵谷，1886年，油彩‧畫布，56×46.5cm，美國康州哈特福特-偉茲沃爾斯博物館。

▲圖16《靜物‧曼陀林》，高更，1885年，油彩‧畫布，64×53cm，法國巴黎奧塞美術館。

影響印象派的色彩理論包括牛頓、歌德、謝弗勒爾、洛德等的理論，印象派對光和色進行探析，認識到色彩由光所造成，在繪畫手法上，以外光法、點描法進行創作，色彩隨著受光狀態、環境影響、時間不同、觀察位置等因素而發生變化。印象派將科學原理運用到繪畫中，注重描繪大自然的瞬間色彩景象，使一剎那成為永恆，此種表現色彩效果的畫風，影響到後來的現代藝術非常深遠。

（發表於中華花藝文教基金會《花藝家》期刊No.112，2014.12；No.111，2014.10）

（「參考文獻」合併於本書後面「參考書目」）

現代西洋繪畫受日本浮世繪之影響

前言

　　日本浮世繪在十九世紀末的法國巴黎迅速流行，對於現代西洋繪畫有廣泛的影響，而浮世繪的繪畫表現手法，受中國傳統繪畫的影響，包含空間採二次元的平面化處理、以線條勾勒形象，及平塗色彩等。日本與中國的繪畫藝術接觸，最早可推至唐太宗貞觀四年（630年）開始，之後的發展不同，因在思維與精神方面完全不同所致，故中國繪畫走向文人畫的境界；而日本繪畫走向浮世繪通俗化、民間化、社會化的途徑，兩者的差異很大。本文將從浮世繪的源起與藝術形式談起，接著探討浮世繪對西洋現代繪畫的影響，尤其進一步探析浮世繪對梵谷與高更的深刻影響；藉以了解浮世繪藝術對西方畫家所引發的視覺激盪與革新效應，顯示其影響的實質意義。

日本浮世繪之源起與藝術形式

　　浮世繪是於日本展開的一種繪畫藝術形式，在十七至十九世紀中業的日本廣泛流行，發展史橫跨二百五十年。浮世繪起源於日本江戶時代（1603-1867年），1603年，德川家康以軍事力量統一日本後，將首都從京都東遷移到江戶（今東京），幕府所在地江戶便成為日本的文化中心，無論繪畫、小說、戲劇、賞花等，都在此得到蓬勃的發展，於十七世紀末發展出一種木刻版畫藝術的製作。浮世繪常被專指彩色印刷的木版畫，其實也有手繪的畫作，早期的浮世繪是先有較為昂貴的「肉筆畫」，指在紙或絹本上彩繪的原作，然後才出現木板刻畫。

　　直至十九世紀中葉，日本的藝術才開始踏上西洋美術的舞台，由於日本與西方的商業貿易在1854年始被培利軍官（Commodore Perry）率領的軍艦敲開大門，1856年起，日本的器物與浮世繪版畫，在西歐引起狂熱收藏，並使西洋藝術史於世紀末興起改革效應（此指「日本主義」，1872年評論家柏提Philippe Burty率先提出）。德川時代結束後，明治天皇（在位期間1867-1912年）推動日本現代化，西方科技相繼引進日本，傳入照相機，也引入西方美術理論和技法，較顯著的是於1876年聘請義大利的Antonio Fontanesi主持東京美校等。雖有很多畫師採用更精巧的筆法繪作浮世繪，但因大勢所趨，遂使既耗時又工序複雜的版畫手工藝迅速式微。1893年後大批日本留歐畫家帶回西方印象派畫法，至此日本繪畫已然成為西方流派的追逐者。日本官方畫展「文展」（1907年）、「帝展」（1919年）、「日展」（1946年）陸續成立，日本畫及西洋畫於日本的發展可謂盛況空前。

　　浮世繪之「浮世」（Ukiyo）原是佛教用語，有塵世變幻不定、速朽的意思，延伸為普世現象、社會百態、當代、現世、現代等意，西方藝術書籍直譯為「Pictures of the Floating World」或「The Art of the Floating World」。當時日本的江戶逐漸發展成一個經濟富庶、人口密集的大都市，中產階級消費力強，喜歡流連於時尚的娛樂場所，如歌舞伎劇院、藝妓區、相撲館等，故

「浮世」可解為當時紙醉金迷的享樂世界。繁盛的市民階級使日本的社會生活與藝術文化均產生巨大變化，日本文人應用木刻版畫，鮮活的呈現當時社會現象，得到普遍的、永恆的藝術肯定，「浮世繪」三個漢字也於延寶年間（1680年左右）廣為傳播。

日本浮世繪畫師以當時狩野派、土佐派出身的畫師居多，因為被這些顯赫的畫派所排斥、驅逐的畫師，大都轉往浮世繪發展。初期的浮世繪從明曆大火（1657年）至寶曆年間（1751-1763年），以手繪與墨色單色木版畫印刷（墨摺繪）為主，這種藝術形式與中國宋、元以來的書籍插圖很相似；在17世紀後半葉，被尊為「浮世繪之祖」的菱川師宣（1625-1694年）繪製許多人氣繪本，代表作如《回眸美人圖》，菱川師宣除了繪製單頁版畫，進而也將多張單頁版畫裝訂成冊，如同連環畫一般，使浮世繪的表現形式更多元豐富。中期浮世繪從明和2年（1765年）至文化3年（1806年），這時期產生錦繪，鈴木春信等畫師採多色印刷法而發明了東錦繪，浮世繪邁入鼎盛期。後期浮世繪從文化4年（1807年）至安政5年（1858年），喜多川歌麿去世後，美人畫的主流轉變為溪齋英泉的情色風格；而勝川春章的門生葛飾北齋以盛行的旅行主題為主，繪製了《嶽三十六景》，歌川廣重受到啟發，也創作了《東海道五十三次》、《富士三十六景》等畫，這兩人確立「名所繪」的風景畫風格。

浮世繪描繪的是世間風情，在題材上主要描繪社會人生百態，表現一般人的日常生活，反映出對現實社會的情感。當時日本浮世繪成為描繪江戶市民生活的寫實作品，浮世繪的盛行可說完全與權力者無關，歌舞昇平的現實景象帶給畫師許多創作靈感，最早期的浮世繪即以美人繪和役者繪為主，「美人」指樣貌和才藝出色的高級藝妓，「役者」則指有名的歌舞伎演員。浮世繪的題材林林總總，還包括花鳥、風景、傳統祭祀慶典、歷史故事、神話、戲劇等，甚至也有諸侯武士用作酬謝用的春宮密戲畫；至後期，風景畫成為創作主流，熱愛旅行的日本人也把它當名信片和旅遊指南。因題材內容越來越豐富，浮世繪成為日本大眾普及流行的藝術文化。

中國明代的民俗版畫以及木刻插畫十分盛行，影響了日本的繪畫，浮世繪也是木板版畫的形式，由原畫師、雕版師、刷版師三者分工合力完成。原畫師負責畫出原圖，雕版師負責雕刻出圖形，刷版師負責上色，然後將圖案轉印到紙上。需要上多少色就刻多少版；因此所上的顏色愈多種，製作過程就愈繁雜。版畫的落款者一開始只有原畫師，後來也有刻版師；由於幕府對浮世繪實行審查制度，故准許刊行的繪作上也可看到幕府審查標章及刊行者的印記。從日本浮世繪在彩色套印上的精密度，可見江戶純熟的手工藝技術以及謹慎的商業精神。

日本浮世繪對西洋現代繪畫之影響

浮世繪於歐洲的大量流行與日本人重視包裝藝術有關，因它是民間藝術，以版畫大量印製，十分大眾化，價格極為低廉，日本商人喜歡用浮世繪版畫來包裹陶瓷和珍玩；自19世紀中期開始，歐洲由日本進口茶葉，也用浮世繪版畫當作包裝紙。歐人對日本工藝和浮世繪的評價皆高，因而日人積極拓展對巴黎的貿易，浮世繪趁勢進入巴黎人的生活，並受到藝術家的注目和喜愛。至於浮世繪限量版的價錢則高，大都被富商、諸侯和貴族所收藏。浮世繪除以單張形式發行外，也可作為書本插圖，或製成紙扇、月曆、賀卡等日用品。

1865年法國畫家布拉克蒙（Felix Bracquemond）將包裹陶器的外包裝上所繪的《北齋漫畫》介紹給印象派的畫家朋友，引起許多迴響。1867年浮世繪偶隨日本工藝文物到法國巴黎參加萬國博覽會，之後引發浮世繪熱潮。越來越多畫商專程到日本購買浮世繪，這些便宜的浮世繪被很多印象派畫家收藏。歐洲藝術家從浮世繪中接觸到東方情調，此時印象派、後印象派畫家正興起繪畫革新，無論在色彩、空間、線條、構圖等都產生新的觀念，而浮世繪就是脫離歐洲傳統繪畫觀點的異類藝術，且浮世繪題材的庶民風又與印象派的市民性格相合；日本浮世繪因而影響了西方印象派、後印象派等畫家，對19世紀末興起的新藝術運動也有很大的啟迪，浮世繪的繪畫風格造成當時歐洲社會與藝術界的和風熱潮。

浮世繪具備的特質包含：文化性格來自庶民；題材寓意取自人間事，內容情調大膽直敘；肢體表情富戲劇性張力，還有形體變形，如畫人可擠壓成長型變體；線描自在流暢；裝飾技巧採取平面平塗，色彩配置明朗濃豔；斜角構圖顯出遠近對比強烈，也有視點移轉，如畫橋可仰視；由於以上種種特質，而對西方畫家具有強烈的吸引力。

受日本浮世繪影響的西方畫家很廣，例如：惠斯勒（James A.M.Whistler，1834－1903年）的《來自瓷器國土的公主》（圖1）（1863年），畫中有日本和服、屏風畫、手扇。馬奈（Edouard Manet，1832－1883年）的《左拉肖像》（圖2）（1868年），背景是浮世繪花鳥和力士圖；《吹笛少年》運用浮世繪的技法。莫內（Claude Monet，1840-1926年）的《和服婦人》（1876年），畫上有和服、手扇，以及誇張的肢體、二次元的空間；莫內的連作系列重視光影變化，與葛飾北齋畫富士山晴雨時分的《富嶽三十六景》相近；莫內的《日本橋》（1918、1924年），顯示他晚年時常以他最鍾愛的吉維尼花園裡的日本橋為主題，繪作了許多充滿東方情趣的日本橋與睡蓮池景致。羅特列克（Touloues-Lautrec）1864－1901年）的《紅磨坊》（1892年），畫中有青樓女子，以及斜角式截角構圖、色線輪廓，都是受浮世繪影響；羅德烈克把畫面單純化，這也是受浮世繪平塗手法的啟示。波納爾（Bonnard，1867-1947年）的《巴黎生活面貌》12幅版畫（1899年），受浮世繪畫師廣重影響。克林姆（Gustav Klimt，1862-1918年）的《茱迪斯》長軸系列（1909年），師法溪齋英泉的長軸畫《雪中美人》，饒富裝飾趣味。

▲圖1《來自瓷器國土的公主》，惠斯特，1863-65年，油彩‧畫布，200×116cm，美國華盛頓區弗瑞爾藝廊。

▲圖2《左拉像》，馬奈，1868年，油彩‧畫布，146×114cm，法國巴黎奧塞美術館。

▲圖3《雨中之橋》，梵谷，1887年，油彩・畫布，73×54cm，荷蘭阿姆斯特丹梵谷美術館。

▲圖4《開花的梅子樹》，梵谷，1887年，油彩・畫布，55×46cm，荷蘭阿姆斯特丹梵谷美術館。

▲圖5《花魁》，梵谷，1887年，油彩・畫布，105×60.5cm，荷蘭阿姆斯特丹國立文生・梵谷博物館。

浮世繪對印象派的影響頗多，印象主義實行「為藝術而藝術」的創作路線，追求客觀的真實性，在筆觸上捕捉光影跳動的自然情趣，並放棄為傳統主題服務，因而印象派畫家的繪畫題材大有改變，近似浮世繪，取材開始通俗化，繪製出優雅細緻的生活品味。浮世繪對後印象派的影響更為深刻，後印象派的畫家極欲擺脫傳統繪畫三次空間的束縛，故引用浮世繪平面性的創作理念，追求繪畫性的二次元空間；後印象派的畫家也捨棄傳統的「定點透視法」，採用浮世繪的「散點透視法」、「前縮透視法」與「重疊透視法」等方法，使畫面不具「景深」，但具有觀念性、表現性的空間；後印象派的畫家傾向浮世繪，改以線條勾勒物象，著色以色彩平塗，發展出新的繪畫風格。

浮世繪對梵谷與高更的影響

梵谷（Vincent Willem van Gogh，1853-1890年），是後印象派著名畫家中受浮世繪影響最深的人。梵谷在1885年到安特衛普時，開始接觸到浮世繪；1886年他到巴黎時，與印象派畫家有密切的往來，其中友人如馬奈、羅特列克等都對浮世繪情有獨鍾。梵谷被浮世繪明亮和歡樂的特色深深吸引，他大約擁有200幅浮世繪，他用來裝飾房間，這些畫作讓他自生活中的貧困和苦悶得到解脫，在繪畫上他開始採用較明亮的色調與平塗色彩的方式。

梵谷臨摹過許多浮世繪，如：《雨中之橋》（圖3），臨摹浮世繪畫家歌川廣重《大橋驟雨》（1856年，錦繪，35.7×24.7cm），廣重善於捕捉江戶夏天大自然氣候的瞬間變化以及旅人的即時反應，以俯瞰的角度，生動的描繪大橋上一些撐雨傘、穿蓑衣的行人的慌亂相貌，梵谷利用印象派的手法重新表現光影效果，外框的漢字也描寫得十分直樸真實。《開花的梅子樹》（圖4），則臨摹歌川廣重的《龜戶梅屋》。《花魁》（圖5）是一幅臨摹歌川芳虎的畫作，描繪藝妓的華麗穿著與婀娜姿態，四周還用畫譜上的花草做裝飾。

▲圖6《割耳後的自畫像》，梵谷，60×49cm，英國倫敦可陶德學院畫廊。

▲圖7《星夜》，梵谷，1889年，油彩·畫布，73.7×92.1cm，美國紐約現代美術館。

▲圖8《神奈川沖浪裏》，葛飾北齋。

梵谷也把收藏的浮世繪做為肖像畫、自畫像的背景，如《割耳後的自畫像》（圖6），在畫面的右邊有浮世繪，遠景有富士山，近景是穿日本和服、手持扇子的美人；將東方素材與西方油畫融合在一起，有求變的意味。梵谷將浮世繪的元素融入他的作品中，例如作品《星夜》（圖7）中的渦卷圖案，就被認為參考自浮世繪畫師葛飾北齋的《神奈川沖浪裏》（圖8）。

梵谷在1887年繪作了《坦根畫像》（圖9），當時他去蒙馬特與弟弟西奧住在一起，他在費爾南德·科蒙畫室學習繪畫，他與其他印象派畫家經常到坦根開的店鋪聚會，坦根允許他們賒購東西，以及用實物換得畫布；梵谷為坦根畫了這幅肖像畫，以表感激之情。這幅畫的人物造型簡潔有力，筆觸堅實，勾勒一絲不苟，色彩明快豐富，融入紅、黃、藍、綠純色；可見浮世繪的簡潔筆觸與明麗色彩等特徵重現於梵谷的繪畫中。畫面背景則佈滿浮世繪，藝妓形象的靈感來自《花魁》等浮世繪；由於梵谷的浮世繪有許多是向坦根的店鋪購買的，梵谷於畫中再現坦根身旁的浮世繪，並流露對日本繪畫的喜愛。

▲圖9《坦根畫像》，梵谷，1887年，油彩·畫布，92×73cm，法國巴黎羅丹美術館。

梵谷於1888年前往法國南方的亞爾，他在這裡找到了自己的天堂，他在書信裡說：「在我眼裡，此地的鄉間氣氛色彩絢麗寧靜，可與日本媲美。河水或如晶瑩的綠寶石，或呈現出湛藍色，與人們在日本版畫中見到的景象一模一樣。」[1] 可知這時的梵谷熱愛日本浮世繪，並深受其繪畫風格的影響，他畫了《昂格拉橋》（圖10），在構圖與用色上都表現了這一點，他用蘆葦

▲圖10《昂格拉橋》，梵谷，1888年，油彩·畫布，49.5×64cm，德國科隆華拉夫理查茲博物館。

1 桑建平譯，《巨匠美術週刊─梵谷》（台北：錦繡出版事業股份有限公司，1996年11月再版），頁10。

▲圖11《佈道後的幻覺》，高更，1888年，油彩・畫布，73×92cm，愛丁堡蘇格蘭國家美術館。

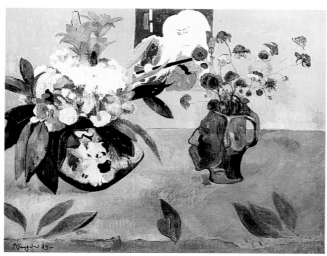

▲圖12《日本靜物畫》，高更，1889年，油彩・畫布，72.4×93.7cm，美國洛杉磯當代藝術博物館。

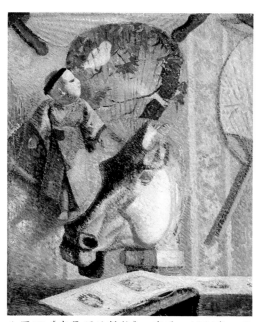

▲圖13《有馬頭的靜物》，高更，1886年，油彩・畫布，49×38.5cm，日本東京石橋藝術博物館。

筆寫生，再根據圖稿創作油畫，色彩明亮、透明，現存四幅同名作品，包括素描、水彩畫和油畫。梵谷經常從同一角度看同一景象，在不同的時間和光線下反覆觀察，直到全然掌握形象和色彩，再予以綜合表現。橋是印象派常畫的主題，它是從青少年走向成熟歲月的意象；對梵谷來說，橋是對童年的記憶，也是反映對日本的情感。

後印象派畫家高更（Paul Gauguin，1848-1903年）生活在對日本藝術著迷的環境裡，也受到日本浮世繪影響，他在繪畫上應用色面區分法，事實上也得於浮世繪套色版畫的特色。高更的《佈道後的幻覺》（圖11），存在於祈禱者想像中的搏鬥人物形象取自葛飾北齋的版畫，構圖採取前後對比的疏離手法，色彩採用平面平

▲圖14《亞歷山大・柯勒夫人》，高更，1887-88年，油彩・亞麻布，46.3×38cm，美國華盛頓區國家畫廊。

塗法。高更在畫作中，常出現具有日本風情的靜物，或使用日本的扇面和浮世繪當背景，例如《日本靜物畫》（圖12）、《有馬頭的靜物》（圖13）、《亞歷山大・柯勒夫人》（圖14）。

▲ 圖15《美麗的安琪拉》，高更，1889年，油彩‧畫布，92×73cm，法國巴黎奧塞美術館。

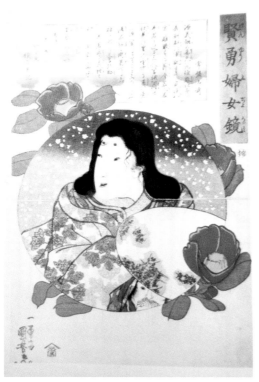

▲ 圖16《美麗的常盤晨景》，歌川國芳。

高更在1889年畫了《美麗的安琪拉》（圖15），西奧‧梵谷寫給文生‧梵谷的信裡提到這幅畫說：「這是畫布上的一幅肖像，好像日本版畫中的頭一樣。一個半身肖像，然後是背景。這是一個坐著的不列塔尼婦女，雙手合攏……仍然具有一點清新、鄉村氣息……。」[2] 的確，浮世繪的畫師喜歡將圓形引入長方形的畫中，叫做「畫中畫的競爭」，高更也採用這種方式，有如歌川國芳《美麗的常盤晨景》（圖16）畫裡的構圖，安琪拉的身影和姿態也類似浮世繪中的日本女人。

結 語

浮世繪是江戶時期日本繪畫的傑出表現，在專業精密分工（畫師、雕版師、刷版師）下製作出的產物，題材市民化，通俗唯美，質量俱佳，為大眾普遍收藏。儘管浮世繪本身並非憑藉強有力的創作理論，也沒有視覺藝術所追求的深度或廣度，但更符合十九世紀西方「反傳統」、「反寫實」的時代認知與「新藝術」的藝術思潮。這些頗具異國情調的藝術形式，激起西方藝術家求新求變的靈感，印象派、後印象派等藝術家，如梵谷、高更等，以好奇的眼光對浮世繪做各種角度的賞玩，因而蛻變出繪畫的新理念，不僅加速歐洲繪畫的傳統觀念遭受全面性的崩潰，更揭起歐洲現代繪畫藝術的序幕；又因浮世繪內容富象徵意義，也成為世紀末神秘與象徵主義者嚮往的對象；到了廿世紀，已超越印象派、後期印象派，醞釀出野獸派與立體派等嶄新風格。由此可見，浮世繪對於西洋現代藝術竟也有不少的貢獻，它所承載的歷史性任務可以引發普遍的共鳴，這應是創作浮世繪的日人當初始料未及的，故後來對於浮世繪也就格外珍惜。

（發表於中華花藝文教基金會《花藝家》期刊No.110，

2014.8）

2 王麟進譯，《巨匠美術週刊—高更》（台北：錦繡出版事業股份有限公司，1996年11月再版），頁12。

洋溢光彩與歡欣的杜菲繪畫

前言

　　二十世紀初的法國畫家杜菲（Raoul Dufy，1877－1953年）具有強烈的個人風格，他擅長風景畫和靜物畫，色彩光亮鮮麗，線條輕快曼妙，傳遞生命的歡愉感受。杜菲曾歷經印象派、後印象派、野獸派和立體派，吸收各畫家與畫派的繪畫表現方法，逐漸形成自己獨創性的風格，他運用單純的線條和色彩，具有活潑筆觸、裝飾效果，作品充滿年輕爽朗、浪漫美好的氛圍，流露優雅、敏捷、靈動的氣質，既表現創作的欣喜，也是對自然與生命的謳歌。

杜菲生平述略

　　杜菲，1877年出生於法國諾曼第的勒阿弗爾，父親馬瑞斯‧杜菲替別人經營金屬商店，也是位鋼琴老師，以微薄的收入支撐有九個孩子的大家庭；母親則艱辛的做家務。杜菲曾說：「我的年輕時代是在音樂與海的懷抱中長大的。」[1]他的繪作常出現音樂題材，例如《勒阿弗爾劇院的演奏會》（圖1）等作品，在晚年用鉛筆和藍墨水做自傳式速寫，在一系列作品中也包括《馬瑞斯‧杜菲指導的合唱團》等，可見在童年的記憶裡音樂佔了很重要的位置。

▲圖1《勒阿弗爾劇院的演奏會》，1902年，油彩，113.5×146cm，紐約歐特藏。

　　杜菲14歲時碰到家庭財務陷入困境，不得已輟學進入一家咖啡進口公司工作。他經常被派遣去碼頭做些粗重的工作，他回憶說：「我聞到那種氣味，就說得出這船是從德克薩斯、印度還是亞速群島來的，而且這一點還激發了我的想像力。我在橋上或甲板曾為那射向河口灣的獨特燈光而欣喜若狂……。」[2]內在想像力、好奇心馳騁的杜菲在晴朗的日子裡，就在甲板上、海岸邊、農舍庭院、鄉間小道支起畫架，描繪故鄉的景色，這一切都讓他感到雀躍。特殊的少年生活經驗影響了杜菲日後的繪畫題材，港口、碼頭、大海、貨運工人等都成為他作品中得心應手的表現材料。當時杜菲利用晚上的時間到勒阿弗爾市立美術學校上藝術課，認識了佛利埃斯和布拉克，傳統的學院式教導和老師的嚴格訓練，使杜菲打下堅實的繪畫基礎，查理士‧路惠勒爾成為杜菲的啟蒙老師。

[1]　引自何政廣，《杜菲》（台北：藝術家出版社，1996年），頁14。
[2]　引自徐君萱，《世界美術家畫庫——杜菲》（上海：上海人民美術出版社，1986年）。

1900年杜菲獲得一筆獎學金，去巴黎美術學院學習，他從不懶散，每天都打扮得整整齊齊，他與佛利埃斯重逢，兩人共用畫室，一同上傳統美術課程，他崇拜羅浮宮的畫家洛藍，也研究馬奈、莫內、雷諾瓦和畢卡索等畫家的作品。杜菲經歷過各畫派，之後建立起屬於他自己的藝術風格，於1920年前後達到創作成熟的高峰。

1909年，杜菲與佛利埃斯造訪慕尼黑，認識阿波里內爾和服裝設計師博艾；1911年以後，杜菲還繪作壁毯、設計布料、燒製瓷器、繪製舞臺劇背景、創作插圖等，幾乎囊括了應用美術範疇中的所有項目，故有人稱他為「我們這個世紀的編年史家」。1938年，他為萬國博覽會繪作巨幅的裝飾畫。1949年，他離開家鄉佩皮尼昂，到巴黎定居。1950年，杜菲搭船到美國波士頓猶太醫院治療風濕關節炎，治療後大有進步，他慢慢恢復繪畫。

▲ 圖2《花簇》，布料設計，水粉畫，65×50cm，私人收藏。

1952年，杜菲以四十一件畫作參加第二十六屆威尼斯雙年展，獲得國際繪畫大獎，此次勒澤也有參展，但勒澤比他晚一屆獲獎。1953年杜菲去世，多才多藝的杜菲留下： 超過2000幅的油畫，2000幅水彩，約1000張的單色畫及為文學作品所製作的木板，石板，蝕刻版畫；5000張以上以膠彩或水彩所畫的布料設計，如《花簇》（圖2）、《黑底上的菊花構圖》（圖3）等；還有200件以上的陶瓷作品，約50幅的掛氈圖案設計，另外還有壁畫與舞臺設計；他的作品裡沒有悲傷，只有生命的歡樂和幸福。

▲ 圖3《黑底上的菊花構圖》，布料設計，水粉畫，53×40cm，尼斯美術館藏。

杜菲的繪畫歷程

杜菲的作品受印象派、後印象派、野獸派和立體主義的影響。他的作品有著單純的線條、鮮明的色彩、誇張的形體與裝飾的效果，這些特色除了用在繪畫之外，還運用在壁畫、紡織品、掛毯和陶瓷的設計中。以下將說明杜菲歷經各種畫派的情形。

一、印象派與後印象派

1900年，杜菲來到絢爛的巴黎畫壇。當時的杜菲已經掌握了學院派繪畫技巧，他也時常對學院的教學和作畫方式抱持疑問和保留的態度。1900至1904年間，杜菲受到印象主義思潮的影響，他樂在戶外作畫，描繪巴黎街景和諾曼第海景，並進行光與色的研究，此時的作品明顯有印象派的手法，也曾被譽為光與色的大師，例如畫作《掛滿旗幟的小船》（圖4），表現海港的明亮的光與色彩。1901年他入選法國藝術家沙龍，展出作品《勒阿弗爾的黃昏》。但不久之後，他疑惑於在印象派找不到真實的自我，而欲尋求新的繪畫方向。

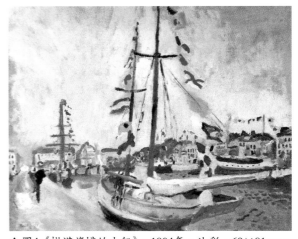

▲ 圖4《掛滿旗幟的小船》，1904年，油彩，69×81cm，法國勒阿弗爾美術館藏。

從19世紀中後期開始，印象主義和新印象主義與古典主義相較，對於色彩的探索無疑是一大前進，但還是局限於對物象的色彩實行客觀的、真實的描繪，直到後印象主義，色彩才被真正釋放出來，藝術家不致受到所描繪對象的嚴格制約，而能依循自己的主觀感受來表現色彩。1907年，杜菲看了現代繪畫之父塞尚的回顧展，與當時的許多畫家一樣受到他的影響，杜菲與塞尚一樣都希望呈現更堅實、更恆久的繪畫藝術，對於體積，他用對比色彩表達，建立屬於心靈的立體感和透視感，例如：《花間的喬安娜》（圖5），以對比色彩來表達葉子的體積，色彩純化，景物平面化，漸走向立體派。

▲圖5《花間的喬安娜》，1907年，油彩，90×78cm，法國勒阿弗爾美術館藏。

杜菲繼承與發揚後印象派在色彩上的成就，他認為：「當我談到色彩時，那不是自然的色彩，而是指繪畫的色彩，指在我調色盤上的色彩……如果只把色彩看成天然色，那是不能帶來真正的、深奧的、出色的繪畫滿足感。」[3] 因而他對色彩的駕馭真正達到隨心所欲的境界，根據自己主觀感受和畫面整體需要，靈活調配色彩，當他描繪熱鬧的街景和海濱，會減弱空間的表現，將重點放在色彩的純化，突顯物件的單純，因此景物平面化了，色彩更為生動鮮豔。

二、野獸派

杜菲在1905年的獨立沙龍展上，看到馬諦斯的新作《奢華、寧靜與喜悅》，馬諦斯的表現形式帶給杜菲很大的震撼，他說：「在這幅畫前我懂得了全部繪畫道理以及它存在的意義，看到素描和色彩所反映出來的神奇想像力，印象派的寫實主義對我失去了魅力。」經由馬諦斯的啟發，他領悟到線條與色彩都能打動人心，杜菲進入野獸派時期，成為野獸派的一名大將。

▲圖6《洪弗勒荷碼頭的舊房子》，1906年，油彩，60×73cm，私人收藏。

1906年杜菲與野獸派元老馬爾肯於諾曼第一塊度過夏季，因而他也受到馬爾肯的影響。這一年他在貝斯·威爾舉辦第一次個人展；也在秋季沙龍展中展出野獸派作品。例如：《洪弗勒荷碼頭的舊房子》（圖6），以粗獷的線條和鮮麗的色彩予人強烈的視覺感受。比較同時期野獸派畫家的作品，杜菲的畫比德安和烏拉曼克的畫較為保守和裝飾化。雖然杜菲在野獸派只有兩年的時間，但他一直保有野獸派的特質，如簡化的形式，以及對色彩的獨特品味。

3 引自何政廣，《杜菲》（台北：藝術家出版社，1996年），頁32。

三、立體派

杜菲繼續藝術的探索,走向立體主義,他細心觀察物體,研究大自然物體、人體的幾何結構,表現它們外觀的多面性和體積的多樣性。1908年,杜菲和布拉克住在萊斯達克,一塊創作出《綠樹》、《拿波里坦的漁夫》等作品,形象偏幾何化,色彩冷峻、節制,畫面樸實。他受塞尚繪畫理念的影響,與布拉克研究形體的構成,所有物體形象都被幾何形化,加上立體主義分析性明晰的構圖,並且色彩也只限於藍綠、土黃和灰色幾個簡單的顏色,色調低柔。

▲圖7《鳥與籠》,1914年,水彩,畫,62×49cm,巴黎私人收藏。

▲圖8《廢置的花園》,1913年,油彩,155×170cm,巴黎市立美術館藏。

以作品來賞析,杜菲所畫的《鳥與籠》(圖7),構圖是平面的,翻開物體不同的面並置於畫上,其中鳥籠頂部是鳥瞰的角度。他曾說:「沒有人像塞尚那樣,讓蘋果與蘋果間,與蘋果本身一樣美麗和重要」[4]他的作品《廢置的花園》(圖8),即非常重視每一物體的排列,使相互間的關係是調和的,他用了很多長而粗的平行線筆觸,而鳥籠與鳥的圓弧形,緩和了

▲圖9《有窗戶的室內》,1928年,私人收藏。

直線條和轉折角的嚴肅,畫中誇大的物體顯示比例的自動改變,以自我視覺和心靈需要而決定物體的大小、構圖和放置。在此時期,杜菲保留了塞尚的結構原則,表達量感和質感,並用色塊來表現物體。

然而這只是一個短暫性的實驗而已,杜菲未在立體主義停留太久,他走向較為柔軟的形式與活潑的色調,快速的回到精緻性的素描和裝飾性的色彩中,例如:《有窗戶的室內》(圖9)、《馬提尼克島人》(圖10);他也開始為紡織物設計花樣。杜菲從不被任何繪畫模式所束縛,正如他所說:「我不追隨任何體系,當創作的時刻到來時,大家遵循的法則就被拋到一邊去了。」可知一位藝術家在熱烈投入創作時,他是任由靈思飛翔的。

▲圖10《馬提尼克島人》,1931年,油彩,73×60cm,私人收藏。

4 引自何政廣,《杜菲》(台北:藝術家出版社,1996年),頁57。

▲圖11《勒阿弗爾的房子與花園》，1915年，油彩，117×90cm，巴黎市立美術館藏。

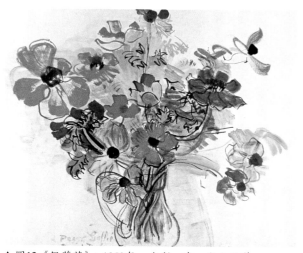

▲圖12《銀蓮花》，1953年，水彩，畫，私人收藏。

▲圖13《薔薇》，1951年，水彩，畫，60×50cm，私人收藏。

▲圖14《玫瑰花束》，1940年，水彩，畫，31×40.5cm，紐約拉斯卡夫人藏。

▲圖15《海芋》，1939年，水彩，畫，私人收藏。

杜菲的獨創性風格

　　杜菲是一位快樂的藝術家，他總是愉悅的觀察、感覺、想像與創作，他作品中的物象具有清晰的輪廓、活潑的動勢和輕快的節奏，他經由內心的活動，以線條和顏色表現藝術的真實，而非自然的真實。他直接向觀者傳達畫家本身的個性和感情，透過再創造的藝術形象薰染觀者。杜菲有不少作品猶如處於一種「未完成狀態」，例如畫面上有裸露空白的畫布，又物象彷彿是不固定的形態，這種「未完成狀態」卻可帶給觀者輕鬆隨興的心情，使觀者在欣賞杜菲作品時，身心也能獲得無比的放鬆。例如作品：《勒阿弗爾的房子與花園》（圖11），清晰的花與葉順著動勢往上延伸，畫面空白處則予人未完成的感覺，讓人心情隨意悠閒。

　　水彩是杜菲最愛用的繪畫媒材之一，他常運用粗筆，彷彿胸有成竹的揮灑即成，線條極少修改，色彩明亮，格調生動活潑。他用水彩畫了許多花卉靜物；杜菲愛花，他用輕巧清淡的筆觸，畫出放在陶瓶或水晶瓶中的花束，例如：《銀蓮花》（圖12）、《薔薇》（圖13）、《玫瑰花束》（圖14）、《海芋》（圖15），他快筆的畫，直接上色彩，把花畫得眩目鮮豔，既高雅又柔弱。杜菲的畫作常出現花的主題，包含玫瑰、蓮花、孤挺花、白星芋、紫菀、罌粟、雛菊、矢車菊等，在畫面空間裡顯現明亮、純色、輕快的身影，好似可聞到芬芳的氣味；而花與蔓草紋也應用到杜菲的設計作品中。

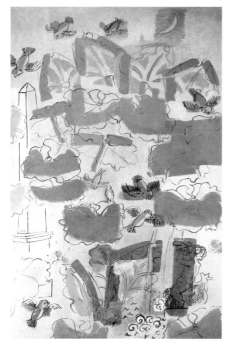

▲圖16《方尖形的碑》，1928年，油彩，
227×171cm，私人收藏(為威斯威勒爾
在安提培斯的別墅所作的壁畫)。

▲圖17《向巴哈致敬》，1952年，油彩，81×100cm，巴黎國立現代藝術館藏。

　　杜菲透過持續的藝術實踐，在1920年代後，他的畫作愈來愈突出。他的作品往往色與形互不干擾，卻還能彼此呼應，此種獨特的作畫方法被名為「杜菲樣式」，常常他以許多大片的色彩覆蓋畫面，有時顏色超出形象外面，有時又沒塗滿形象，色彩與線條可以充分展現各自的特質，也能交互為用、互相襯托，但絕不彼此制約，如畫作《方尖形的碑》（圖16），荷葉形象與綠色色塊的交互作用；又如《向巴哈致敬》（圖17），從大片紅色與藍色、黃色的色域中，浮現有優雅輪廓線的小提琴，以及許多隨筆畫出的花卉和葉子。因此「杜菲樣式」給形和色最大的自由度，又能夠相互美妙的融合一起。當時杜菲的藝術達到他人生的最高點，代表作品還有《賽船》、《牧場》、《賽馬場》、《交響樂隊》等。

　　杜菲曾提出：「色彩—光線理論」，重點是「色調的明暗度在光線下是相同的，勝過色彩的本身；色彩捕捉住光線，是屬於整體性的，每一個主體或每一組主體，都有自己的光線，接受相同的反射及藝術家的決定安排。」杜菲說明自己的畫作是「用色彩來製造出光線，而非由光線來製造色彩；但藝術家可以給任何物體任何顏色，但卻不能創造光源。」他還說：「環境色調取決於物體個別的特別色調，是畫作主要風格的色調。我中和物體的特別色調，不使其過分自我，如此一來，既沒有一味模倣的壓力，又可完全自由運用對色彩的想像力。」[5]由此可了解杜菲以色彩來繪製光線，並且他在物體色彩上有著主觀的感受和自由的表現。

　　杜菲在晚年，再次簡化色彩，他放棄對比色，只用單一色調統制整個畫面，並以小塊的灰色來配合，即使色彩極度簡化到這般地步，但畫面依然充滿張力，造成杜菲繪畫的魅力。他曾對一位老朋友說：「我還想去試驗那些傳統教我們排拒的那些色調的對比與調和，看看它們到底是怎麼一回事。」杜菲勇於挑戰傳統，一生都在不斷的探索各種繪畫的可能性。

5　本段引言自何政廣，《杜菲》（台北：藝術家出版社，1996年），頁128-130。

除了色彩表現，杜菲對於形體的塑造也十分獨特，他放棄對對象做真實、細緻描繪，對於人物、景物或靜物，大都是用簡單的線條勾勒而成，像是草草、倉促的速寫，細看這些線條卻是非常精彩，一點一畫間，展現節奏感和韻律感，營造出畫面整體的氛圍。杜菲對形體的描繪，極似中國的草書予人行雲流水、輕鬆瀟灑的感覺；又像文人畫的水墨表現，注重與對象的神似，而不追求物體的形似，宋代蘇軾於《東坡詩集》說：「論畫以形似，見與兒童鄰。」黃休復於《益州名畫錄》中說：「六法之內，惟形似氣韻二者為先，有氣韻而無形似，則質勝於文；有形似而無氣韻，則華而不實。」元代倪瓚說：「僕之所謂畫者，不過逸筆草草，不求形似，聊以自娛耳。」他認為「逸」是自然、天真的表露，筆簡形具，不刻意求工，有素樸的特質。杜菲在不經意間，表現了描繪對象的氣韻，這一點與中國的古典藝術竟是相合的。

杜菲涉獵的藝術知識極廣，並不局限在繪畫上，他對民間和異國的各種特殊藝術形式也有深切的喜愛，因而在現實生活中充滿探索的熱忱，這使得他的藝術作品於內容上和形式上，都比同時代的畫家更加寬廣和多樣化。

結 語

杜菲是一個快樂繪畫的畫家，他的藝術生涯走在一條平坦透明的道路上，一路快步順暢，他總是以再創的愉悅形象感染我們，因其對現代藝術的貢獻而受到世人注目。縱觀杜菲的藝術的歷程，實在難以將杜菲納入某個固定的流派中，他歷經過古典主義、印象主義、後印象主義、野獸主義、立體主義等，直到創造出屬於他自己的獨特繪畫--「杜菲樣式」；杜菲也從東方藝術中吸取養分，簡化色彩與構成，風格獨特。杜菲除了繪畫之外，還繪作壁毯、設計服裝圖案、燒製瓷器、繪製舞臺劇背景、創作插圖等，成為時尚流行設計的先驅。幸運的杜菲在藝術天地裡自由發揮、歡喜翱翔，迎來他藝術生涯最輝煌的成果。

（發表於中華花藝文教基金會《花藝家》期刊No.117，2015.10）

歐姬芙的花卉繪畫

　　在1920年代，藝術大師歐姬芙（Georgia Totto O'Keeffe，1887-1986年）的作品已成為美國繪畫藝術的經典代表。歐姬芙不只畫作吸引人，畫家本人即是一個傳奇，故本文從歐姬芙生平述略開始，從她學生時期的繪畫展現到成為一位傑出的畫家，以至晚年創作不輟，且藝術人生中伴隨著豐富的情感生活；接著談及歐姬芙的繪畫表現，她以微觀的方式、大幅的規格描繪花朵內部受人矚目，其畫作具有半抽象半寫實的特點，色面簡潔，筆調平滑單純，背景空曠，呈現超然的意境；於此將對於歐姬芙的花卉畫、動物骸骨畫與風景畫等題材加以賞析。

歐姬芙生平述略

　　歐姬芙出生於美國威斯康辛州，她的祖父母由愛爾蘭移民到美國，在威斯康辛州定居，以農莊工作維生，父母親持續經營乳牛場，她在七位兄弟姐妹中排行第二，從照片上看來，她的容貌、氣質出色。歐姬芙就讀市政廳學校時，與當地的水彩畫家莎拉‧曼爾（Sarah Mann）學畫。大學時，選擇芝加哥藝術學院，兩年後轉去紐約市參加藝術學生聯盟。1908年她與畫家威廉‧馬里特‧切斯（William Merritt Chase）學畫，並以油畫作品「無題」獲得藝術學生聯盟中的威廉‧馬里特‧切斯獎，畫作內容是一隻死亡的兔子與銅罐。這一年歐姬芙到紐約291畫廊觀賞羅丹（雕塑家）的水彩畫展時，遇到畫廊主人阿爾弗雷德‧史蒂格利茲（Alfred Stieglitz），後來他成為歐姬芙的先生，他也是一位傑出的攝影家。

　　1912年，歐姬芙在維吉尼亞大學參加暑期課程，她的老師阿隆‧貝蒙（Alon Bement）介紹阿瑟‧衛斯禮‧道（Arthur Wesley Dow）的理念：「藝術家應善用線、色彩、面與形來詮釋自己的理解和感覺。」歐姬芙受到啟發，開始在創作中融入自己的風格。歐姬芙在高中教書一段時間之後，1916年為了在西德州州立大學謀得教授職務，她回到紐約哥倫比亞大學繼續完成教師學院課程，而此時歐姬芙也真正找到了自己的畫風，同年十幅歐姬芙的炭筆畫在291畫廊的團體展裡正式展出，獲得好評；1917年史蒂格利茲又替歐姬芙舉辦了兩次個展。

　　1917年歐姬芙因健康狀況申請長假，搬到氣候溫暖的德州聖安東尼奧市，在與史蒂格利茲書信往返中滋生愛苗，隔年接受他的邀請，搬到紐約，兩人遂陷入戀情，於是史蒂格利茲離開妻子，開始與歐姬芙生活。夏秋之際歐姬芙轉移到史蒂格利茲的家鄉喬治湖，在湖畔寫生了不少作品，包括水彩、素描和油畫，這些畫作也透過史蒂格利茲陸續以不錯的價格售出。1918到1924年間，歐姬芙認識了不少史蒂格利茲的朋友，如查理斯‧德穆思（Charles Demuth）、阿瑟‧德夫（Arthur Dove）、馬森‧哈特利（Marsden Hartley）等，都是當時美國重要的現代主義畫家或攝影家，他們畫風和藝術想法也對歐姬芙有所影響。

　　史蒂格利茲身為知名攝影師，他為歐姬芙拍攝了許多作品，在1921年的攝影展中，展出45張作品，大部分都是歐姬芙的影像，甚至有幾張是裸體照，因而使得歐姬芙成為大眾矚目的焦點，她的容貌和身體語言猶如她的畫作具有無比的魅力。1924年，史蒂格利茲與妻子離婚，並與歐姬芙結婚，同年，她開始繪作花卉系列，1925年展出時，將歐姬芙推到繪畫生涯的首次高峰，其中「海芋」以兩萬五千美元賣出，是當時畫家作品的最高價，也奠定她成為1920年代美國代表畫家的地位。

　　美國新墨西哥州對歐姬芙的中晚年生活非常重要，她深受該州景觀和色彩的吸引，從1929年到1949年間，她每年都會去旅行。1930年夏天她在此地沙漠收集動物白骨、岩石，欲帶回紐約作畫；她喜歡將動物的骨骸掛在牆上和門上，當地的印第安人還把她誤成巫師。至於留在美國東部的史蒂格利茲卻不甘寂寞而另結新歡，歐姬芙與他產生激烈爭吵並漸行漸遠，但從未離婚。歐姬芙在1933年因壓力過大而精神崩潰，經紐約醫院診斷為心理性精神失常，她轉往百慕達休養後，才恢復日常生活和繪畫創作。1934年夏天她再度造訪新墨西哥州，發現了幽靈牧場。這段時間她的聲望逐漸上升，在紐約市，她接受了女性成就獎等獎，及芝加哥藝術學院的第一個榮譽學位。1946年在紐約現代藝術博物館舉辦個展，是館內第一位女性畫家的展覽。

　　1940、50年代裡，在相關資料中顯示歐姬芙具有同性戀傾向，還是一位雙性戀者，在聖塔菲附近，歐姬芙是女同志圈的成員之一。1946年史蒂格利茲過世，此後三年間歐姬芙幾乎沒有畫作。1949年她正式移居到新墨西哥州，夏季主要住在幽靈牧場，冬季則住於阿比克，她在荒漠獨居作畫，她喜歡這裡蔚藍的天空、紅色岩石和黃色沙漠。

　　1962年，歐姬芙被美國國家藝術文學協會評選為五十位傑出成員之一。75歲的歐姬芙視力感到衰退，經診斷是黃斑點退化症（Macular Degeneration），使她漸漸於1971年（84歲）損失中樞視覺及色覺，這對她是一大打擊，她一邊治療眼疾，一邊轉向立體雕塑創作。1973年歐姬芙獲頒哈佛大學博士學位；這年秋天，年輕陶藝家尚·漢密爾頓（Juan Hamilton）到幽靈牧場受歐姬芙僱用，兩人快速變成親密的伴侶，漢密爾頓讓歐姬芙對生活和創作重新燃起希望，她開始了陶藝製作；從歐姬芙86歲至98歲去世，漢密爾頓一直陪伴著她。1972年，歐姬芙獨力完成最後一幅油畫《未來》（The Beyond），之後則以炭筆、水彩畫創作，1978到1984年間，以石墨畫為主。1984年，歐姬芙搬到聖大非，以獲較好的醫療照顧；1986年歐姬芙過世，享年98歲。

歐姬芙的繪畫表現

　　歐姬芙的繪畫手法介於抽象與寫實之間，可說是半抽象半寫實。她的繪畫主題包含花卉、岩石、海螺、動物骨頭、美國內陸景觀等。歐姬芙喜歡畫花卉、骨骸和風景的局部，形成「部份化」的半抽象構圖，雖然不是純粹的抽象畫，但簡潔的色面，平滑單純的筆調，空曠的背景，意境近似抽象繪畫。

▲圖1《花卉》。　　　　　　　▲圖2《花卉》。　　　　　　　▲圖3《花卉》。

一、花卉畫

　　歐姬芙尤以微觀的構圖方式來繪作大幅的花朵內部最具特色，如（圖1）、（圖2）、（圖3）的花卉，就像用微距鏡頭拍花朵特寫一樣，也像是從蝴蝶、蜜蜂的角度來看花朵。並採用同色調，再做細微的變化，使色彩具有韻律感，花朵的細緻曲線和漸層色，構成既神秘又富生命力的畫面。歐姬芙的《紅色嬰粟花》（Red poppy，76X91 cm，1927年）（圖4），將一朵雞蛋大的小野花畫成九十公分

▲圖4《紅色嬰粟花》，1927年，76×91cm。

大，令人十分驚豔，這幅畫在1996年被美國發行為32cent的紀念郵票，畫家能得到這殊榮是很不容易的事。在華盛頓國家畫廊的三幅《天南星》（Jack-in-the-Pulpit，1930年）（圖5），也是從寫實的特寫手法，逐漸簡化到優美的線條和漸層的色彩，彷彿從小蜜蜂的視點觀看這三幅畫，可見歐姬芙的花卉畫既寫實又抽象。

▲圖5《天南星》，1930年，華盛頓國家畫廊藏。

　　歐姬芙的花卉或風景作品，都溶入女性性器官的形狀，這是一種意象和暗喻。在許多花卉畫甚至只描繪花心部分，如（圖6）、（圖7），當有人説這些作品充滿性象徵，她在紀錄片裡説：「那可不是我説的，是他們自己想的。」她又説：「沒人真正仔細看過一朵花，它是如此之小，我們沒有時間，而觀看需要時間。我把它畫得很大，他們就會大吃一驚，花點時間去注視它，我將使忙碌的紐約客花時間好好看看我所看到的花朵。」她認為畫花卉特寫是為讓

▲圖6《花卉》。　　　　　　　▲圖7《花卉》。

人們欣賞到細緻的美；然而歐姬芙時常禮讚女性，她要人稱她為「畫家」，而非「女畫家」，其實她也在圖像上表現性別的優越感，這又似超現實含有寓意。

▲圖8《骸骨》。

▲圖9《骸骨》。

▲圖10《骸骨》。

二、動物骸骨畫

　　歐姬芙也喜歡動物的骸骨，她覺得骸骨的線條、質感、紋路和造型都帶有美感，於是以骸骨為描繪的主題，時而搭配山岳和花朵，如（圖8）、（圖9）、（圖10）。這些畫作讓藝評家認為她是在表現死亡，一般在靜物畫裡，「虛空型」（Vanitas type）用物體如骸骨、頭蓋骨、花卉等來表達對人生所產生不安和短暫的虛無感，常有死亡的寓意；但相反的歐姬芙覺得骸骨充滿生命力，與死亡無任何關係。而歐姬芙的花卉，像靜物畫的「象徵型」（Symbolic type）和「自我表現型」，含有情欲、生命與神秘的象徵；並顯露一位情感豐沛的藝術家熱烈的自我表現。因此歐姬芙以花卉搭配動物骸骨，既有生命力和神秘情感的象徵，也是畫家在創作上強烈表現自我心靈。

▲圖11《在磚瓦屋的內院與白雲VIII》，1950年，油彩·畫布，美國歐姬芙美術館藏。

三、風景畫

　　1940年之後，歐姬芙以「色彩搭配」的抽象形式來創作，用大色塊替代造形，以達美的情感需求，對簡化形象有所創新。如《在磚瓦屋的內院與白雲VIII》（圖11）是歐姬芙描繪她所居住的磚瓦屋與大自然的對話，就以簡化的方式來表現房屋和白雲。1950年後，歐姬芙愈加利用色塊以替代構圖完整性，使畫面

▲圖12《雲彩上的穹蒼IV》，1965年，244cm×732cm，美國芝加哥藝術館藏。

具有更簡潔的藝術張力，由此可見歐姬芙的繪畫追求心靈思維的理想美。

　　歐姬芙在晚年曾經遊歷歐洲和亞洲，甚至在1960年到台灣旅行。她從飛機上看到一望無際的雲海，畫下了《雲彩上的穹蒼》（Sky above clouds IV, 244cmX732cm, 1965）（圖12）等畫，這幅畫是她在78歲時所完成的最巨幅的別富創意的作品，浮雲似大海，閃爍光的感覺，具有磅礴的氣勢，她將它贈送給當初頒給她榮譽藝術學位的芝加哥藝術學院。

歐姬芙描繪了新墨西哥州豪壯的自然景觀，畫有許多關於峽谷、荒野和沙漠的作品（圖13、圖14），以及建築物如《牧場教堂》（圖15）。她利用相當簡單的「線條、色彩與面」來構成風景，此種崇尚「少即是多」（Less is more）的原則，也就是以簡化繁，視覺創作的極致即簡略的理念，因而創造出含有禪意的畫面，追求真實自然的純真意境。歐姬芙又省略物體的固有色彩，施以一種抽象或半抽象、人為設計的色彩，取代物質世界繽紛複雜的色彩，使畫脫離形似，而注重象外之趣。這與中國文人畫「求神似不求形似」、「以少勝多」、「以一當十」的特徵相類似；亦與禪宗所謂「無相」、「即相而離相」、「說似一物即不中」的思想，及視宇宙萬物色相為空、以空靈為追求的境界有所聯繫。

▲ 圖13《風景》。

▲ 圖14《風景》。

結 語

藝術家歐姬芙的人生非常精彩，她所寫的《喬治亞‧歐姬芙回憶錄》（Georgia O'Keeffe）在1976年出版；隔年佩里‧米勒‧阿達托（Perry Miller Adato）的同名紀錄片完成，且在全國電視上播放。歐姬芙過世後，美國國家傑出女性榜將她入榜；在她一生中，計獲頒10個榮譽學位。歐姬芙的作品被許多博物館收藏，包含歐姬芙博物館、大都會博物館、費城美術館、美國國家畫廊、芝加哥藝術學院與波士頓美術館等。在歐姬芙的作品目錄中，從1901年到1984年共有2029件作品，創作成果十分豐碩。

▲ 圖15《牧場教堂》。

1920年代歐姬芙畫了許多微觀的巨幅花卉畫系列；1930年代她收集了新墨西哥州的動物骸骨來作畫；1950年代的歐姬芙畫了許多泥磚屋等建築景觀與荒漠景色；1958年到1960年間，歐姬芙到國外旅行，且將旅行途中的風景融入畫中。歐姬芙晚年雖雙眼視力退化，仍努力不懈的創作，還製作雕塑、陶藝，所憑藉的是雙手的觸覺與心靈的感知；就是真正藝術家的一生，不斷創作到老到生命盡頭。

（發表於中華花藝文教基金會《花藝家》期刊No.113，2015.2）

中華繪畫

唐永泰公主墓壁畫宮女圖之賞析

前言

壁畫於唐代非常盛行，有關唐時地志及寺塔掌故，皆可在壁畫上看到記載，畫家也投注心力於壁畫製作，但是唐代壁畫遺留至今者很少；由於晚唐會昌滅法及五代後周顯德滅法，毀了無數寺院，之後又經多次變革禍亂，寺院壁畫摧毀殆盡，因此我們對唐代壁畫知識的了解不多，地上現存宗教壁畫，仍以敦煌石窟數量最大，保存最完整。

近來墓室壁畫的發掘，收穫頗大，在陝西地區發現李爽墓、李壽墓、韋洞墓、蘇思勖墓之後，更出現乾陵三大陪葬墓－－李賢、李重潤、李仙蕙墓的壁畫，可說集皇家美術大成，極具代表性；而其他在山西、內蒙和新疆吐魯番的阿斯塔那唐墓群也有壁畫的發現。

唐永泰公主墓

唐永泰公主名李仙蕙（西元684－701年），是唐高宗李治和武則天的孫女，中宗李顯的第七個女兒，唐大足元年被武則天處死，死於洛陽，神龍二年（西元706年）遷葬於陝西乾州（今乾縣），與駙馬武延基合葬陪乾陵，追贈「永泰公主」。1960年發掘此墓，墓園全長87.5米、寬3.9米、深16.7米，有圍牆、墓道、過洞、天井、小龕、甬道、前後墓室。墓中發現精美的壁畫、豐富的隨葬器物和俑像；於後墓室裏放置著一具石槨（棺材外面的套棺），在石槨內外壁面上，有用凹線雕刻的仕女人物畫，劃分為十五幅圖，內容是描繪宮女在宮廷的生活，她們徜徉在花卉開放、鳥兒飛翔的宮苑中，畫面包含捧盒抱壺、賞玩花鳥、凝神獨思、閑站對談、端托果盤、手持如意、展動披巾等（圖1、圖2、圖3、圖4），個個栩栩如生，不僅表現外在的神采姿態，也表露內在的性

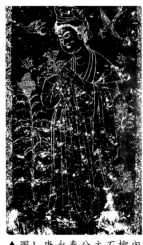

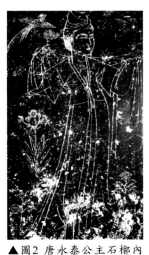

▲圖1 唐永泰公主石槨內壁北面次間，宮女持花掂弄。

▲圖2 唐永泰公主石槨內壁北面東間，宮女著短襦長裙，雙手持披巾於背後翩然起舞。

▲圖3 唐永泰公主石槨內壁東面南次間，宮女著翻領長掛，手抱鳳頭壺畫面。

▲圖4 唐永泰公主石槨外壁北面西間，苑中兩宮女漫步交談畫面。

格風情；此線描石刻作品是傳統繪畫和雕刻技藝的精湛總合，「如鐵劃銀鈎般的健勁凝練，又像行雲流水般的輕盈舒暢。」為唐代藝術增添無比風采，這些線刻的宮女造型與墓壁畫的宮女有許多相近之處。

　　墓中壁畫有青龍、白虎、雲鶴、闕樓、儀仗、列戟、平棊圖案、武士、男侍、宮女等，壁畫剝落嚴重，從殘存的部份可看出傑出繪畫技巧，藝術成就很高，特別是其中的宮女圖更為精美，由十數人組成兩隊對稱行列，人物幾乎有真人高度，形象優美嚴謹，用筆流暢，色彩協調明快，比李賢、李重潤兩墓的壁畫更加精緻，可以代表初唐、盛唐間的風格，帶有剛健清新的感覺，而盛唐、中唐以來就日趨繁瑣富麗。

宮女圖壁畫

　　永泰公主墓壁畫宮女圖分佈於：前室東壁南側和北側、前室西壁南側和北側、前室北壁。這壁畫反映武則天政權末期，所有因反對武則天致死的男女皇族恢復應有的地位之事；壁畫中女宮致祭情形，為對死者安慰而作。

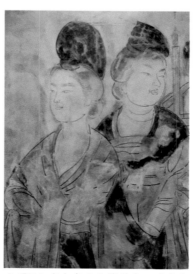

▲圖5-1 唐永泰公主墓壁畫，前室東壁南側，高176公分，寬196.5公分，宮女。

　　前室東壁南側的壁畫共九人（圖5-1），一貴族（圖5-2）八宮女，前者應當是永泰公主親屬，或當時宮廷特別派遣致祭女宮，依次諸宮女各有掌持，分執玉盤、燭臺、方盒、團扇、高腳杯、如意、拂塵和包袱等物，徐徐而行。前室西壁南側壁畫也有九人，為首者雙手挽披巾而交拱於腹前，後面相隨的宮女分執器物，除無高腳杯，其餘大致類似；前室西壁北側壁畫則有七人，第一人為率領者，隨後的宮女（圖6）各持燭臺、盝頂函、團扇、果盤、包袱和鳳首壺。

　　團扇、拂塵、如意等物與日本奈良高松塚古墓壁畫裏的侍女所持者類似，反映當時中日交流頻繁。其中高腳杯有透明狀，應是玻璃製作的；腰圓扇子，為初唐紈扇式樣，如「輕羅小扇撲流螢」的小團扇，和時間稍後的敦煌《樂廷瓌夫人行香圖》的扇式相近；長柄如意，也和日本正

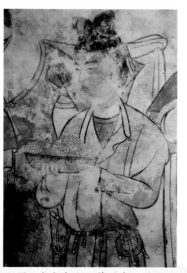

▲圖6 唐永泰公主墓壁畫，前室西壁北側，捧果盤宮女。

▲圖5-2 唐永泰公主墓壁畫，前室東壁南側，領隊宮女。

倉院收藏實物相差不多；而拂塵，與《朝元仙仗圖》、《簪花仕女圖》中的拂子同式；可見唐初到開元、天寶間，社會上層所用器物變化不多。

宮女圖之服飾探析

壁畫中的宮女皆穿著長裙，裙上繫得較高，上罩半臂或半袖上衣，披帛結綬。腳穿昂頭重台履子，或稱「雲頭履」，唐詩中「金箔重台履」指的應是這式樣。髮式各不相同，有梳螺髻，高髻、雙螺髻等髮式，一般多作向上騰舉勢，文人形容「離鸞驚鵠之髻」，或稱「回鶻髻」。所有宮女，均無耳環，手鐲等首飾，反映唐代前期宮廷婦女裝扮還很樸素。唐代修眉成了婦女的時尚，初唐畫眉濃且長，如宮女圖中所修飾。茲將宮女圖的服飾解析如下：

▲圖7《簪花仕女圖》，周昉，西元9世紀，46×180公分，卷局部，絹本，設色，瀋陽遼寧省博物館藏。

一、披帛

在唐壁畫中常可見到婦女在肩背間披一幅長畫帛，叫披帛，披帛何時開始，說法不一，考古學家自陶俑和壁畫中發現隋時婦女著披帛，披帛盛行於唐、宋，延續至元、明。馬縞《中華古今注》中述「女人披帛」：「古無其制，開元中，詔令二十七世婦及寶林、禦女、良人（均宮中女官名稱）等，尋常宴參侍，令披畫披帛，至今然矣。至端午時，官人相傳謂之奉聖巾，亦約續壽巾、續聖巾，蓋非參從見之服。」宋高承《事物紀原·衣裘帶服·帔》曰：「三代無帔說；秦有披帛，以縑帛為之；漢即以羅；晉永嘉中，制絳暈帔子；開元中令王妃以下通服之。」

《酉陽雜俎》記載：天寶末楊貴妃的領巾被風吹於賀懷智巾上的事，這皆在說明唐中期盛行披帛，而領巾是披帛另一名稱，能被風吹飄於他人巾上，應是較長而輕的一種紗帛，一般應用多披搭於肩上，旋繞於手臂間。故這時期的婦女披帛大體上有兩種形制，一種布幅較寬，但長度較短，像披風般披在肩上；在永泰公主墓壁畫中所看到的披帛即屬此種。另一種布幅較窄，長度較長，多纏繞雙臂，似兩條飄帶，如周昉的《簪花仕女圖》（圖7）、《揮扇仕女圖》。唐代規定士庶女子未出嫁者搭披帛，出嫁者則披帔子，其實兩者局限並不明顯。

在敦煌石窟隋代壁畫中婦女有帔者，披帛風行原因有兩點：1.佛教的盛行：從敦煌石窟中，可看到所有菩薩、脅侍、飛天均飾披帶，有羽化飛去之感，披帛有滿足這種「飛」的想望。2.舞蹈藝術的發展：穿著舞衣翩翩起舞令人神往，披帛具飄逸之效，成為婦女喜愛的服飾。敦煌中帔即分兩種，一種為「仙帔」（或稱

▲圖8 敦煌石窟第205窟西壁北側—觀音菩薩和供養者，壁畫，盛唐。

「天帔」），就是菩薩、天王、力士、飛天所披的特殊飾物，受波斯、大秦等地男女「並有巾帔」的影響；另一種為凡人的帔帛，有「畫披」、「繡披」、「暈帔」和「紗披」，如盛唐第205窟等其中供養人像身上所披的帔帛（圖8）。

二、半臂

　　宮女圖裡的宮女著半臂（或半袖上襦），此服衣袖是普通長袖的一半，兩袖僅掩肘，春秋季穿著，半臂的形式為合領、對襟、胸前結帶、長不過腰，加穿在杉子外面，宋高承《事物紀原》述：「隋大業中，內宮多服半臂，除即長袖也。唐高祖減其袖，謂之半臂。」半臂最先為宮女所穿著，後來傳到民間，士庶男女都有「中單上加半臂」的款式，這種新衣在唐初有普遍性，開元、天寶時猶繼續使用，中唐後漸漸減少。敦煌壁畫第205窟中的人像身上可看到服半臂者；第130窟的都督夫人內著碧羅花杉，加穿絳底花半臂。宮中大都用錦製作半臂，每年由成都、慶陵兩地運上長安。房太尉家法規定不著半臂，認為其為不合乎於禮的服飾，故在家規較嚴的家庭裏，有不許婦女穿此服裝的情形。

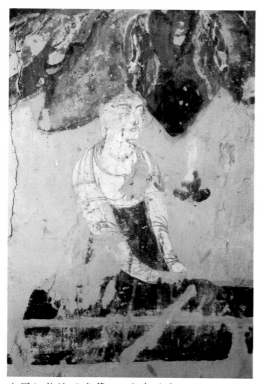

▲圖9 敦煌石窟第329窟東壁南側—女子供養圖，壁畫，初唐。

三、窄袖杉

　　初唐的窄袖杉時裝自北周、隋代的壁畫就看得到，至中唐以後漸漸消失。《新唐書·五行志一》述：「天寶初，貴族及士民好為胡服胡帽，婦人則簪步搖釵，衿袖窄小。」白居易〈上陽白髮人〉言：「小頭鞋履窄衣裳。」唐韓偓〈嫋娜詩〉說：「嫋娜腰肢淡薄妝，六朝宮樣窄衣裳。」以上文中都有提到窄袖杉。敦煌初唐壁畫第329窟女供養人著圓領窄袖杉（圖9），與永泰公主墓壁畫宮女所穿的窄袖杉相似。

四、裙裝

　　唐代裙裝繼承六朝服制遺風，益加發達，裙繫於腰上近胸處，並使用各類精美腰帶，帶在胸腰間繫成「合歡結」，「童心結」，裙也依其長短寬窄，而有「千褶裙」、「籠裙」、「桶裙」、「雙裙」、「散幅裙」之分，裙幅上圖飾有孔雀、鴛鴦、鸚鵡、仙鶴等，多采多姿，裙色以紅、紫、黃、綠為多，其中紅色最流行。在永泰公主墓前室東壁南側中的執拂塵宮女，上衣是窄長袖短衫、半袖短襦，罩披帛，著長裙；將上衣縮短、下裙拖長，可表現比例上的節奏感和修長的體態美，顯示唐女裙束至胸的著衣式樣，這在服飾藝術上頗具特點。又如持高足杯宮女，即被稱為「東方美女」者，她頭梳螺髻，著披帛，長裙曳地，亭亭玉立。

五、幞頭靴衫

　　又稱丈夫靴衫，是古代女扮男裝的穿著，起源於北方胡服，原為騎射的便利而設計，唐代經過改良而成當時風潮，開元、天寶時尤為盛行，《中華古今注》記載：「至天寶年中，士人之妻，著丈夫靴衫鞭帽，內外一體也。」《舊唐書·輿服志》曾言：「開元初，從駕宮人騎馬者，皆著胡帽，靚裝露臉，……俄又露髻馳騁，或有著丈夫衣服靴衫，而尊卑內外斯一貫矣。」《新唐書·車服志》亦云：「宮人以降，皆胡冒乘馬……有衣男子衣而靴，如奚、契丹之服。」盛、中、晚唐壁

畫常見此種服飾，永泰公主墓壁畫中的宮女有此穿著；吳道子《釋迦降生圖》裡的執扇侍女，及張萱《虢國夫人遊春圖》（圖10）中的從騎，也穿幞頭靴衫。

▲圖10《虢國夫人遊春圖》，張萱，西元8世紀，卷局部，絹本，設色，瀋陽遼寧省博物館藏。

六、高髻

高聳於頭頂的婦女髻形，可分為1.圓髻：又稱大首髮，形狀像球。2.椎髻：結髮如椎，初唐多梳此髻。3.半翻髻：結髮在頭頂，向外側傾斜，形狀似雞冠，《妝台記》說：「武德中宮中梳半翻髻。」永泰公主墓壁畫中的宮女即梳此髻。4.飛髻：梳雙冠，向兩側傾斜，如鳥飛翔。5.雙丫髻：狀如丫字形。6.雙鬟望仙髻：形如環，用髮插豎於兩側。

七、螺髻

髮髻屈捲的式樣，形如海螺，緣於釋迦牟尼佛的螺髻，佛經上說：「世尊頭髮，身毛悉具香洁，細軟潤澤，旋成螺形，故名。」後來梵王、梵志模仿，於印度等地方流行起來，敦煌石窟的佛像、菩薩、梵王像多梳螺髻。

前室東壁北側有「秉燭宮女」（圖11），梳螺髻，披綠巾，著長裙，在搖曳的燭火映照下，益發顯得丰姿優美。

前室西壁南側九人（圖12-1、12-2），前面八人均穿窄袖衫、半袖上襦、長裙、披巾、雲頭履；最後一人著男裝，即著幞頭靴衫，頭戴襆頭，身穿翻領長掛，內襯圓領衣，腰間繫著帶子，下露窄長的褲角。

▲圖11 唐永泰公主墓壁畫，前室東壁北側，高179公分，秉燭宮女。

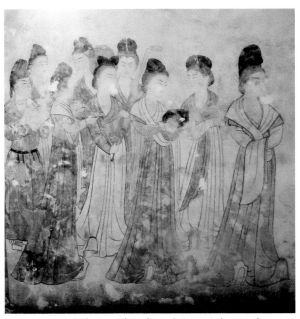

▲圖12-1 唐永泰公主墓壁畫，前室西壁南側，高179公分，寬200公分，宮女。

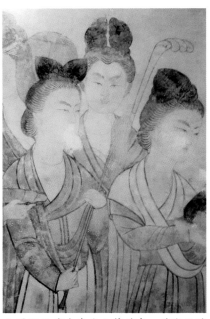

▲圖12-2 唐永泰公主墓壁畫，前室西壁南側，局部，執拂塵、如意宮女。

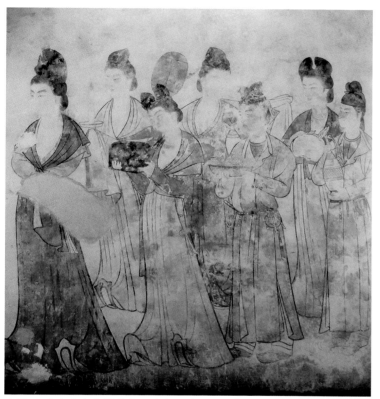

▲圖13 唐永泰公主墓壁畫，前室西壁北側，高179公分，寬200公分，宮女。

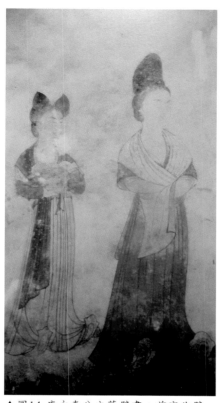

▲圖14 唐永泰公主墓壁畫，前室北壁，高181公分，寬134公分，二宮女。

　　前室西壁北側七人（圖13），五人著長裙、挽披巾；二人男裝——著翻領式服裝和靴子，腰間帶子掛著荷包，並垂配七事的若干件，前面一人梳雙螺髻，後面一人戴幞頭。原壁已殘損，畫家參照有關資料，予以重現。

　　前室北壁二宮女（圖14），前者梳高髻，著白衫、紅半袖、紅裙，手挽白披巾；後者梳雙螺髻，穿紅衫、白半袖、綠裙，披綠巾。

宮女圖之繪畫風格

　　宮女圖的畫面結構，人物正側向背，高低參差，疏密有致，人物姿態或凝視，或默想，或低語，或傾聽，各有神韻，卻又彼此牽動、呼應。在空間的處理上，人物身體相互重疊，營造出前後的位置關係，宮女也有站立和活動的地面，突破了顧愷之〈女史箴圖〉裡的人物依照直線排列的方式；以下再依線條及色彩來探討：

一、線條

中國畫重視線條，尤其在人物畫中，線條是構成美的要素，運用線條塑造形象是傳統繪畫基礎，宮女圖中即用高度概括的線條深刻描繪人像，表現畫面的結構、空間和質感，轉折流暢，抑揚鈍挫之間富韻律感。宮女臉部五官的輪廓用筆簡潔；鬢髮虛出虛入，如「毛根出肉」；服飾衣紋有疏密濃淡的變化，又有一波三折的美感，意寫出衣服的質感和飄動韻味。這種線描技法明顯受唐吳道子影響，宋郭若虛《圖畫見聞志》謂：「吳之筆，其勢圓轉，而衣服飄舉。」元湯垕《畫鑒》說吳畫：「人物有八面，生意活動。」「吳道子筆法超妙，為百代畫聖。早年行筆差細，中年行筆磊落，揮毫如蓴菜條。」「蓴菜條」又稱「柳葉描」或「蘭葉描」，成為唐以來壁畫的主要線描筆法，宮女圖的風格剛好呈現「吳帶當風」的畫意，此線條出乎自然，具有「輕重跌宕、悠揚輾轉」之勢，精練豪放，充滿灑脫氣概。

二、色彩

宮女圖的壁畫作法為中國傳統方式，人物用墨線在淺褐色的壁面上繪出形、質，再以墨分出陰陽，用墨表現物件的「肉」，必適當一層層暈染足夠之後，再平塗粉彩，才能表達層次感，否則畫面顯得單薄而不沈著，上色彩也是多次暈染或鋪色，使得色彩有濃厚的效果；色彩和筆墨融合，達到墨中有色、色中有墨渾然一體的境界。唐壁畫顏料中礦物質顏色質地較好，石色不易變色，用得好畫面感覺厚重沈著。「宮女圖」因在地下埋藏長久，歷經腐化風蝕，整個畫面呈現一種潤澤、沈定、統一和諧的基調，石色如石青、石綠、朱砂等剝落後都發生了異變，每一顏色都顯得很有變化；原本空白的牆面也有一種朦朧色調之感。

結 語

唐永泰公主墓壁畫宮女圖具有極高的藝術價值，無論從歷史文化、繪畫風格、婦女服飾、持執器物……等方面，皆值得深入欣賞與探析。人物畫在唐代已到登峰造極的地位，壁畫人物容顏「面如滿月，眉目疏朗」，展現唐人豐盈之美的特殊格調，人物的服裝有細膩明晰的描繪，蘊含「莊重嚴律」的結構，也顯現唐代時興的服飾特徵；外在的物質妝飾和內在的精神氣韻完美的結合在一起，宮女圖神采動人，壁畫繪製技巧嫻熟瀟灑，實是唐墓壁畫的珍品。

（發表於國立歷史博物館《歷史文物》月刊No128，2004.3）

（「參考文獻」合併於本書後面「參考書目」）

禪餘水墨畫—人物題材之賞析

前言

　　禪餘水墨畫（即禪畫）的題材常有深刻的宗教內容和禪家思想，並將個人體驗寄託其中，期待觀畫者藉以解開人生疑惑，獲得感悟。禪宗始自釋尊於靈山會拈花示眾，而摩訶迦葉破顏微笑，揭示無言之心印；自唐至宋，為各階層普遍接受，文人與禪僧間的文化活動愈見頻繁，以思惟修定為主旨，追求豁然通悟，並由對宗教的信仰，開啟創作的途徑。文人墨戲，始於五代石恪的衣紋，線條勁挺；梁楷為石恪之後以寫意筆法的創作者；而牧谿為發揚禪畫之大家，此風承續至元、明、清；南宋的人物畫將宗教畫和文人畫像相互交融，內容不再只是描述經文，而是藉由觀音、羅漢……等人物的形象，寄託對心性的探討，這比一般花鳥畫、山水畫更具有禪意。

　　茲談禪畫重要題材－－人物－－歸納為佛、觀音、羅漢、禪意人物（七種）四類，將觀察所得之題材特色與繪畫風格記述於下。

一、羅漢像

　　羅漢在禪畫中常用來作為題材。羅漢的原意為：殺賊（煩惱賊）、供應、不生；引稱為小乘佛教的聖者，其未成佛道，僅是佛弟子，只求個人潛修；當人修成正果，就可以達到無憂無慮的極樂世界，脫離人間一切苦難，也就成了羅漢。

(一)貫休的「禪月式羅漢畫」

　　中國人畫羅漢，概自佛教藝術傳入時已有；繪十六羅漢的畫家，據《宣和畫譜》記，始於南朝梁張僧繇；而繪羅漢最有名的應是唐末五代前蜀高僧貫休（禪月大師），當時張玄也擅畫羅漢，但張玄畫的是「世態之相」，貫休則是「狀態古野，殊不類世間所傳」，將之與傳閻立本所作《職貢圖》中人物比較，可知是有所本的。貫休的羅漢形象特異，即「胡貌梵相」，由印度犍陀羅的雕刻相貌，再誇張其深目、龐眉、隆鼻、豐頤、蹙額、槁項，以非常的面貌使人一掃世俗的塵心，以絕俗的軀殼來傳達超凡的修煉。

▲圖1《那伽犀那尊者》，貫休

　　貫休首開禪畫風格先聲，以現存日本的「十六羅漢圖」最有名。其中《羅怙羅尊者》傳是貫休自畫像，明陳繼儒《妮右錄》記載：「貫休常自祈夢，得十五羅漢梵像，尚缺其一，有告者曰『師像乃是也。』遂寫臨水圖以足之。」貫休以己貌為本，來表達以佛子自居，及追求禪境的期許。

　　《那伽犀那尊者》（圖1）變形的古怪相貌更像夢境虛幻人物，但五官、身體和衣紋以一種結實穩固的筆法表現，卻又透露民間販夫走卒的氣味，原來當時正處於分裂的時代，兵荒馬亂，生靈

塗炭，現實世界充滿恐怖地獄相，貫休把它濃縮在羅漢造型上。尊者眼睛大睜，似驚訝於跟前慘狀，額頭呈現深邃的皺紋，眉間肌肉激烈收縮，下顎極度拉開，引起筋肉扭動，表示非常痛苦的表情，這些都是很合乎解剖學的。應是貫休對悲慘世間有深刻觀察和體驗，才能產生宗教情操，在精神上透露禪悟境界。

另一幅貫休畫的《伐那婆斯尊者》（圖2），筆法奇突，羅漢藏於岩洞中，岩石有勾勒無皴擦，尊者閉目禪定，結跏趺坐，衣紋描法和雕像相似，內心凝定平靜之相，令人折服，似乎閉絕外界醜陋面，遠離塵囂，孤高境界溢於畫面。

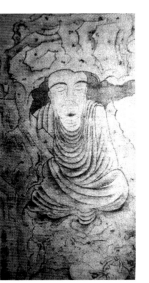

▲圖2《伐那婆斯尊者》，貫休

(二)劉松年的「龍眠式羅漢畫」

南宋劉松年的作品大多是人物，其中有以禪僧為主題，如《羅漢畫》三幅，皆以工筆畫法表現，情境寫實，色彩富麗雅致，背景也很豐富完整，畫面上除羅漢此主角外，常有陪伴的侍者，羅漢形象接近當時世間人物，這一派被稱為「龍眠式羅漢畫」，由於羅漢的神態表情較為溫和，也接近於中國人的容貌；與貫休之「禪月式羅漢畫」形成截然不同的風格。羅漢像從外來接收逐漸中土化，形成新的風貌，這些演變令人玩味。

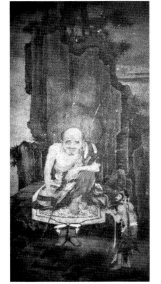

▲圖3《羅漢畫》，劉松年

《羅漢畫》其一（圖3），羅漢尊者跣足坐於岩石上，袒右肩，畫面右下方有一蠻王手捧寶盒呈獻，以透視的觀點來看顯然畫得太小，造成後面的主體大，前面的客體小，此畫法可稱為「前縮透視法」；然而這類現象在中國傳統人物畫裡常常見到，應是表現對於主體的強調或尊重，在該畫即顯示對羅漢的敬重。這幅畫內容描繪羅漢感化蠻族的功德；背景運用一巨大岩石穩定畫面，此乃北宋山水畫之構圖特點，而石塊的皴法是大、小斧劈。再看羅漢，濃眉鉤鼻，咧嘴似笑非笑，表露不羈性情。

(三)李嵩的工筆寫實羅漢畫

南宋李嵩的這幅羅漢像以工筆寫實的畫法完成，景物是住處周遭的山石樹木，山石以大斧劈的筆法呈現，枯木奇突，衰柳忽生密條，似非人間，用來襯托羅漢的神奇道行，悠然心靈無限拓展；畫中羅漢中土化，骨相清奇，白鬚白髮，平易近人而顯出智慧。

(四)牧谿《崖中暝思》中的羅漢圖

宋末元初牧谿的《崖中暝思》（圖4）畫中，羅漢身披白衣，冥坐處大蛇盤繞，蛇頭自左側探出，蛇表貪、瞋、痴，牧谿透露出個人狀況危險，期求不畏強權、安然若素之境。此畫造形線條簡潔流暢；以水墨染出山崖間雲霧、光影，造成虛幻幽秘的氣氛；構圖猶如大圓圈包小圓圈，象徵大千世界環環相扣，彼此呼應。

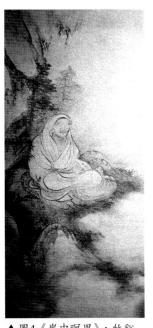

▲圖4《崖中暝思》，牧谿

二、佛像

釋迦牟尼佛像和阿彌陀佛（無量壽）像在中國極為常見，表現佛的智慧與功德。唐以前，佛像均呈正面莊嚴相，特徵是：容顏圓滿，眉心有白毫、長耳、有肉髻、髮紋呈螺狀或波狀，有立姿和坐姿，衣服有偏袒右肩、通肩及寬袖長袍等。唐以後、受禪學影響，佛像形態自在，有人性；打破對稱式，用筆簡練。南北宋時期，佛像成唯美而欣賞性高的藝術。

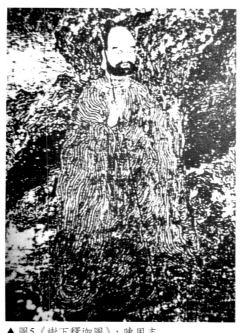

▲圖5《樹下釋迦圖》，陳用志

(一)陳用志《樹下釋迦圖》

北宋陳用志所畫故事（圖5）是佛陀所行七大奇蹟之一，釋迦佛祖在吉羅果樹下，以錫杖一叩謝，立刻開花結果。釋迦佛像圓顱、長耳、豐鬚，有中土傾向，非常人形態，表現內在強大的修持力；身著長紅袍，衣褶盤曲全身，十分稠密，為「曹衣出水」筆法；樹石以水紋描法繪出，即所謂「凹凸畫法」。

(二)梁楷《出山釋迦圖》

南宋梁楷此傑作（圖6）畫釋迦牟尼佛在山中苦修六年之後，踽踽獨行出岩窟的情形。畫面上以對角線的山崖佔去左上角，呈「角隅法」構圖，人在山崖重大壓力下顯得疲憊不堪；加以枯松、雪景陪襯，更顯出情操凜烈。釋迦一襲紅袍，赤足荒漠，形貌清瘦，肉髻微凸，長耳垂肩，顴骨高聳，長眉長鬚，目光炯然，雙手隱於袍下，作虔誠合十狀，呈現洞悉真理後無限慈心，凝住的身軀，似乎時空已在瞬間停頓，靜的畫面卻給人無限內在力量，充滿戲劇張力。雖高鼻虯髯存有印度外來相，但尖頂長臉已漸有東土骨相。袈裟上盤折的衣紋，已有中國線條的起伏頓挫，與印度犍陀螺石刻上均勻平行線條比較，愈趨中土化。綜觀全圖，筆觸輕重緩急，提頓運行，更接近中國文人畫，這種新典型顯示南宋禪畫新成就。近處枯樹根部露土，枯枝交叉不規則，組合成前後枝重疊，山壁以大斧劈法，用水墨染色，山壁前作雲氣，山壁後以深墨染，前後因之有別。

(三)金農《無量壽佛圖》

清金農的《無量壽佛圖》（圖7）筆墨高古，佛像神情靜穆，書法結構可見，文人畫風一脈相傳，呈現內在精神。

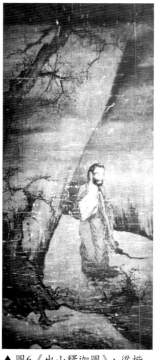

▲圖6《出山釋迦圖》，梁楷

▲圖7《無量壽佛圖》，金農

三、觀音像

觀世音菩薩是在中國最受崇奉的菩薩；菩薩意即覺有情，菩薩超脫慾界，故無男女之分，不過為化導眾生，而有男女的形像。菩薩像特徵：頭戴花冠，相貌端莊，胸前瓔珞……。觀音菩薩是慈悲、智慧、自在、圓融的象徵。

(一)五代《白衣觀音圖》

水月觀音是歷代流行的佛教題材；這幅畫的作者佚名，觀音菩薩居士姿態端正莊嚴，供養人跪於右方，面容恭謹，畫風承唐代風格，線條細勁，色彩和諧。

(二)牧谿的觀音圖

南宋牧谿《觀音猿鶴圖》（圖8）中的觀音，表現的也是當時崇拜的主要神祇——白衣觀音。牧谿要表現的是觀音內在心靈，觀音趺坐岩石岸邊，靜靜凝視前方清澈的水面，思考人間悲苦，

禪意其中。此畫受傳統影響，觀音造形豐滿如唐，但線條和色彩只以水墨來表現，且姿態自然，已脫離傳統圖像。白描筆線源自李公麟，而李師承吳道子衣紋轉法，但牧谿用墨更淡，用筆更簡練。牧谿以淡墨描寫白衣觀音，冠飾淡雅，衣紋純淨、堅韌；坐墊的絲絮，一筆一筆勾畫；岩石用粗筆中濃墨毛皴擦而後染，山窟寬大深遠，皆在襯托白衣觀音溫雅容貌和聖潔氣度。前方竹葉、右上方蕨類及苔點以更粗濃筆墨表現，加強了畫面節奏的平衡。此畫筆法嚴謹靈活，墨色蒼潤，粗細線條成對比，畫面清遠逸放、蘊藉綿密；觀音簡潔雅緻，「自然」成此際禪畫特色，寂滅而又圓融是牧谿要表達的禪境。

(三)明朝《白衣觀音圖》

這幅《白衣觀音圖》（圖9）（作者佚名）運筆更流暢，容貌更生動，衣紋線條更灑脫，觀音面容和藹，坐姿略向前傾，似殷切關注民間疾苦。

▲圖8《觀音猿鶴圖》，牧谿

▲圖9《白衣觀音圖》，作者佚名

四、禪意人物

五代以來，出世禪畫人物像，以一種脫離常法，不拘格式的方式來表現，例如石恪、梁楷、牧谿所畫的佛教人物，都以快筆揮灑，線條準確，有節奏感，用來捕捉人物瞬間神情、動態。

(一)石恪《二祖調心圖》

五代宋初石恪此畫（圖10）筆法奇特，用兩種線條完成，一是用蔗渣或蓬蓮絲瓢勻勒外圍，以粗糙線條參差不齊的畫輪廓；一是用精緻線條和渲染描繪內部；二者巧妙融合，傳達內心感受，追求精神凝定的禪境。梵僧的奇特面容，苦思冥想的姿態，和馴伏猛虎異獸的神力，成功表現神聖光輝；虎意謂人性貪瞋癡，象徵降心之難，有如降虎，一旦心順，猛虎也柔順。

▲ 圖10《二祖調心圖》，石恪

(二)達摩

以下欣賞梁楷和牧谿的達摩畫。

1. 梁楷《八僧圖卷》

向右側身達摩像，呈潛沈禪定姿態，隆鼻、深目、高額、濃髮，近梵相；光禿頭頂、長耳、耳環隱藏披衣中，未能見到。

2. 牧谿《達摩圖》

牧谿此畫（圖11）是簡潔減筆之作，運筆快速，枯筆顯示線條的力量。達摩的造型、人格特質、意象在作者心中蘊釀成熟之後，提起筆，像禪師頓悟般，揮灑即成。

(三)蜆子和尚

牧谿《蜆子和尚》（圖12）此作，在中偏左位置，將主題放大，有強調人物的效果。以靈活快速筆法、流暢的線條、粗放的墨色塊面，表現人物瞬間表情和神態。

▲ 圖11《達摩圖》，牧谿

▲ 圖12《蜆子和尚》，牧谿

(四)六祖

《六祖截竹》（圖13）為梁楷簡筆人物代表之一，六祖慧能手執砍刀，截竹為炊；萬物皆有佛性，截竹喻慧能由竹中悟道。梁楷以飛白筆法畫樹幹，以略濃墨作枯藤；竹幹以淡墨，竹節、竹葉以濃墨；虛淡成泥土；頓挫有力，數筆成衣著，尖利筆畫毫毛；筆法處理頗具水墨畫南派風格。

▲ 圖13《六祖截竹》

(五)潑墨仙人

梁楷《潑墨仙人》（圖14）此畫將潑墨、減筆技法合而為一，以大筆快速揮出或刷出，用濃、淡墨塊表現形象，完全捨棄線條。筆酣墨飽，氣勢磅礴，另創潑墨新境界。

(六)布袋和尚

以下欣賞梁楷、牧谿和因陀羅的畫作。

1. 梁楷《布袋和尚》（圖15），是面部細寫的「白描簡筆」，圖中和尚圓顱體胖，眉皺腹大，笑容可掬，衣紋以大筆狂掃，造型乃依彌勒菩薩繪成。

2. 牧谿《腹撫布袋圖》，布袋和尚咧口大笑，用筆簡潔，運墨自如，表現豪放風格。

3. 因陀羅《布袋圖》（圖16）（元代），另稱《禪機圖卷斷簡》，圖中由未來佛彌勒菩薩化身的布袋和尚和居士唸誦「摩訶般若玻羅密多」，另說問答中透出禪機。唐宋以來，常以尋經問道和禪意人物的故事為禪畫題材，藉以闡揚頓悟精神。

▲圖14《潑墨仙人》，梁楷

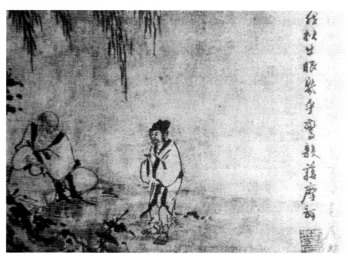

▲圖16《布袋圖》，因陀羅

▲圖15《布袋和尚》，梁楷

(七)寒山拾得

　　從梁楷、牧谿到因陀羅、顏輝都曾以此人物主題作畫，寒山拾得外表狂顛，實則懷才不求聞達，常為禪畫家所愛之題材，表現禪者清心、安詳和自在之境界。

1. 梁楷《寒山拾得圖》，衣紋以粗筆勾畫，面部、手足用細筆描繪，筆意介《六祖截竹》和《潑墨仙人》之間，類似《布袋和尚》圖。

2. 因陀羅《寒山拾得圖》（圖17），筆墨包含濃淡乾溼焦，自在運用；圖右2/3表現主題，圖左1/3題贊；圖下2/3為人物及周圍岩石，圖上1/3為陪襯之松枝，頗合乎構圖黃金比例。

▲圖17《寒山拾得圖》，因陀羅

結 語

　　人物禪畫的最高追求，不只形象，更重要的是神情的表現，用藝術筆法，由人體軀殼傳達修禪悟道境界（狹義），傳揚佛教思想（廣義）。佛教與中國本土文化結合，而成禪宗思想，當時文人大都具禪宗素養，和禪僧交往密切，將禪觀念引入畫中，且創作了許多禪畫人物，目的在追求心靈之徹悟、身心之解脫。欣賞人物禪畫，驚喜之際，寫成此文，以表對藝術之喜好。

（發表於中華民國工筆畫學會期刊No27，2003.6）

悠然見南山—文人畫演進探析

前言

　　中國文人士大夫直接參與繪畫，形成異於其他國家民族的繪畫結構，並綻放光彩奪目的文化藝術。文人畫的意義，最早由文人對於繪畫藝術的追求與畫工的繪畫不同，分辨出前者為文人畫，明代董其昌首次提出南北宗論，直接顯示「文人之畫」一詞。文人畫以文人的心性與思想為繪畫的內涵，是文人畫家涵蓋胸懷氣度、學問修養、人生經驗與精神情感的藝術表現。文人畫的形成和發展有著一段相當長的演進過程，它是在中國封建社會中因多種因素綜合促成的一種文化現象，本文將依時代予以探析。

　　文人畫自開始以來，將淡泊蕭條當做最高的境界，表現作者超塵脫俗的思想、藉物明志的胸懷，倪瓚說他作畫是「聊以自娛」，此種對世俗的迴避必定會影響到文人畫家的繪畫題材，既然是脫俗超世，不能像民間繪畫一般描繪市井小民現實生活的物象，必須要擇取能「托物言志」的題材。

　　文人繪畫的取材包括山水、人物和花鳥三大題材，在山水畫中，文人以自然山水明志，元代並多以「漁父圖」見長，常表現隱居、漁隱、高隱、小隱的生活形態，表達文人清高孤傲的情感；人物畫則畫有高人逸士、孤潔自身、忠臣烈士、孝子先賢；花鳥畫多以「四君子」梅蘭竹菊與「歲寒三友」松竹梅為寄託人生情懷的物象，具有人格精神的象徵，意謂孤芳高潔、保持節操。文人視山水景物為君子的化身，山水、漁隱意喻淡泊名利、不問世事，有陶淵明「悠然見南山」的胸懷；文人藉著描繪親臨目及的自然山水，抒發內心的情思，山水便成為文人畫家的首要選擇。

　　山水看似縹緲虛無的物狀，卻頗符合文人的精神要求，加上對高山仙境的想像與追求，使得文人透過山水表達自身對於超脫的需要。基於文人對山水畫的情有獨鍾，其他如人物畫被衝擊得漸漸退出畫壇主流位置，山水畫遂成為文人畫的主要題材；以下將舉山水畫配合探討。

一、魏晉南北朝為文人畫的開端

　　對於文人畫的形成，可說魏晉南北朝時代的畫學是文人畫得以建立的重要根本，因而此時代是文人畫形成的開端。魏晉南北朝陷入分裂的局面，今人宗白華說：「漢末魏晉六朝是中國政治上最混亂、社會上最苦痛的時代，然而卻是精神史上極自由、極解放、最富於智慧、最濃於熱情的一個時代。」[1]精神上的自由使得士大夫由原本信奉的儒家思想逐漸轉為清靜無為的老莊玄學，也將老子的思想帶進了他們所從事的藝術工作。玄學是老莊思想在魏晉南北朝的新變化，基本特徵是

[1]　宗白華，《美學散步》(上海：上海人民出版社，1998年)，頁173。

「『略具體而深究抽象』，表現於天道之求」[2]。士大夫重言、重虛、重神，他們擁有文化涵養和閒暇時光，由於脫離勞動生產和實踐，以致可終日談論玄學，探究心的奧秘及宇宙的本體；他們以道家的無為與自然來補充儒家的理論。

五胡亂華迫使晉代偏安江左，藝術家長期在江南從事藝術創作，一些文人畫家在繪畫上激發出不少創作思想和藝術理想，例如王微的「畫乃吾自畫」思想，強調創作中的感情成分，還有宗炳的「暢神」說，以及顧愷之的「形神」理論等，都應被視為文人畫的開端。顧愷之的「傳神論」具有樸素的美學觀點，他強調畫家須知「人心之達」與「遷想得妙」，能體察人類的生活和心靈，並尊重客觀事物的變化，透過對對象的客觀認識，在創作時才能達到「以形寫神」的藝術境界。

山水畫在魏晉南北朝與山水詩同時產生，依附在老莊思想盛行的田園文學而發展，當時的哲學思想鼓舞苦悶的士大夫縱情山水，因此描繪自然風景的山水畫和山水詩便興起了。山水畫的出現乃因文人大量參與繪畫，文人學士一方面欣賞山水景色，一方面創作山水畫。此時對山水的熱衷也是漢代神仙思想的延續，人們登山尋仙，甚至於入山隱居修練，隱逸文化就由士大夫文人創造起來，這股熱潮到了宋元明依然熾熱，其中原因即在於中國人傳統「天人合一」的觀念，以及儒道佛三家思想都有隱逸理論；這個時代的山水畫就在隱逸文化下發生。

文人畫的出現正是在隱逸文化中的直接產物。文人士大夫羨慕隱逸、嚮往歸隱，他們擺脫掉政統與外在規範束縛，回到「自然」與「人（自我）」，從而得到自由與獨立人格，此轉變成為魏晉南北朝以來文人的一種自覺意識。宗炳的《畫山水序》被視為中國山水畫論之祖，他首先肯定山水畫是體現聖人之道，他說：「聖人含道應物，賢者澄懷味像。至於山水，質有而趨靈。……」[3]山水的靈氣與人的精神融合，能領會聖人之道；宗炳注重畫家個人修養，創作以表現自我，自暢其神，開啟後世「寫胸中逸氣」的先端。

南朝南齊謝赫（479-502年）在《古畫品錄》中所提出的「六法論」，其完整的理論為文人畫的產生提供極大的貢獻，尤其是「氣韻」一法，構建出文人畫的理論基礎，成為文人畫家繪畫的至上圭臬。「六法」指「（一）氣韻生動，（二）骨法運筆，（三）應物象形，（四）隨類賦彩，（五）經營位置，（六）傳移模寫。」[4]其中，「氣韻生動」列置於六法之首，被視為創作與審美的最高法則，要求畫家以自然之氣韻為本，其概念就是「神韻」、「神氣」、「生氣」、「壯氣」、「神運氣力」……南朝梁鍾嶸（468-518年），在《詩品序》中說：「氣之動物，物之感人，故搖蕩性情，行諸舞詠。照燭三才，暉麗萬有，靈祇待之以致饗，幽微藉之以昭告，動天地，感鬼神，莫近於詩。」氣是萬物變化的一大動力，作為主體的人心，內在性情的搖蕩是對客體外物的感應作用，故詩的發生既根源於人的「性情」，往前推也源自於天地間自然的「氣」，而詩亦表現出氣韻，於是構成天人感應之完整循環，此「氣」之於畫理，也是相通的。

魏晉南北朝是隱逸文化的第一高潮，形成一個宣揚主體性，以及凸顯隱逸精神的時代新風尚；此時期所構建的山水畫理想體制與審美意境理論，為迎接唐代文人畫開闢了一條便捷的道路。

[2] 于民，《中國美學思想史》(上海：復旦大學出版社，2010年)，頁255。
[3] 南朝宋，宗炳，《畫山水序》；引自俞劍華，《中國繪畫史》(上)(台北：台灣商務印書館，1999年6月)，頁53-54。
[4] 南朝，謝赫，《古畫品錄》；引同俞劍華，《中國繪畫史》(上)，頁59-60。

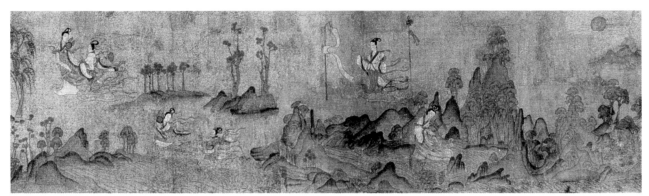

▲圖1《洛神賦圖》，局部，顧愷之，東晉。卷，宋摹，絹本，水墨設色，27.1×572.8公分，華盛頓佛瑞爾美術館藏。

　　魏晉南北朝以來，文人基於在精神上的需求，由漢代的入世生活，轉向出世的田園生活，此時也是中國山水畫的萌芽期，有以自然山川為繪畫題材的山水畫記載，雖現已看不到真跡，但從顧愷之的《洛神賦圖》（圖1局部）、《女史箴圖》中，可看到在人物畫的背景上，有山水畫作為環境的襯托，形式較為古拙，比例不大協調，具有濃厚的裝飾性。但當時已有相當嚴密完整的山水畫理論的著述，遠遠超越對山水畫的實踐，例如顧愷之的《畫雲臺山記》，記述畫雲臺山的內容，並論畫面佈置的方法；宗炳的《畫山水序》，全面闡述山水畫的審美表現；王微在山水畫論《敘畫》中強調山水畫的功能在於寄託和抒發畫者的內在情懷。

二、唐代奠定文人畫的基礎

　　唐代再度進入統一盛世，藝術得以蓬勃的發展，達到繁榮的階段，加上佛教盛行，使得中國藝術吸收了西域色彩；老子的自然之道，則在水墨山水上彰顯出來，創作具筆簡形具的樸素特質，以虛無飄渺和破墨的繪畫表現方式，呈現「大象」的境界。唐代文人士大夫所受到的思想薰陶和修養，是儒、佛、道三家的整合，然其核心仍是禪宗之「清淨自性」，禪悟在繪畫上所化現的是對「韻」的追求，當時的文人士大夫幾乎都學禪談禪，成為一種風尚，也影響了文人畫的表現。自唐代開始文人以禪入詩入畫，詩畫結合也從唐代始為風行，文人居士與詩僧、畫僧常聚在禪院等處交流，習禪談詩論畫三者已密切成為一體。

　　此時山水畫的風格多采多姿，有李思訓父子以青綠著色的「青綠山水」，也有王維以水墨淡淡渲染的水墨山水，前者設色謹慎、勾勒細緻的要求，與迅速興起的文人重自然、意氣的思想相違背，水墨山水畫因而替代了金碧青綠山水，王維說：「夫畫道之中，水墨為上，肇自然之性，成造化之功。」[5]水墨畫成為當時繪畫風尚，文人使用水墨渲染的表現方法，藉以參禪問道；相對的，禪、詩入畫，促進了水墨畫的誕生與意境的提升，以詩詠畫，能以詩意昇華畫意，進而以詩境提高了畫境。

5　唐，王維，《山水訣》，轉引自張彥遠《歷代名畫記》，俞劍華注釋本(上海：上海美術出版社，1963年)，頁193。

王維是畫家，也是詩人，他的山水詩中反映出禪理和虛靜的生活，繪畫中也流露一股禪學思想，王維與禪宗的聯繫，在文學史與繪畫史上都具有傑出的代表性。其畫作《輞川圖》（圖2）被形容為「山谷鬱鬱盤盤，雲水飛動」，還有「意出塵外」的構思，故其繪畫風格被後世稱為「輞川樣」。元代湯垕於《畫鑒》説：

▲圖2《輞川圖》，王維，唐。西元8世紀。

> 王右丞維工人物山水，筆意清潤。畫羅漢佛像至佳。平生喜作雪景、劍閣、棧道、驃網、曉行、捕魚、雪灘、村墟等圖。其畫《輞川圖》世之最著者也。蓋胸次瀟灑，意之所至，落筆便與庸史不同。[6]

清代布顏圖於《畫學心法問答》也説：

> 王右丞與友人詩酒盤桓於輞川之別墅，思圖輞川以標行樂。輞川四面環山，其危岩疊巘，密麓稠林，排窗倒戶，非尺山片水所能盡，故右丞始用筆正鋒，開山披水，解廓分輪，加以細點，名為芝蔴皴，以充全體，遂成開基之祖，而山水始有專學矣。從而學之者，謂之南宗。[7]

以上內容説明「輞川樣」的繪畫風格；與《輞川圖》相對照的是《輞川集》，依據羅宗濤先生所説：

> 《輞川集》是王維與裴迪針對王維輞川別業二十處風景「各賦絕句」集結而成的集子，細讀這四十首五言絕句，當可令吾人對輞川別業以及這兩位詩人的心境有較為深刻的認識。[8]

由上可知王維融合藝術中的詩與畫，蘇軾評論他的作品：「詩中有畫，畫中有詩。」王維的水墨山水符合中國文人的審美情趣，也符合老子的美學精神，人以超越世俗的虛靜之心面對山水，山水也以純淨之象進入人心，人與自然相融相忘，在藝術上達至「體物精微，狀貌傳神」的境界。王維敏鋭的以詩入畫，使此觀念由萌芽進入實踐，採用水墨的特性創作，並開闢水墨畫新境界，由此啟蒙了後來蓬勃發展的文人畫，王維從理論與技法上奠定了文人畫風格的基礎，在精神與意境上都可被稱為「文人畫之祖」。

在王維定型文人畫之後，又有後人如畢宏、張志和、董源（南唐）等文人畫家給予充實和發揚。董源的山水畫，在造型結構與筆墨表現上所營造的空間效果與靈動感受，為觀者提供一「可居可遊」的理想境界，符合文人畫的風格趣味，使繪畫的形式由畫匠的山水走向文人山水。巨然的繪畫一方面承襲董源，一方面改變董源的高麗而略為平淡，兩人常被並稱為「江南董源巨然」，在美術史上的貢獻雖不及王維，但對元代文人畫的興盛有著直接的影響，乃至於明代的董其昌「南北宗」論的誕生也有著重要的關聯。

6 元，湯垕，《畫鑒》，出於《欽定四庫全書・子部八》。

7 清，布顏圖，《畫學心法問答》。

8 羅宗濤，〈《輞川集》中王維、裴迪詩作異同之探討〉《唐宋詩探索拾遺》(天津：天津教育出版社，2012年)，頁88。

到了唐代，在情景交融之下，自然山水、邊塞大漠成了文人抒展豪情的素材。盛唐出現賦彩濃麗、畫法工整的青綠山水以及筆墨豪放、簡筆抒情的水墨山水，山水畫從此自成繪畫體系，山水畫更成了文人畫家的最佳題材。唐中後期的國勢轉弱，社會動盪致使一些文人無意仕途，他們真實的體驗山水，將精神寄情於山水，青綠山水已不能滿足心靈與表現的需求，而水墨畫卻適切的描繪自然山水景物，創作出如詩一般的繪畫意境，此時的畫家如：王維、張璪、項容等人，將山水畫轉向水墨山水，王維的山水畫以詩入畫，創造出山水抒情簡淡的意境。

▲圖3《瀟湘圖》，董源，五代南唐。卷，絹本，水墨設色，50×141.4公分，北京故宮博物院藏。

五代的山水畫不斷推陳出新，畫家面對大自然，繼續拓展山水畫的表現範圍，後梁荊浩以生生不息的真實山水來進行描繪，開創北方山水畫派，與他的弟子關仝於畫史上合稱「荊關山水」，由他開始使用立式全景的構圖，畫面主要部分安排有氣勢雄偉的主峰，四周環繞富於變化的山巒，此種格式為李成、關仝、范寬等人的全景式山水畫奠立基礎，他還創造筆墨並重的論點，他所寫的《筆法記》、《山水訣》也成為古代山水畫理論之經典。南唐董源、巨然（五代、北宋間）則開創南方山水畫派，他們以江南的煙雨雲山作為山水畫題材，繪畫手法具有水墨淋漓、靈秀明麗的特色，董源的構圖採平遠法（如圖3：《瀟湘圖》），安排起伏舒緩的連綿山巒，近水遠山，表現出清淡天真、幽深蒼茫的情趣。

三、北宋為文人畫掘起的時期

到了宋代，在崇文抑武的國策下，文人士大夫的思想非常活躍，他們涉入繪畫，將繪畫看作是文化修養與風雅生活的重要部分，當時的文人士大夫如司馬光、歐陽修、文同、蘇軾、米芾、黃庭堅等人，在文人畫的理論批評與創作實踐上開始初步的探索。北宋在繪畫理論上亦有蓬勃的發展，關於繪畫鑑賞、史傳與技法各方面的著作紛紛出現，例如沈括的《圖畫歌》、郭熙的《林泉高致》、郭若虛的《圖畫見聞志》、鄭椿的《畫繼》、韓拙的《山水純全集》等著作。

北宋中期，一些文人士大夫開始重視形與神的聯繫，如沈括於《夢溪筆談》說：「書畫之妙，當以神會，難可以形器求也。」蘇軾於《東坡詩集》說：「論畫以形似，見與兒童鄰；作詩必此詩，定非知詩人！」黃休復於《益州名畫錄》中說：「六法之內，惟形似氣韻二者為先，有氣韻而無形似，則質勝於文；有形似而無氣韻，則華而不實。」韓拙於《山水純全集》說：「凡用筆先求氣韻，次采體要，然後精思。若形勢未備，便用巧密精思，必失其氣韻也。」[9]由以上可知北宋

9 以上分別引自於宋沈括《夢溪筆談》、宋蘇軾《東坡詩集》、宋黃休復《益州名畫錄》、宋韓拙《山水純全集》；引自傅抱石，《中國繪畫理論》(台北：里仁書局，1985年)，頁38-40。

文人認為形似與氣韻關係密切；南宋鄭椿的《畫繼》更指出：

> 畫之為用大矣！盈天地之間者萬物，悉皆含豪運思，曲盡其態，而所以能曲盡者，止一法耳。一者何也？曰傳神而已矣。世徒知人之有神，而不知物之有神，此若虛深鄙眾工，謂雖曰畫而非畫者，蓋止能傳其形不能傳其神也。故畫法以氣韻生動為第一，而若虛獨歸於軒冕巖穴，有以哉！[10]

故繪畫要表現天地萬物，達到「曲盡其態」，只能傳其形是不夠的，尚須傳其神，也就是以氣韻生動為首要畫法。

北宋有著名的理學家周敦頤、張載、程顥和程頤，周敦頤的《太極圖·易說》明顯具有儒、道相結合的特色。在理學家眼中繪畫反映出畫家的品性道德，在「理趣」的審美意識上，宋理學家認為要評定畫家和畫作的優劣，多取決於畫家在作品中所顯示的社會倫理觀念的深淺程度，也就是「畫品即人品」，畫品的優劣在於畫家人格的修養。蘇軾《書晁補之所藏與可畫竹》曾對文同的道德與詩文書畫作過評論：

> 與可之文，其德之糟粕也。與可之詩，其文之毫末也。詩不能盡，溢而為書。變而為畫，皆詩之餘。其詩與文，好者益寡。有好其德如好其畫者乎？悲夫！……然與可獨能得君（竹）之深，而知君之所以賢……與可之於君，可謂得其情而盡其性矣。[11]

以上蘇軾認為道德是藝術的核心，觀者易被藝術形貌迷惑，因而掩蓋了道德的光芒，如果藝術家已將所追求的人格理想融入藝術形貌中，如文同畫竹，與其說文同畫出竹的情性，不如說文同的精神人品已表現在竹畫中。文人畫尤其重視抒情寄興、狀物言志，在宋代文人畫的審美上，從「理」拓展到「趣」，藉著畫與詩的融合，建立了以理念為依歸，以詩意為情懷的藝術審美體系。

北宋中、晚期，是文人畫掘起的時期。蘇軾是最先提出文人畫觀念的人，他在《又跋漢傑畫山》第一次以明確的概念提出「士人畫」[12]，也即「文人畫」。他主張「詩畫本一律」，大力提倡詩與畫結合，使之成為文人畫的其中一項特徵，此乃直接上承王維所形成的審美意境。這些文人士大夫使文人畫化為一股具有相當影響力的藝術思潮，並從院體畫和畫工畫中分化脫離出來。隨著文人畫思潮的發展，以詩意入畫的主張，亦影響到郭熙等畫院畫家的創作，同時成為王室貴族所崇尚的審美意趣。因此，北宋的文人畫，在蘇軾心目中包括文人墨戲畫與文人正規畫，主要是將上自王維，下至李公麟、王詵、宋子房等文人所畫的正規畫都歸類為文人畫，畫作的外在與畫工所畫並無明顯區別，不同在於這些作品含有內在的「意氣」或「思致」，即無形中顯示文人士大夫所特有的氣質、涵養與情趣。

北宋是文人山水畫全面開展的時期，完全脫開隋唐以來空勾無皴的簡單畫法，出現講究筆墨效果的技法，包括皴、擦、點、染，對於水墨山水有所突破，進入山水畫的繁榮階段。元湯垕《畫鑒》說：「宋畫家山水超絕唐世者，李成、董源、范寬三人而已，嘗評之董源得山之神氣，李成得山之體貌，范寬得山之骨法，故三家照耀古今，為百代師法。」[13]李成以寒林平遠著稱，他的《喬

[10] 宋，鄭椿，《畫繼》；引同傅抱石，《中國繪畫理論》，頁40。

[11] 宋，蘇軾，《書晁補之所藏與可畫竹》；王水照選注，《蘇軾選集》(上海：上海古籍出版社，1984年)，頁186。

[12] 宋，蘇軾，《跋漢傑畫山》；鄧立勛《蘇東坡全集》(中)(黃山書社，1997年)，頁495。

[13] 元，湯垕，《畫鑒》，出於《欽定四庫全書·子部八》。

松平遠圖》（圖4），具有「林木清曠，氣韻蕭深」的平遠畫境，《圖畫見聞錄》評李成山水「氣象蕭疏，煙林清曠，毫鋒穎脫，墨法精微。」其山水不但表現山川氣象形勢的變化，還特別強調季節氣候的特點，創造了「寒林」的形象，李成善於運用水墨的溫透特性，以及以平遠法構圖，表現在齊魯一帶所見到的煙林清曠的景色，令人觀看猶如有千里之遠，形成曠遠蕭疏的意境。在宋代的山水畫家大都宗李成的畫法，例如許道甯、郭熙等人，許道甯以漁父、漁艇等為主題，開創深山野逸的意境，影響後世的山水畫題材，推動了文人山水畫客體主體化的演變。

▲圖4《喬松平遠圖》，李成，北宋。絹本，水墨設色，205.5×126.1公分，日本澄懷堂文庫藏。

郭熙的名作《早春圖》描繪自然界由冬轉春的細膩變化，頗似老子的「守柔約強」的柔弱之美；所描繪寒冬剛過的早春景色，山野上冰雪融化，泉水涓涓流下，雄偉山巒位於畫幅正中，如卷雲狀的山頭上生長樹木（以「雲頭皴」畫山巒，以「蟹爪枝」畫樹木，筆法回護），迷濛的晨霧繚繞，近處正中三棵巨松挺立，圖中表現高遠、深遠和平遠，構圖採S形，象徵早春的生命律動。《林泉高致集》是郭熙之子郭思記錄他山水畫創作實踐的總論，在此書中，郭熙提出「三遠四可」的畫論，三遠指高遠、深遠和平遠，四可指可行、可望、可遊和可居，他説：「凡畫至此，皆入妙品，但可行可望，不如可居可遊之為得。」如老子追求純真自由、超越物我的境地。郭熙的「三遠」説：「山有三遠，自山下而仰山顛，謂之高遠；自山前而窺山後，謂之深遠；自近山而望遠山，謂之平遠。」[14] 此三遠説是中國山水畫極為適當、常用的技法，以上精闢的論述是對傳統山水畫構圖與透視法的總結，也闡釋畫家從不同視點觀察山水對象，所呈現的空間感與透視現象。

郭熙在《林泉高致》〈山水訓〉中説：「今執筆者，所養之不擴充，所覽之不淳熟，所經之不眾多，所取之不精粹，而得紙拂壁，水墨遽下，不知何以綴景於煙霞之表，發興於溪山之顛哉？」[15] 藝術家缺乏審美的涵養，缺乏閱覽經略的深度廣度，也就缺乏萃取精華的藝術功夫；這可從景象和情趣的關係看出，提煉的意象要能恰好貼合心中的情趣，為求「取之精粹」，就須賴「飽遊飫看」的親自遊歷體會，直到「養之擴充」、「覽之淳熟」、「經之眾多」，創作下筆才能「取之精粹」。郭熙也曾提到「景外意」、「意外妙」，於《林泉高致》〈山水訓〉中的這段話如下：

春山煙雲連綿人欣欣，夏山嘉木繁陰人坦坦，秋山明淨搖落人肅肅，冬山昏霾翳塞人寂寂。看此畫令人生此意，如真在此山中，此畫之景外意也。見青煙白道而思行，見平川落照而思望，見幽人山客而思居，見岩壁泉石而思遊。看此畫令人起此心，如將真即其處，此畫之意外妙也。[16]

[14] 宋，郭熙，《林泉高致集》；出於傅抱石，《中國繪畫理論》(台北：里仁書局，1985年)，頁190-191。

[15] 宋，郭熙，《林泉高致集》〈山水訓〉；收於王進祥，《中國美學史資料選編》下卷(台北：漢京文化事業有限公司，1983年4月)，頁15。

[16] 同宋，郭熙，《林泉高致集》〈山水訓〉；收於王進祥，《中國美學史資料選編》下卷，頁14。

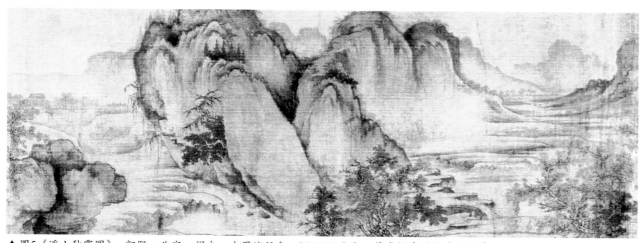

▲圖5《溪山秋霽圖》，郭熙，北宋。絹本，水墨淡設色，26×206公分，華盛頓弗利爾美術館藏。

如郭熙的《溪山秋霽圖》（圖5）描繪秋天的山景，在親自「飽遊飫看」之後，自然山水景物印在藝術家的心裡，與藝術家的人格情意思想相融合，因而轉化為審美意象，昇華為審美層面，也就是寫景畫景已由真實真切而進入神的意境。如果暗中摸索，縱使模擬得很像，但因沒有親自體驗，而無法產生深刻感受，也就難以令人產生「景外意」、「意外妙」，永遠不能進入傳神之境。

▲圖6《雪景寒林圖》，范寬，北宋。絹本，水墨，193.5×160.3公分，天津市博物館。

北宋與李成同時代的范寬，他是陝西華原人，常往來京洛間，他的山水畫初學荊浩、李成，後來漸覺師於人總是「尚出其下」，領悟出「師古人不如師造化，師造化不如師心源。」范寬的山水畫氣勢磅礡，如《谿山行旅圖》、《雪景寒林圖》（圖6），達到自然與生命渾然一體的無形境界，他說：「前人之法，未嘗不近取諸物。吾與其師於人者，未若師諸物也；吾與其師於物者，未若師諸心。」[17] 所謂「師物」可視為來自張璪「外師造化」的啟發，與元好問「眼處」說法相同；然「師心」之說則受到當時盛行的禪宗「心法」影響，如六祖大師所說：「心若未明，學法無益。」以及「我於忍和尚處，一聞言下便開悟，『頓見』真如本性。」；故范寬「師心」與張璪「中得心源」、元好問「心生」說法不同；若從此觀點來看，范寬畫秦川景物，「師物」必須「親到長安」；「師心」則似乎無需「親到長安」。然而在實際情況下，范寬繪作山水畫都經歷過艱苦的寫生，是親臨實地，真實的描繪關陝地區的自然景色，因此元好問仍然將他與杜甫類比，引為「眼處心生」的代表性畫家。

范寬為了體驗秦嶺、終南山、太華山、太行王屋的山林，經常獨自深入崇山峻嶺，坐臥終日，縱目四顧，對自然山水進行細心體察，故能盡得山川的真實風貌，所作的山水畫也就能實際描繪他所熟悉的自然環境，表現關陝景觀的特色，如「山從人面起，雲傍馬頭生」（〈送友人入蜀〉，李白詩）的景況。范寬常實地寫生，於遍觀奇勝之後，落筆雄偉，真得山骨，達畫自神的境

[17] 宋，《宣和畫譜》卷11，景印文淵閣《四庫全書》子部第119冊(台北：台灣商務印書館，1983年)，頁132。

界；宋《宣和畫譜》中曾記述范寬刻苦寫生的情形：「居然終南山華巖隈林麓之間，而覽其雲煙滲澹風月陰霧難狀之景……（畫）則千巖萬壑，恍如如行山陰道中，雖盛暑中，凜凜然使人急欲挾纊也。」[18]宋代劉道醇在《聖朝名畫評》中說他的山水畫：「真石老樹，挺生筆下，求其氣韻，出於物表，而又不資華飾。」由此可見范寬繪畫的美學觀點，不僅追求山水景物外在的摹寫和形似，並且在這真實的觀察和描繪的基礎上，盡力表現內在的風神。

▲圖7《雲山圖》，米芾，北宋。

與蘇軾同時期的米家父子：米芾與米友仁，則突破前人的格局，創立「米氏雲山」的畫風，如米芾的《雲山圖》（圖7），提高水墨渲染的技法，此種以點代線，以染代皴的方法，表示文人畫轉向「以簡代密」的風格，米友仁常自題「墨戲」，即表現「平淡天真」、「不裝巧趣」的筆墨情趣，呈現文人畫追求清新神奇意趣的創作思想，對明、清文人畫產生深遠影響。米芾、米友仁父子以水墨渲染與橫點的「米家皴」或「米點皴」來描繪物象，表現虛無飄渺的意境以及崇尚自然天真的心境，呈現文人之審美觀念，亦符合老子的審美精神。米氏山水，不像傳統水墨山水以勾皴來表現樹木山石輪廓和凹凸肌理結構，而是以飽筆水墨橫落生紙紙面，形成層次、模糊感，來顯現煙雲迷漫，雨霧朦朧的江南山水，樹木山林都不取工細的形象，只要意似就好，看似草草而成，卻不失天真，在當時頗具創新意義，豐富中國山水的形式和表現力，更加符合文人畫的意趣。

南宋繪畫因董、巨與二米的影響衰弱，而讓位給畫院的李唐、馬遠、夏圭等人，他們的繪畫重刻畫、躁動，畫風持續一個半世紀（南宋1127—1279年）；直到元初的趙孟頫等力倡古意，使北宋的文人畫得以整飭，以及追引晉、唐的遺風，續接宗炳、王維，方才復返文人畫的道路。

四、元代為文人畫成熟興盛的時期

元代以蒙古族的異族身分入主中原，中原地區大部分的文人多隱於民間農、工、商、醫卜等各行各業，加上元朝廷施行民族歧視政策，即使復辦科舉之後，仍未使眾多文人回到「學而優則仕」的傳統道路上，他們寧願隱逸山林，專心致力於文藝創作，山水繪畫就成為他們宣洩情感與自我表現的最好方式。元政府並沒有在思想上作出過多約束，儒、道、佛三教妥協調和，使得元社會在意識形態上出現較為寬容和活潑的氣氛，文人思想與審美觀也呈現多元化。

文人畫家自身所處的生活環境、事物情趣、人生理想成為繪畫表現的重心，而文人繪作山水、墨竹等題材昭示著一種注重隱逸文化的狀況，隱逸不僅是士人避世的消極方式，也是士人自主的人生價值的追求，且是對民族文化的一種延續，故隱逸的境界包含個人心性、自然宇宙與傳統文化的融合。隱逸使得元代文人沉浸於禪與道之中，藉以陶冶內在精神，安撫苦悶不安的心靈，並從事繪畫，運用筆墨來抒發內心鬱悶孤憤的情緒。從元代文人畫，可觀看到筆墨呈現平和舒展的狀態，可感受到畫中透露禪與道之虛靜空遠的意境，流露的氣韻則來自文人孤芳高節的人格氣質。

[18] 同宋，《宣和畫譜》。

　　元代的文人畫承續董、巨山水畫風，抒發自身真性情，文人畫家在藝術的表現偏向「逸」，「逸」指文人畫家內在心靈的超然灑脫，因而更加強調氣韻生動的筆墨情趣，崇尚簡逸清韻。在「逸氣」上，元四家的倪瓚是最突顯的例子，他以「逸筆」的方法傳達個人胸中逸氣，筆墨恣意縱橫，天機偶發、生意盎然，呈現天趣與率真的審美品味；可見「逸」是元代的文人畫的出發點，將畫家內蘊精神的「逸」與筆墨表現的「逸」，予以完美的結合。

　　元代筆墨的素養和風格的形成，離不開對「造化」、「心源」與「古人」的學習，唐張璪說：「外師造化，中得心源。」這是畫家獲得風格與創作的恆定原則，而元代的師古人即復古，既對古人的筆墨、構圖與主題的師承，還包括對文人畫趣味的推崇，由此構成了元代文人畫的審美理想的體系。元代文人畫的復古，應是文人畫經過宗炳與王微的啟蒙，王維的始創、蘇軾的提升與定型，到元代必然的一個重整階段，是對古人繪畫養分的再吸收，加上對當時文人繪畫表現再認識，而為後人樹立文人畫新的模式。

　　元代趙孟頫提出「古意說」，他在大德五年自題畫卷《清河書畫舫》說：

> 作畫貴有古意，若無古意，雖工無意。今人但知用筆纖細，傅色濃艷，便自謂能手。殊不知，古意既虧，百病橫生，豈可觀也！吾所作畫似乎簡率，然識者知其近古，故以為佳，此可為知者道，不為不知者說也。[19]

以上興唐反南宋的「古意說」，全面承繼了北宋文人的思想，北宋蘇軾評畫曾涉及「古」，如「終未得古人用筆相傳之法」；米芾與米友仁在《畫史》中多次提到「古意」，如「武岳學吳古意」、「余家董源霧景橫披全幅，山骨隱顯，林梢出沒，意趣高古。」北宋文人畫畫家的崇古思想到元代得以發揚光大，這種復古整合的新風氣在錢選、高克恭等文人的協助之下，終於在元初形成一種頗有「古意」且獨具風采的文人畫畫風，並直接影響到元四大家，在具體化與實踐化下，使得「蕭散簡遠」成為文人畫的審美品味，走上新的繪畫里程。

　　以下分析元代文人畫的分期，此分期不僅具有畫史上的意義，也有政治史上的意義[20]，即於元代政治社會背景下產生的繪畫分期。第一期是在忽必烈奠定治國基石後，之後雖有武宗排斥漢人，以及國勢中落，然在仁宗即位後，能復用漢人，使老臣歸朝，國勢因而再興；第二期是在元朝廷發生劇烈政爭之時，歷經的君主有英宗（1321-1323年）、泰定帝（1324-1328年）、明宗（1329年）、文宗（1330-1332年），到順帝（1333-1368年）中期。第三期則已到最後的君主順帝的中後期，此時漢人於宮廷內的處境日逼窘狀。

（一）第一期元初（1279～約1320年）

　　元代在藝術上既發揚自身蒙古民族的傳統，也吸收了其他民族的特點，在內容、形式和風格上都有所進步，於壁畫、圖案、雕塑各方面都反映了此時期繪畫和造形藝術的創新表現。繪畫方面，文人畫成為主流，元初趙孟頫、高克恭等文人畫家提倡復古，回復到唐朝和北宋的畫風，且將書法入畫，創造出重氣韻、輕格律、注重個人主觀抒情的元畫風格。

[19] 元，趙孟頫，自題畫卷《清河書畫舫》；轉引自《朵雲》編特輯成《趙孟頫研究論文集》(上海：上海書畫出版社，1995年)，頁651。

[20] 以下分期年代引自高木森，《元氣淋漓：元畫思想探微》(台北：東大圖書股份有限公司，1998年10月)，頁9。

▲圖8《洞庭東山圖》，趙孟頫，元。軸，絹本，設色，61.9×27.6公分，上海博物館藏。

元初的繪畫風格可分為南北兩大部分，雖都是源於北宋畫，但北方的文人畫，已歷經了金朝約一百多年時間的發展，加上官場的作風較為保守，故繪畫的表現也相當的「古典化」，這些北方文人畫家如宮廷中的趙孟頫、高克恭等人，呈現不同於南方文人畫的畫風，也與元代強調裝飾的宮廷繪畫迥然不同。

北方文人畫家趙孟頫從遺民的文人中脫穎而出，一方面是他的天賦表現，一方面是君主忽必烈與仁宗的重用，仁宗常遣使四方遍尋賢能之士，對趙孟頫更是禮遇，當時於宮中活躍的名儒書畫家，除趙孟頫之外，還有元明善、李衎、高克恭與商琦等人。趙孟頫繼承了宋人先賢的繪畫理論和技法，圖如《洞庭東山圖》（圖8），發揚文同、王庭筠、李公麟與蘇軾等人的文藝理想，但他於元廷任官也引發一些民族主義者的批評；若能撇開偏狹的民族主義思想，考慮到趙孟頫的處境，自然會了解其心境，進一步體會其文人畫中的哲學內涵。

而南方畫家面臨國破家亡的事實，受到極大的衝擊，無奈的看著重視文化藝術的南宋滅亡，不得不屈服在元蒙的統治下，他們失望的從社會中隱退，以保氣節，因此南方產生一批遺民畫家如錢選、鄭思肖、龔開等人，在繪畫表現上除了繼續沿用南宋「清愁」畫風的筆墨意境，更添加國仇家恨的題旨與落寞孤寂的內容。當趙孟頫（字子昂）等賢才之士稱臣元朝，錢選（字舜舉）卻「勵志恥作黃金奴」，寧「老作畫師頭雪白」[21] 張羽在《靜居集》中說：

> 吳興當元初時，有八俊之號，蓋以子昂為稱首，而舜舉與焉。至元間，子昂被薦入朝，諸公皆相附取官達，獨舜舉齟齬不合，流連詩畫，以終其身。[22]

錢選選擇隱居吳興，遊於詩畫，他具有忠君、好義的傳統儒家美德，其出世人格更接近陶淵明，其山水畫《浮玉山居圖》（圖9）畫的是他隱居的地方：霅川浮玉山，畫上錢選 自題說：

> 瞻彼南山岑，白雲何翩翩；下有幽棲人，嘯歌樂徂年。聚石映倩竹，嘉木澹芳研；日月無終極，陵谷從變遷。神襟軼寥廓，興寄揮五弦；塵飄一以絕，招隱奚足言。[23]

這首題畫詩的旨意即歌詠他所嚮往的陶淵明境界，也表明他隱居山林的心志。

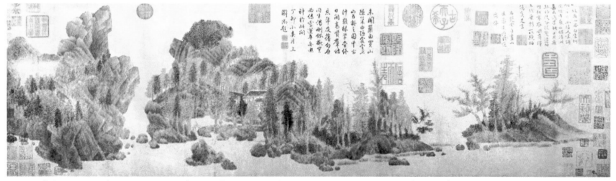

▲圖9《浮玉山居圖》，錢選，元。卷，紙本，水墨設色，29.6×98.7公分，上海博物館藏。

[21] 同高木森，《元氣淋漓：元畫思想探微》，頁15。

[22] 陳高華，《元代畫家史料》(上海：人民美術出版社，1980)，頁309-310。

[23] 見《式古堂書畫彙考》畫卷之一七，頁159；並參見朱蔚恆，〈錢選浮玉山居圖〉一文，《文物》第九期(1978年)，頁68。

（二）第二期元中期（約1320～約1350年）

　　元代中期的文人畫風格主要受趙孟頫影響，而所啟發的年輕文人畫家的思想倒是有所分歧，有追求仕進的官宦畫家，例如朱德潤、李士行、柯九思、唐棣等人；也有不想出仕或曾出仕但不久即隱退的文人畫家，最為有名的是元四大家：黃公望（圖10：《天池石壁圖》）、吳鎮（圖11：《洞庭漁隱圖》）、倪瓚（圖12：《漁莊秋霽圖》）和王蒙（圖13：《青卞隱居圖》）。

　　追求仕進的文人理解儒家所講的「忠」並非一成不變的教化，而是可以有彈性的供人自行解讀，一解讀是元初的遺民若是曾於南宋政府當過小官，本著儒教忠義的精神，大都不願出仕元廷，至於未曾受惠於前朝的文人，出仕元廷就無「忠」的疑慮；另一解讀是「忠」為忠於天命，而元蒙入主中原乃得天命使然，漢人出仕元廷自然是「忠」的表現。因此儘管有反元之士，大部分的文人仍抱持「有官作官，無官作吏，無吏歸隱」[24]的態度，這也是元代中期官宦畫家變多的因素。

　　而元四大家等不出仕的文人雖不滿元廷，但對天命的態度也只好逆來順受，唯有以翰墨為精神的寄託，以消解心裡的苦悶。中期也是元代畫壇的黃金時期，元四大家在繪畫藝術上各有非常重要的成就，他們將文人畫進展到一個高峰；他們在繪畫上寄託清高人格的理念，以隱逸山水以及松、石、梅、蘭、竹、菊等為意象，並在畫面上方留出空白處以便題上詩句，使詩、書、畫三者合而為一，此種藝術表現方式影響明清繪畫至今。

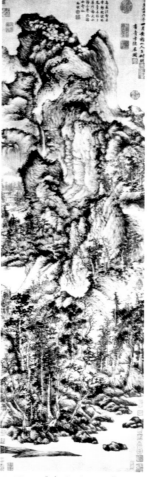

▲圖10《天池石壁圖》，黃公望，元。1341年，軸，絹本，水墨設色，139.4×57.3公分，北京故宮博物院藏。

▲圖11《洞庭漁隱圖》，吳鎮，元。1341年，軸，紙本，水墨，146.4×58.6公分，北京故宮博物院藏。

▲圖12《漁莊秋霽圖》，倪瓚，元。1355年，軸，紙本，墨筆，96×47公分，上海博物館藏。

▲圖13《青卞隱居圖》，王蒙，元。1366年，軸，紙本，水墨，140.6×42.2公分，上海博物館藏。

[24] 同高木森，《元氣淋漓：元畫思想探微》，頁11。

　　元代中期文人畫家的足跡分布在社會的各階層，使得繪畫的風格日趨多樣化。更值得讚頌的是他們懷有道家超脫世俗的思想，從中培養個人的風格，於文人畫裡表現畫家獨特的個性。

（三）第三期元末（約1350～1368年）

　　到了元代末年，由於朝廷的政治鬥爭與各地的變亂頻頻發生，以致戰事連年，除倪瓚與王蒙等根基深厚的老畫家之外，其他後起年輕畫家，都因生活困頓、教育缺乏、前途茫然，所以繪畫藝術的創作力一再退步，到了明初又成為政治上的犧牲品，於是文人畫在奄奄一息的狀態中。

　　在繼承宋代寫實畫風、筆墨技巧和文人畫思想的基礎上，元代文人畫開始走往成熟，除了繪畫理論的產生之外，工具材料的變革更為拓寬文人筆墨的發展，因元代用各種材料製造的繪畫專用紙增加，紙的特性是比絹容易受墨，尤其是未加工的生紙，與水墨有著極佳的溶合姓，足以表現濃淡、輕重、乾溼的韻味變化，為元代抒情寫意的文人山水畫風提供了更好的條件。山水畫成為元代文人畫家寄託情感的重要題材，他們在繪畫時著重心境的表達以及筆墨的表現，將詩、書、畫緊密的結合，由趙孟頫開啟元代山水畫抒情寫意的序幕，他繼董、巨、李、郭的傳統技法，且結合唐人簡、古的筆意，此種崇古復古的思想形成他個人的畫風。

　　趙孟頫的主張接著由黃公望、吳鎮、倪瓚和王蒙為代表的元四家所承繼，並師法造化，促使文人山水畫風格展開新局面。元四家完成了文人山水畫的轉型，他們皆生活在江浙一帶，各自有不同的遭遇，於是在此過著隱居不仕的生活，於江澤湖柳間雲遊往來，體察自然山水無窮的變化，感悟山水美感而化作繪畫，並重視筆墨的趣味與內涵，意識到筆墨不僅是可造成結構美、形式美，並能傳達文人的主觀精神、獨特氣韻與人生境界。

五、明清的文人畫成為繪畫主流

　　至明代，經過一番沉潛生息之後，文人畫已位居畫壇的主導地位，並直接影響到清代繪畫的基本格調和審美取向，形成獨具民族特色的繪畫體系。

　　明代在江浙一帶的繪畫活動十分頻繁，明代中葉以蘇州的文人畫「吳派」最為聞名，例如：沈周、文徵明；後期的董其昌講求筆墨韻致，宛如以書法作畫，已脫山水形似，風格平淡古樸，從容自然，影響力直到清代。董其昌所提出的「南北宗論」更將文人畫推向一個繪畫史高潮，董其昌分析文人畫，其正統是從王維始，經由董源傳至元四大家的相承畫風，除在創作方式上予以肯定，並在理論基礎上為文人畫正身。

　　「南北宗論」出自禪宗的根源，使文人畫在民間更加寬廣及深入的被接受，此時期的文人畫因而成為繪畫的主流。加上經濟因素，畫作商品化後得到市民和商人的贊助收藏，流為一股時尚，文人畫遂成為大眾藝術，漸漸的人人都可畫上幾筆，世俗化的傾向更是明顯，雖可滿足文人安閒恬適的生活心態，但從文人畫的發展來看，此趨勢卻是衰退的跡象。

　　文人畫講究「意氣」，特別是明末董其昌等人大力提倡「筆墨神韻」，使得士大夫在純粹自娛的情形下，繪畫創作幾乎完全成了「雅興」的發作，「恬淡沖和」、「虛和蕭散」也成為文人畫的最高境界，若達此境界則稱得上「雅」，否則曰就是「俗」，此種精神上的形式化，竟成了一種約束，且似阻礙了文人畫的突破和創新。

明代文人山水畫派別雖多，但他們只知師古人，卻不知師古人所師的造化，忘了自身也可創造出獨特的山水面貌，因而親臨自然寫景的畫家少之又少，若有也是吉光片羽，非常珍貴；故此時大多數畫家沉溺於古人的繪畫法則中，可說是山水畫臨摹的全盛時期。他們臨摹自唐代王維以來，荊、關、董、巨、李成、二米、趙孟頫、高克恭至元四家，其中文人畫畫家大都是吳人，故稱為吳派，與臨摹劉松年、李唐、馬遠、夏圭的浙派形成對峙。吳派四大家即沈、文、董、陳（沈周、文徵明、董其昌、陳繼儒），沈周是明代山水畫吳派的宗主，他用筆勁利，有如「鐵畫銀鈎」，圖如：《採菱圖》（圖14）；文徵明用筆娟秀，暈染迷濛，以氣韻與墨彩取勝，圖如：《萬壑爭流圖》（圖15）；董其昌畫山水樹石，形似拙稚，用筆柔和，用墨秀潤，圖如：《高逸圖》（圖16）卻常被批評為魄力、氣勢不足，然其詩文書法與畫論皆獨步當時，著有《畫旨》、《畫眼》等，提出南北宗之說，影響中國文人畫之論，可謂文人畫集大成者。山水畫發展至元，已臻極致，到明代除崇拜與臨摹古人，似無其他法子可行。

到了清代的山水畫，明末清初的隱逸畫家如石濤（道濟）（圖17：《黃山八勝圖之一》）、八大山人（朱耷）、髡殘（石谿）、弘仁（漸江）、龔賢等，能不被時習所限制，而有獨特的創作。八大山人是頗受注目的創新畫家，他棄僧還俗，浪跡市井間；繪畫筆簡意密，構圖精審，反樸歸真，達最高境界，表現出老子「樸」與「拙」的精神，且流露出強烈的個人情感，呈現生動的氣韻，圖如：《山水》（圖18）；吳昌

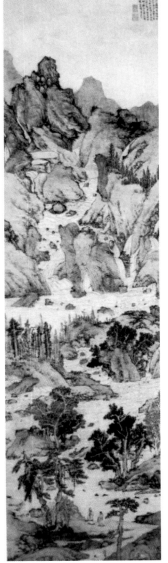

▲圖14《採菱圖》，沈周，明。1466年，軸，紙本，水墨淡設色，36.3×22.8公分，京都國立博物館藏。

▲圖16《高逸圖》，董其昌，明。紙本，水墨，89.5×51.6公分，北京故宮博物院藏。

▲圖15《萬壑爭流圖》，文徵明，明。1550年，軸，紙本，水墨設色，132.7×35.3公分，南京博物院藏。

▲圖17《黃山八勝圖之一》，石濤，清。紙本，水墨設色，日本泉屋博古館藏。

▲圖18《山水》，八大山人，清。冊頁，絹本，水墨設色，23×28公分，夏威夷美術學院。

碩推崇：「用筆蒼潤，筆如金杵，神化奇變，不可彷彿。」八
大山人學習古人畫家內在品質，其次才是技法，主要抓住「一
簡二拙」精義。畫家們在動蕩不安和災難頻仍的環境下，接受
道家的無為、淡泊和佛教的空寂、虛無，於是選擇隱居山林、
寄情書畫，把筆墨帶到另一頂點；他們更從自然取材，卻非具
象，也非抽象，畫家把視覺外象轉成藝術，和自然仍是保持相
關性，筆法卓越而非正統，作品往往展現意象與個性。

　　而其餘畫家則仍以臨摹為主；清山水畫家以四王吳惲並稱
（王時敏、王鑑、王翬、王原祁、吳歷、惲壽平），王時敏的
山水畫布墨神逸、丘壑渾成、工整清秀，如圖：《仙山樓閣》
（圖19）；然終身作畫不出黃公望、董其昌二家的範圍，只
有臨摹，不知創作，清山水畫遂走入衰弱不振。清張庚《畫徵
錄》說：

> 唐宋人畫山水，多用濕筆，故稱水暈墨章，迨元季四家，
> 始用乾筆，至明而董其昌合倪黃兩家之法，純用枯筆乾
> 墨，雖然此不過晚年偶然為之而已，今人便之，遂以為藝
> 林絕品而爭趨之，骨幹雖若老逸，而於氣韻生動之法，則
> 遠失之矣。[25]

▲圖19《仙山樓閣》，王時敏，清。1665
年，軸，紙本，水墨，133.2×63.3公
分，北京故宮博物院藏。

由於清山水畫極力推崇元四大家，對於黃公望尤為倣效，以枯
筆乾墨、淡皴輕染為習尚，甚至貶斥濕筆為俗，使山水畫逐漸
變得槁木死灰，由以上言論可見清時期已深知山水畫弊病，但
積習已久，難以挽救。山水一開始成為文人畫的主要題材是為抒發情感，使得山水畫因筆墨的運
用，而呈現氣韻生動的表現，至明清竟過於推崇、臨摹、倣效古人，致使山水畫陷入困境為始料未及。

　　揚州八怪突破四王的羈絆，開創了繪畫新局面，他們均以發揮梅竹等題材而聞名；文人畫畫家擅以山水為主要題材，如鄭燮山水圖（圖20），也喜畫梅蘭竹菊四君子這類具有象徵意義的題材，用以表現他們的處事態度，意寓個人的志節情操，揚州八怪即是如此，並透過畫與詩、詞、題跋相互結合的形
式，整體呈現胸中情感。例如：汪士慎畫梅，予人孤芳冷潔的感受；又如鄭燮的一些蘭、竹畫作，
畫竹也夾以荊棘，表現出民胞物與的思想，萬物不分貴賤，都是一視同仁、平等對待；因而畫家的
主體意識更加被強化，文人的藝術觀點與審美理想在創作中得到更突出的呈現。

▲圖20《山水圖》，鄭燮，清。

[25] 清，張庚，《畫徵錄》；引自於俞劍華，《中國繪畫史》（下）（台北：台灣商務印書館，1999年6月），頁180-181。

▲圖22《超覽樓禊集圖》，齊白石，現代。1939年，紙本，水墨設色，132.4×36.4公分，北京故宮博物院藏。

晚清開始，西方文化進入中國，文人畫又經趙之謙、吳昌碩（圖21 ：《蒼松山水》）等人轉變，清代畫家影響到現代的齊白石（圖22：《超覽樓禊集圖》）、潘天壽（圖23《焦墨山水》）等；使得中國藝術有新的發展，逐漸跳脫傳統，然文人畫的美學精神仍深植中國藝術家心中。

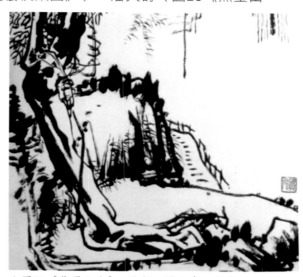

▲圖21《蒼松山水》，吳昌碩，清。1893年，軸，紙本，水墨，私人收藏。

▲圖23《焦墨山水》，局部，潘天壽，現代。1953年，軸，紙本，水墨，183.3×66公分，潘天壽紀念館藏。

結　語

　　文人畫歷經相當長的演進過程，魏晉南北朝的畫學是文人畫的重要根本，形成文人畫的開端。唐代文人受到儒、道、禪三家思想的薰陶，為文人畫奠下基礎，王維融合詩與畫，被稱為「文人畫之祖」。北宋為文人畫掘起時期，蘇軾最先提出「士人畫」的觀念，主張「詩畫本一律」，使詩畫結合成為文人畫的一項特徵。元代，進入文人畫的成熟期、興盛期，文人將生活環境、人生理想、山水自然轉化為繪畫表現的重心，以「逸」為藝術的表現。明清文人繼承元文人的文藝思想；晚清西方文化始入中國，中國繪畫逐漸跳脫傳統，而文人畫的美學精神仍然迴盪於中國藝術中。

<div align="right">（發表於中華花藝文教基金會《花藝家》期刊，2016）</div>

<div align="right">（「參考文獻」合併於本書後面「參考書目」）</div>

元文人畫家受儒家思想影響之探析

　　元文人畫家追求繪畫的意境美，意境是藝術家創作時在抒情或造境的美感表現，意境成為中國美學思想的一種特質，向來與中國文化思想有密切關聯，以孔子為代表的儒家美學，對於道德修養與人生境界的影響，構建出文人畫家的精神和人格基礎，故儒家通向元文人畫意境，而與道家、禪宗之影響綜合產生文人畫的意境美。陳衡恪於《中國文人畫之研究》中說：「文人畫之要素：第一人品，第二學問，第三才情，第四思想，具此四者，乃能完善。」[1]由此可看出文人畫受儒家思想之影響深厚；本文探析元文人畫家受儒家思想之影響，內容如下：儒家的仕隱觀在元代的映現、人品與畫品的關係密切、文人畫以表現儒家志道遊藝思想為形式，以及文人畫尚簡、善、意、仁之儒家風格。

一、儒家的仕隱觀在元代的映現

　　在元代，「隱逸」的企求瀰漫於朝野上下，儒家學說雖鼓勵文人入世參政，但也贊成明哲保身，尤指在亂世或君王無道時，文人不如隱逸避世，而這種隱逸只是權變的手法，並不排除以後的入仕；無論文人仕或隱，於傳統儒家同屬積極的禮或德，並不意味它完全是消極的佛、道思想的表現。元人認為，隱者只要懷聖人之道（禮），則亦為入仕；而仕者有德，也是「逸士」。晉葛洪《抱朴子‧逸民篇》說：

> 仕人又曰：隱遁之士，則為不臣，亦豈宜居君之地，食君穀乎？逸民曰：何謂其然乎！昔顏回死，魯定公將躬吊焉，使人訪仲尼，仲尼曰：「凡在邦內，皆臣也。」定公乃升自東階，行君禮焉。由此論之，率土之濱，莫匪王臣可知也，在朝者陳力以秉庶事，山林者修德以屬貪濁，殊途同歸，俱人臣也。王者無外，天下為家，日月所照，雨露所及，皆其境也。安得懸虛空，餐咀流霞，而使之不居乎地，不食乎穀哉？[2]

以上表達仕隱相參的願望，但其所指的古逸民是理想中的聖人，聖人是非常人所能及的；山林隱者的行跡並非不安或消極的，尚有理想和寄託，其隱逸是熱愛生活的，緊隨著社會脈絡的，入世與超脫對於隱者而言並無涇渭之分，而是融匯一體。

　　元趙孟頫與其他文人畫家，在感情上不免將南宋亡國、異族統治與尚空談的理學思想相連，元代的理學雖受宋代理學影響，但沒有森嚴林立的學派，學說趨於「開放」，其中以佛、道成分居多。趙孟頫並未大談過理學，他深研孔子的正統儒學，是對儒家「大同之世」的嚮往，為明「二帝三王之道」，他苦心考證《古文尚書》，他領受的「道」表現在進取與無為、仕與隱的「中行」態

1　陳衡恪，《中國文人畫之研究》（中華書畫出版社），頁19。
2　晉，葛洪《抱朴子外篇》（http://www.wt38.com/to05/to05-17-01.htm）。

▲圖1《水村圖》，趙孟頫，1302年，紙本，水墨，24.9×120.5公分，北京故宮博物院藏。

度上，趙孟頫說：「古所謂體國之忠，然而進退有道，弗磨弗涅。位廊廟則不忘於山林，在山林則心存於魏闕，古所謂識時之傑。」最初孟子冠之於孔子「識時之傑」，《孟子·公孫丑篇》中說：

> 非其君不事，非其民不使，治則進，亂則退，伯夷也。何事非君，何使非民，治亦進，亂亦進，伊尹也。可以仕則仕，可以止則止，可以久則久，可以速則速，孔子也。皆古聖人也，吾未能有行焉；乃所願，則學孔子也。[3]

孟子認為孔子可做官時就做官，可隱居時就隱居，可久留就久留，需要急速離去，就急速離去，這是他所願學習的風格；這也正是趙孟頫所奉行的政治準則，亦是元代大部分文人的仕隱觀。趙孟頫的《水村圖》[4]（圖1）（大德六年，1302年）是他四十九歲任江浙等處儒學提舉時，巡行到姑蘇一帶，為他的朋友錢德鈞所繪的山水畫，畫家借景抒情，呈現一種靜穆的心態及對天真平淡的追求，形成元代山水畫雅秀、質樸的典型風貌。

元代統治者對漢族士大夫採取分化的政策，部分士大夫求仕無門而走入山林當隱士。元初文人畫家如錢選，具有儒家忠君好義的傳統美德，他隱於吳興以詩畫自娛。清代唐岱於《繪事發微》中說：

> 古今畫家，無論軒冕巖穴，其人之品質必高。……元吳仲圭不入城市，誅茅為梅花庵，畫《漁父圖》，作《漁父詞》，自名煙波釣叟。倪雲林造清秘閣獨居，每寫溪山自怡。黃子久日斷炊，猶袒腹豆棚下，悠然自適，常畫虞山，此皆志節高邁放達不羈之士，故畫入神品。[5]

黃公望隱居常熟，以書畫大振；吳鎮崇尚隱逸，畢生不入仕途，隱於嘉興，所畫的《漁父圖》[6]（圖2）描繪的即是江南水鄉澤國的景色；倪瓚遠離塵世二十餘年，浪跡於太湖和吳淞江之間；王蒙中年棄官隱入山林，於杭州隱居達三十年之久，其作品《花谿漁隱圖》[7]（圖3）內容描繪雲

▲圖2《漁父圖》，吳鎮，1341-1342年，軸，絹本，水墨，176.1×95.6公分，台北故宮博物院藏。

▲圖3《花谿漁隱圖》，王蒙，軸，紙本，設色，124.1×56.7公分，台北故宮博物院藏。

3　明，胡廣等，《孟子》，收於《景印文淵閣四庫全書經部199四書類》（台北：台灣商務印書館，1983年），頁205-606。
4　元，趙孟頫，《水村圖》，紙本，水墨，24.9×120.5公分，1302年，北京故宮博物院藏。
5　清，唐岱，《繪事發微》，引自傅抱石，《中國繪畫理論》（台北：里仁書局，1985年），頁24-25。
6　元，吳鎮，《漁父圖》，1341-1342年，軸，絹本，水墨，176.1×95.6公分，台北故宮博物院藏。
7　元，王蒙，《花谿漁隱圖》，軸，紙本，設色，124.1×56.7公分，台北故宮博物院藏。

溪（浙江省吳興縣南）的景象，寄詠漁隱的情懷，反映出他注重人自身價值；聚集於江南一帶的文人畫家成為漁隱的形態，以隱逸顯示志節高邁，其畫亦入神品。

而「朝隱」在元之前僅是企盼，其實從未實現過，這種企盼卻在元代有著部分的實現，元人並未因異族統治而喪失追求功名之心，入仕新朝曾是部分文人的願望，例如洺水劉公賚、吳興趙孟頫、保定郭公貫等人皆被元廷眷顧，但政治上本能退避的消極性卻又使他們樂於「朝隱」，某些客觀因素造成「以仕為隱」的可能。

二、人品與畫品的關係密切

元代將人品與畫品結合，此受到宋代畫學的影響，宋代畫學提出人品與畫品兩個重要概念，並論述兩者之間的關係，也正是與新儒學（理學）的契合點。宋代論畫品將儒家的「依仁游藝」[8]的思想作為繪畫創作的根本原則，強調畫家必須「志於道，據於德，依於仁」[9]，有一流的人品方有一流的畫品，人品的高低是畫品高低的前提和決定因素，所說人品並非先天，而是來自後天修為所致，並從心性中自然的流露，藝術出於心靈，繪畫創作是心跡的表現，高曠的心靈就會折射出高逸的作品內容與意境。

新儒學講求「去欲」的理論，擴大到藝術的領域，去除私欲也是畫家和畫論家所關注的問題，為求創造一個純淨的畫中世界，如此才能達繪畫的最高境界，他們認為繪畫首重道德因素，往往在畫作中注入儒家思想，這些都影響著畫家的人品與畫品，宋代繪畫理論中最早提出繪畫與道德修養有關係的是郭若虛，他在《圖畫見聞志》中說：

> 竊觀自古奇跡，多是軒冕才賢、巖穴上士，依仁遊藝，探賾鉤深，高雅之情，一寄於畫。其人品既高矣，氣韻不得不高，氣韻既已高矣，生動不得不至，所謂神之又神而能精焉。[10]

畫家的人格修養非常重要，擁有良好的人品，才能使繪畫氣韻生動，達至最高的畫品，這是宋代畫學與儒學的一個明顯的契合點。

繪畫的產生與「明禮樂，著法度」相關，繪畫不能背棄用世的功能，須能表現自己的高潔的人品。郭若虛也在《圖畫見聞志》中說：

> 《易》稱「聖人有以見天下之賾，而擬諸其形容，象其物宜，是故謂之象。」又曰：「象也者，像此者也。」嘗考前賢畫論，首稱像人，不獨神氣、骨法、衣紋、向背為難，蓋古人必以聖賢形象，往昔事實，含毫命素。製為圖畫者，要在指鑒賢愚，發明治亂。[11]

郭若虛強調古人繪畫作品的勸誡功能，他說「製為圖畫者，要在指鑒賢愚，發明治亂」，對繪畫與儒學之間的關係有明確的論述。宋代畫論不僅在理論上使儒家學說和繪畫緊密聯繫著，同時以繪畫創作成為表達儒家思想的工具，郭若虛認為繪畫與六籍同功，四時並運，這是為發揮繪畫的載道功能。

8　明，胡廣等，《論語》，收於《景印文淵閣四庫全書經部199四書類》(台北：台灣商務印書館，1983年)，頁205-251。

9　同明，胡廣等，《論語》，收於《景印文淵閣四庫全書經部199四書類》，頁205-251。

10　北宋，郭若虛，《圖畫見聞志》；引自李栖，《題畫詩散論》(台北：華正書局，1993年)，頁53。

11　北宋，郭若虛，《圖畫見聞志》(台北：人文經典‧泛論 - 台北科技大學-通識教育-資料庫系統)。

　　繪畫雖為藝術，但卻負有載道的任務，正因如此，人品決定畫品，畫家品德高尚，其作品必然會得到較高的評價；畫家欠缺品德，其作品也難得好評，清代王原祁於《麓臺題畫稿》說：「學畫者先貴立品，立品之人，筆墨外自有一種正大光明之慨，否則畫雖可觀，卻有一種不正之氣，隱躍毫端，文如其人，畫亦有然。」[12]北宋書畫高手蔡京由於為人卑劣，而導致畫品低下，使得他的作品不得流傳。明董其昌論文人畫，趙孟頫不被列於元四家中，原因在於董其昌對趙孟頫的民族氣節問題有所遲疑。中國畫學對儒家「德成而上，藝成而下」（《禮記》）的思想由此可見十分遵從。

　　清代鄒一桂在《小山畫譜》說：「古之工畫者，非名公巨卿，即高人逸士，未有品不高而能畫者。」[13]清沈宗騫《芥舟學畫編》亦說：

> 筆格之高下，亦如人品，故凡記載所傳，其卓乎昭著者，代惟數人，蓋於幾千百人中，始得此數人耳。苟非品格之超絕，何能獨傳於後耶？夫求格之高，其道有四：一曰清心地，以消俗慮。二曰善讀書，以明理境。三曰卻早譽，以幾遠到。四曰：親風雅，以正體裁。具此四者，格不求高而自高矣！[14]

由以上知儒家思想影響深遠，畫論中經常出現畫品如人品之說法，有超絕的人品，方能使畫作留傳後世，而求品格高超一直是儒者文人所希冀。元黃公望、吳鎮、倪瓚、王蒙之四大家品格高尚，學問淵博，不仕而隱為元文人畫家的人生主要基調。例如黃公望的山水畫表現平淡天真的風格，繪畫對他來說是個人修行之餘的寄情筆墨，使藝術創作回歸到人性的自在，《富春山居圖》[15]（圖4）是他約八十歲的作品，他晚年定居杭州西部，將富春山周圍風景的實況與精神描繪下來，此畫突顯物我兩忘的意象抒寫，清張庚於《圖畫精意識》說：「富春山卷，其神韻超逸，體備眾法，脫化渾融，不落畦徑。」[16]全圖氣勢恢宏，可見功力深厚。元文人畫家人品既清高，畫品自然高逸，人品與畫品皆能傳於後世為人頌揚。

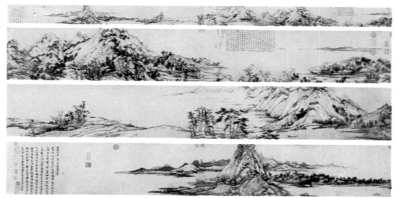

▲圖4《富春山居圖》(無用師本)，黃公望，元朝至正十年(西元1350年)，33×636.9公分，台北故宮博物院藏。

[12] 清，王原祁，《麓臺題畫稿》，引同傅抱石，《中國繪畫理論》，頁24。

[13] 清，鄒一桂，《小山畫譜》，引同傅抱石，《中國繪畫理論》，頁27。

[14] 清，沈宗騫，《芥舟學畫編》，引同傅抱石，《中國繪畫理論》，頁27-28。

[15] 元，黃公望，《富春山居圖》(無用師本)元朝至正十年(西元1350年)，33×636.9cm，台北故宮博物院藏。

[16] 清，張庚，《圖畫精意識》；引自薄松年，《中國：巨匠美術週刊·黃公望》(台北：錦繡出版社，2002年4月)，頁12。

三、文人畫以表現儒家志道游藝思想為形式

文人畫家受到儒家思想的影響，創作也是畫以「載道」和表現儒家綱常思想為主要形式，畫家作品中呈現「亦畫亦儒」的現象非常普遍，畫家把繪畫作為宣揚儒家思想的工具。「游於藝」的思想影響文人繪畫的性質、方向與樣式，從構成繪畫樣式的三大主要因素：筆墨語言、造型習慣與構圖方式來看，往往繪畫中工整的作品相對不受重視，反而是蘇軾、米芾、吳鎮、倪瓚、徐渭等文人畫家的筆墨遊戲更為世人稱道。

《周易·繫辭傳》中說：「觀物取象」[17] 對畫家起觀察物象而作畫的作用，方法是「仰則觀象於天，俯則觀法於地，觀鳥獸之文與地之宜。」[18]（《周易·繫辭傳》）畫家須普遍而詳細的觀察自然萬物，以擴大見識與胸襟，觀察時須嚴密細微的追究，即儒家格物致知的精神。雖文人畫以寫意為主，但仍出自堅實的摹寫功夫，元文人畫家李衎在《竹譜》中說：「當一節一葉，措意於法度之中，時習不倦，真積力久，自信胸中真有成竹，而後可振筆直遂，以追其所見。」[19] 由此可知繪畫必從規矩入手，方能不失法度的放手揮灑，故遊歷、觀察、摹寫等嚴謹精神，是文人畫家的基本態度；元文人畫不以形似為尚，然而嚴密的構圖、有法度的筆法與端正的繪畫心態，皆是屬於嚴謹創作。

儒學影響畫家對繪畫題材與創作方式的選擇，對宋元以來的畫風起了重要的轉變。在繪畫諸多題材中，把山水、草木都引為道德的象徵，如象徵完美人格的松竹梅受到畫家的推崇，先秦儒家宣導君子的理想人格，宋人對儒學的迷戀造成重品格的繪畫觀念在兩宋確立，在元代則有具體的實現。在創作方式上，郭若虛《圖畫見聞志》裡說：「自有威重儼然之色，使人見則肅恭，有歸仰之心。今之畫者，但貴其婧麗之容，是取悅於眾目，不達畫之理趣也。」其中所說理趣即指倫理化的趣味；藝術中的聲色之觀與耳目之樂，在宋元的繪畫觀念中已無實際的意義和影響力，取而代之的是藝術家的社會責任感，這是儒家規範所帶來的道德滿足。

儒家對於色彩的觀點是倫理性的色彩觀，特別注重色彩於「禮」的象徵。儒家思想將色彩與尊卑上下等級的倫理觀念相對應，運用色彩時必須合乎「禮」的要求，形成人為規定色彩使用的適宜與禁忌，這必定會影響到畫家對色彩的自由運用。宋元時期，水墨渲染淡薄至去色彩化的程度，此即文人畫風，成為中國畫的主流地位，致使色彩明豔的繪畫衰落，退居到民間繪畫和寺院道觀的壁畫上。

儒家一般把藝術納入到政治教化的範疇內，經由藝術，用比喻的方法來表示自己對世事的看法。《論語·八佾》中記述：「子夏問曰：『『巧笑倩兮，美目盼兮，素以為絢兮。』何謂也？』子曰：『繪事後素。』」[20] 文中「巧笑倩兮，美目盼兮，素以為絢兮。」前兩句語出《詩經·衛風·碩人》，後一句不見於此篇，馬融以為此句為逸詩；毛《詩》鄭《箋》云：「此說莊姜容貌之美。」而「素以為絢兮」，「素」指面頰與美目，「絢」指笑倩盼動的情況，因有美好的面目，方有笑倩盼動之美。孔子以比喻的方式回答子夏：「繪事後素」，「繪事」是繪畫之事，「素」是用

[17] 《周易·繫辭傳》；引同李栖，《題畫詩散論》，頁59。

[18] 《周易·繫辭傳》；引同李栖，《題畫詩散論》，頁60。

[19] 元，李衎，《竹譜》；引同李栖，《題畫詩散論》，頁60-61。

[20] 同明，胡廣等，《論語》，收於《景印文淵閣四庫全書經部199四書類》，頁205-160。

來繪畫的繒或絹之類的絲織品，一般是白色。全祖望的《經史問答》，據楊龜山所引《禮記‧禮器篇》「白受采」之文，將「素」解釋為素地，素地即白地。故繪畫之事後於素，繪畫時須先鋪一塊白繒或白絹，然後在這素地上面施用色彩來繪畫。這是一種比喻，「素」比喻美女的口輔美目，此是美的素質，「繪事」比喻笑倩盼動，此是美的姿態；先有美質，後有美姿，就像繪畫之事在素地之後。以上是孔子以繪畫為比喻的有力證據，由「繪事後素」可看出孔子的審美觀，傾向於不加以雕琢的單一、純正的審美要求，此審美要求影響後世文人對藝術鑑賞的品味。

元代趙孟頫作品是位典型的儒家文人，他通達儒家經典思想，曾說：「學文者，皆當以六經為師，舍六經無師矣。」以及「一以經為法，一以理為本。」在他所畫的《翁牖圖》，內容是子貢去探望居於陋巷的原憲，子貢抱怨原憲居住的巷子太狹窄，車子難以通過。趙孟頫在畫上題曰：「要見貧無賤，富無驕之意，乃為盡其能事耳，然二三子同出父子之門，以道德自悅，豈以富貴為嫌哉。」透過趙孟頫的這幅畫與題畫詩，可明顯看出他極為推崇儒家安貧樂道的思想。

倪瓚曾說：「據于儒，依於老，逃於禪。」[21] 這剛好可用以概括宋代以來中國繪畫藝術美學發展的大致情況。元代文人畫家重視寫意抒情，注重內心感悟兼及理性思考，而寫出清寂沉著的山水，這種對清曠思想的追崇，來自儒家文人在惡劣社會環境下追求道德人格的深情意味。雖文人悟道參禪，亦必須用儒家的浩然正氣予以支撐，才能避免陷入寂聊虛無與閒散頹廢的窘況。由於以儒家為根據，使得元代文人的山水畫在清逸自然的總體風格下呈現多樣化的特徵，畫家也呈現多元化的風格，審美功能得到充分發揮，因而產生怡情養性的社會作用，其中儒家的理性思維對人品與畫品的提升功不可沒，此種與道德相繫的文化心理也是元文人畫家對自我的一種肯定。

四、文人畫尚簡、善、意、仁之儒家風格

儒家思想影響文人畫的繪畫風格，大致而言主要有尚簡、尚善、尚意、尚仁。古代關於禮、樂、詩、文的尚簡，旨在善於識別、觀察、概括對象，儒家把禮、樂等藝術用來輔助政教，即「夫教化、助人倫。」《禮記‧樂記‧樂論》說：「大樂必易，大禮必簡。」[22] 《論語‧八佾》中說：「禮，與其奢也，寧簡。」[23] 指出禮必須簡單易行，才能發揮更大的政教、倫理的作用。此思想影響到繪畫的風格與表現形式，使繪畫確立簡而不繁、刪繁就簡以及「減削迹象以增強意境表達」的審美準則，因而造就文人畫簡約素樸卻饒富生意的格調，元文人畫家亦多傾向簡的儒家風尚。

儒家尚善的思想影響文人繪畫的取材，山水畫多表達士大夫階層孤傲的情感，標識元文人畫興盛的樣貌；花鳥畫多以四君子梅蘭竹菊為美感與德行的象徵；人物畫多以忠臣烈士、孝子先賢、隱士高人為佳。元代文人藉著描繪目之所及的自然景物，抒寫心中既豪邁又抑鬱的情緒，他們眼中的山水花鳥不僅是景物，更成為君子的化身。梅，冰肌玉骨、孤高自賞；蘭，清雅幽香、潔身自好；竹，虛心勁直、高風亮節；菊，凌霜而榮、孤芳傲骨；凡此種種皆是文人深受儒家哲學思想的

[21] 引自劉綱紀，《美學與哲學》(湖北人民出版社，1986年)，頁356。

[22] 楊家駱主編，《宋本禮記鄭注》(台北：鼎文書局，1972年)，頁479。

[23] 同明，胡廣等，《論語》，收於《景印文淵閣四庫全書經部199四書類》，頁205-157。

薰陶，在繪畫詮釋上才有如此深刻的意涵。例如倪瓚的代
表作《六君子圖》[24]（圖5），畫中六樹據辨析是：松、
柏、樟、楠、槐、榆樹[25]，皆為良材，樹幹挺拔，彰顯
「正直特立」的君子風範，喻為「六君子」，正是元文人
畫借物寓志的一大特色。

　　尚意指在繪畫的價值上注重「志道」與「游藝」、
人品與畫品的關聯，《禮記・樂記・祭義》中說：「致樂
以治心，則易直子諒之心油然生矣。」[26] 受儒家此思想的
影響，北宋畫家郭熙在《林泉高致・畫意》中明白的記
述：「人須養得胸中寬快，意思悅適，所謂易直子諒，油
然之心生。」[27] 除此之外，宗炳作畫以「暢神」為目的；
蘇軾表示「文以達吾心，畫以達吾意」；文同以「墨
戲」表文人寫意的繪畫；倪瓚以「自娛」看待繪畫；沈周
提出「漫興」；石濤則「以筆墨寫天地萬物而陶咏乎我
也」；畫有崇高畫品，必先修養人品，元倪瓚、吳鎮等文
人畫家皆品格高潔，借畫與詩以言志，文人畫以寫意為主
流，藉以畫出胸中丘壑，吐出胸中崢嶸，尚意便是文人畫
所推崇的價值觀。

　　在儒家提出的「三綱五常」中，仁居於五常的首
位。「三綱五常」源自西漢董仲舒《春秋繁露》一書，相
關思想基礎上溯至孔子，「三綱」，君為臣綱、父為子
綱、夫為妻綱。「五常」指仁、義、禮、智、信。朱熹認為：

▲圖5《六君子圖》，倪瓚，1345年，軸，紙本、
墨筆，61.9×33.3公分，上海博物館藏。

> 宇宙之間一理而已。天得之而為天，地得之而為地，而凡生於天地之間者，又各得之以為性；
> 其張之為三綱，其紀之為五常，蓋皆此理之流行，無所適而不在。若其消息盈虛，循環不已，
> 則自未始有物之前，以至人消物盡之後，終則復始，始復有終，又未嘗有頃刻之或停也。[28]

「三綱五常」本指天理人事的應對進退，是中國儒家倫理文化中的架構，更成宇宙天地的道理而循
環不止。儒家對仁的高度重視顯出道德的標準，儒家思想最高的理想即是厚養仁義之氣，達到中庸
之境，韓愈〈在答李翊書〉中說：「行之乎仁義之途，游之乎詩書之源，……終吾身而已矣。」[29]
此種以仁義來涵養浩然之氣的理論，對宋代中期之後的藝術、文學影響極大，因而尚仁思想對於元
文人畫的發展非常重要。

[24] 元，倪瓚，《六君子圖》，1345年，軸，紙本、墨筆，61.9×33.3公分，上海博物館藏。
[25] 資料參吳長鵬，《倪瓚研究》(台北：國立編譯館，1998年2月)，頁198。
[26] 同楊家駱主編，《宋本禮記鄭注》，頁505。
[27] 北宋，郭熙，《林泉高致・畫意》；引同李栖，《題畫詩散論》，頁54。
[28] 南宋，朱熹，《晦庵先生朱文公文集》卷十七：《讀大紀》(北京：北京圖書館出版社，2006年)。
[29] 同李栖，《題畫詩散論》，頁14。

結 語

　　元文人畫物我相融、追求神韻、清靜空遠、蕭疏澹泊之意境，包含著尚簡、尚善、尚意、尚仁的儒家風格，宋代范溫說：「有餘意之謂韻。……必也備善而自韜晦，行於簡易閒澹之中，而有深遠無窮之味。……質而實綺，枯而實腴。初若散緩不收，反覆觀之，乃得其處。」[30] 清代張庚論元文人畫，評黃公望畫「平淡而沖濡」，倪瓚畫「蕭遠峭逸」[31]，元文人畫意境崇高，意謂畫家作畫要有畫品，必須懷有崇高的人品，畫品與人品一致。儒家重視克己復禮的要求，此種道德修養的觀念對元文人畫的影響頗大，元文人畫家個個講求學問與品德的修養，仕隱皆是，儒家的仕隱觀在元代得到映現，而文人繪畫以表現志道游藝思想為形式；因此元代從文人畫家隱逸、自身修養、游藝創作，到藝術鑑賞家的品評標準，其中都有深遠的儒家精神。

　　元代文人畫受孔子儒家思想與宋代新儒學的影響，儒家哲學注入美學中，元文人畫家在作品裡尋求寧靜、自然和合諧的效果，筆墨要求溫良、含蓄，畫作蘊含平和中正、溫柔敦厚、與天地同和的儒家風韻，呈現端莊文雅或靜穆古雅的繪畫風格，蒼茫而不冷澀，澹遠而不荒寒，柔潤而不萎靡，創造出「外枯而中膏，似澹而實美」[32] 的境界。

（發表於國立空中大學2014年「全方位成功」國際學術研討會論文集，2014.11）

（「參考文獻」合併於本書後面「參考書目」）

[30] 同李栖，《題畫詩散論》，頁35。

[31] 同李栖，《題畫詩散論》，頁66。

[32] 引自蘇軾於《東坡題跋·評韓柳詩》：「柳子厚詩在陶淵明下，韋蘇州上。退之豪放奇險則過之，而溫麗靖深不及也。所貴乎枯澹者，謂其外枯而中膏，似澹而實美，淵明、子厚之流是也。若中邊皆枯澹，亦何足道。

清代前之花鳥畫概論

前言

　　中國花鳥畫廣受喜愛，花鳥畫成為中國繪畫的主題卻是美術史上較晚產生的，筆者於絲路旅行的探訪中，參考文獻指示，試著追尋中國花鳥畫的起源遺跡，在敦煌壁畫上，從南北朝時期的佛教故事畫和人物畫的背景中，可看到一些花鳥和樹木山石；另在新疆吐魯番阿斯塔那村的唐墓裏，發現有六幅花鳥畫，這些壁畫條屏上各畫了一隻禽鳥和一株花，《萱草禽鳥》（圖1）即其中一幅。

　　由中國美術史得知，直到隋唐，才有以花鳥為題材的繪畫，中晚唐以後，花鳥畫逐漸形成中國畫的主流，五代到兩宋是花鳥畫的全盛時期。《歷代名畫記》和湯垕的《畫鑒》均記載唐代邊鸞是花鳥畫的始祖；邊鸞的最大特色是以「折枝花卉」的畫法創作，只畫出花卉的局部，呈現具有美感的理想構圖。

五代宋初的花鳥畫

　　五代宋初有兩種畫派，宋人稱為「徐黃二體」，一為西蜀黃派，以黃筌（903-965年）為代表，黃筌是蜀中高官，繪畫風格重色明麗，其子黃居寀繼承畫風，北宋初期，黃居寀（933-?年）主持畫院，致使院體花鳥畫盛行。一為江南徐派，以徐熙為代表，徐熙以「水墨淡彩」的風格著稱，予人高逸淡雅的感覺，如《玉堂富貴圖》（絹本，設色，112.5×38.3公分，臺北故宮博物院藏）（圖2）；南宋以後，花鳥畫趨於疏爽清淡，徐派逐漸興盛。以畫風來看，一向說「黃家富貴，徐熙野逸。」後世也有尊稱徐熙、黃筌為花鳥畫之祖的說法；宋沈括於《夢溪筆談》中評論二人：「諸黃畫花，妙在賦色，用筆極新細，殆不見墨蹟，但以輕色染成，謂之寫生。徐熙以筆墨畫之，殊草草，略施丹粉而已，神氣迥出，別有生動之意。」可看出兩人的特色。

▲圖1《萱草禽鳥》。

▲圖2《玉堂富貴圖》，徐熙。

　　徐熙出身於南唐世家，畫作受中主李璟、後主李煜喜愛，宮裏均掛他的花鳥畫，稱為「鋪殿花」或「裝堂花」。徐熙首創「落墨花」，先以淡墨畫出花葉，暈出明暗凹凸，不勾線，然後再著色；而題材大多是園蔬藥苗、汀花水鳥。

黃筌繼承唐代花鳥畫傳統，以「雙鉤填彩」的畫法著稱，用極細的淡墨線條勾勒輪廓，再層層渲染成柔麗的色彩，色彩和線條交融；題材多為宮中珍禽異卉，如桃花、牡丹、孔雀、龜鶴、花鹿等，圖如《蘋婆山鳥》（圖3）。

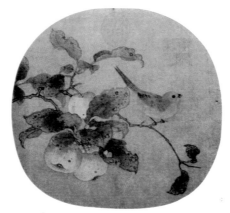

▲圖3《蘋婆山鳥》，黃筌。　　　　▲圖4《寫生杏花》，趙昌。

兩宋的花鳥畫

宋代開始有國畫的分科，分為花鳥畫、人物畫和山水畫。宋代的花鳥畫家人才輩出，北宋趙昌（?~1016年）屬宮廷畫院的畫家，被譽為「與花傳神」，以設色亮麗的折枝花卉聞名，所畫花卉從觀察寫生而來，如《寫生杏花》（圖4）生動逼真，他常常於清晨曉露未乾時，就在花圃中調色摹寫。崔白（1068-1085年）突破宮廷陳規，以表現野地情趣的花鳥著稱，如《雙喜圖》（圖5），山鵲和野兔相互呼應，饒富動態的感覺。

南宋徽宗趙佶（1082-1135年）也是一位傑出藝術家，不僅以書法瘦金體著稱，花鳥畫另有特殊風格，畫中鳥眼以生漆點出，格外有神，如《芙蓉錦雞圖》（圖6）（絹本，設色，81.5×53.6公分，北京故宮博物院藏），錦雞回頭仰望，芙蓉花斜向生長，一雙蝴蝶翩翩起舞，都使畫面充滿生趣。南宋畫院花鳥承徽宗傳統，多以勾勒法或沒骨法作畫，傳世作品以小幅紈扇、冊頁為主。

▲圖5《雙喜圖》，崔白

宋代的文人畫自成體系，尤以寫意的梅蘭竹菊抒發情志，可見四君子於此時發光，而大盛於明清。墨梅傳說始於北宋華光和尚，而北宋末南宋初楊補之的成就非凡；墨竹出現於晚唐五代，到北宋文同（1018-1079年）集大成，如圖《墨竹》（圖7），他說「畫竹必得成竹於胸中」，因此產生「胸有成竹」這句成語；墨蘭則以南宋末元初的鄭思肖（1238-1317年）最為聞名，所畫《墨蘭》（圖8）無根，有「故國之思」的含意。

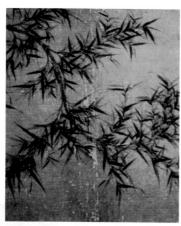

▲圖6《芙蓉錦雞圖》，趙佶　　▲圖7《墨竹》，文同　　　　▲圖8《墨蘭》，鄭思肖。

元代花鳥畫

　　元代以水墨描繪花鳥形成特色，題材則以四君子或歲寒三友為主，清潤淡雅的風格，表現出文學意趣和文人情感。

　　錢選是「吳興八俊」之一，花鳥畫有復古傾向，可溯及北宋風格，他師法趙昌，重視自然寫生；線條細緻，敷色淡雅，流露孤芳自賞的情態，《梨花圖》（紙本，設色，31.2×95.4公分，紐約大都會藝術博物館藏）（圖9），畫中以花卉比擬美人，再以美人象徵自我的高潔品德，畫面散發靜寂超然的氣息。

▲圖9《梨花圖》，錢選。

　　朱方靄在《畫梅題記》上說：「宋人畫梅，大都疏枝，至元煮石山農王冕，始易以繁花千萬簇，倍覺風神綽約。」文中所提的王冕（?-1359年）是一位畫梅名家，《幽谷先春》（圖10）中梅花朵朵相互依戀，悄悄告訴早春的消息。

▲圖10《幽谷先春》，王冕

明代花鳥畫

　　明代的畫院人才濟濟，結合兩宋院體和寺觀壁畫的特色，而形成新的畫風。重要的花鳥畫家呂紀（1477-?年），在花鳥作品中以南宋的山水為背景，清新剛健的周遭氣氛，烘托出花鳥的精巧細緻；《寒香幽鳥圖》（絹本，設色，141×51.1公分，上海博物館藏）（圖11）是呂紀自工麗趨於簡逸的畫作，採南宋夏珪「半邊式」的佈局，左重右輕，梅樹、山石、野鳥據突出位置，延伸的枝條上白梅開放，山岩、瀑布隱約形成背景。

　　另一位畫院代表畫家林良，以「兼工帶寫」或「水墨小寫意」的畫法來創作花鳥畫，使花鳥畫的寫意觀念逐漸替代了形似的要求。《荷塘集禽圖》（絹本，設色，152.7×65.5公分，天津市藝術博物館藏）（圖12）一畫，蓮花、禽鳥鉤染結合，蘆葦比較疏放，表現盛夏時節禽鳥在荷塘的生態，是工寫相兼的傑作。

　　到了明代後期，更用狂放不羈的大寫意來揮灑主觀情感，主要畫家有徐渭（1521-1593年）和陳淳（1483-1544年），徐渭號青藤居士，陳淳號白陽山人，兩人齊名，合稱「青藤、白陽」，被尊為「水墨大寫意花卉」的宗師。

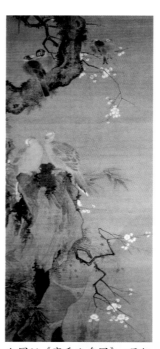

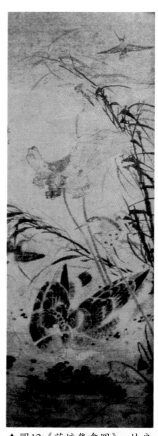

▲圖11《寒香幽鳥圖》，呂紀　　　▲圖12《荷塘集禽圖》，林良

陳淳的筆墨隨性奔放，他所繪的花卉常花不沾于葉上，葉不著於枝上，花葉紛落畫紙，巧然編織出一幅嫻雅秀媚的花卉畫，又融入行草的筆觸，濃淡墨色雜錯其中，似光影閃爍，藉以表現花卉的神態。《潯暑薰蒸苦畫長》（紙本，設色，320.4×99.7公分，紐約大都會博物館藏）（圖13）畫中有荷花、石榴、蜀葵、栀子等花卉，開展在矗立的湖石周圍，葉脈鉤畫快速有力，是陳淳運筆特色。

徐渭一生命運坎坷，轉而寄情於繪畫，所展現的筆墨豪放縱橫，線條簡練明快，物象的氣韻生動。《牡丹蕉石圖》（紙本，水墨，120.6×58.4公分，上海博物館藏）（圖14）是徐渭極自得的作品，他強調意到神到，達任意驅遣自然萬物的境界，筆墨暢快酣飽，潑墨、焦墨、破墨兼用，呈現「舍形而晃影」的效果。

▲ 圖13《潯暑薰蒸苦畫長》，陳淳　　▲ 圖14《牡丹蕉石圖》，徐渭

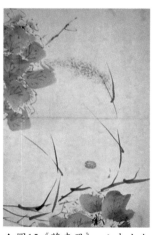

▲ 圖15《花卉冊》，八大山人

徐渭的大寫意對後代畫家——清代石濤、八大山人（如《花卉冊》，圖15）、揚州八怪，以及民初的吳昌碩、齊白石……都產生極大的影響。

清代花鳥畫

清代的社會經濟發展較為開放複雜，對於繪畫造成的影響則更具有多樣性。

清初名畫家「四王吳惲」中，惲格（1633-1690年，字壽平，號南田）是惟一花鳥畫名家，他說：「寫生之有沒骨，猶音樂之有鐘呂，……真繪事之泉源也。」惲壽平既推崇徐熙的沒骨花鳥畫，也重寫生，他畫花卉能掌握形似，下筆果斷準確，重色輕墨，以自創的「色染水暈法」作畫，不用塗染、勾描，色彩鮮潤亮麗，繪出的花卉非常傳神，《錦石秋花圖》（紙本，設色，140.5×58.6公分，南京博物館藏）（圖16）是惲壽平晚年的成熟畫作，沒骨花卉淡雅秀潤，予人秋高氣爽的感覺。後來，「無論大江南北，莫不家家南田」，並且形成擅長花鳥畫的常州畫派，即以惲壽平為首。

清代宮廷的花鳥畫家大都是文臣兼任，作畫題材以迎合宮廷的祥瑞祝賀為主。康熙、雍正和乾隆三代的宮廷繪畫最盛，這段期間有一批西洋傳教士畫家造訪中國，郎世寧是其中之一，也是最有成就的一位。

▲ 圖16《錦石秋花圖》，惲壽平。

郎世寧使用中國畫顏料和紙筆作畫，仍不脫西洋油畫的意趣，而帶有濃濃的真實感，但他摒除油畫的筆觸，純粹以水色渲染進行，也修正強烈的明暗、冷暖對比，使色彩更為柔和，意圖融進中國繪畫的韻味，他的努力使得作品深受帝王的珍愛。《午瑞圖》（絹本，設色，140×84公分，北京故宮博物院藏）（圖17），是一幅清宮節令畫，青灰色瓷瓶裏插著蒲草、石榴花和蜀葵花，旁邊還有櫻桃、李子和粽子，內容是中國傳統習俗的物品，用來迎祥祈福；而繪畫風格類似歐洲的靜物畫，畫面的立體感、高光處理和靜物質感都有西畫的技巧，差別於沒有陰影和油畫的厚實感。逼真具體的物像和背景，造成細膩工整的畫風，是郎世寧的優點，卻也被批評為工匠。

結語

本文探索中國清代以前的花鳥畫，從南北朝時期的敦煌壁畫以及新疆吐魯番唐墓裏的花鳥畫，可發現花鳥畫的起源遺跡。古籍記載唐代邊鸞是花鳥畫的始祖；後代也有尊稱徐熙、黃筌為花鳥畫之祖。宋代始

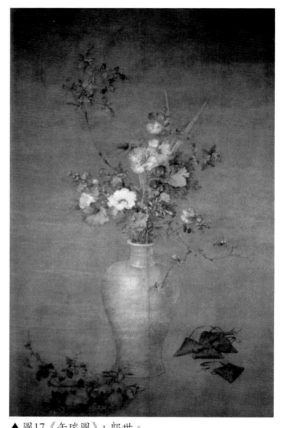
▲圖17《午瑞圖》，郎世。

有國畫的分科，花鳥畫為其中之一畫科。北宋趙昌、崔白，南宋徽宗趙佶，元代錢選、王冕，明代呂紀、林良等皆是傑出的花鳥畫家，徐渭、陳淳更被頌揚為「水墨大寫意花卉」的宗師。直到清代，惲壽平的沒骨花卉，可遠溯自徐熙，而對後輩畫家造成很大的影響；郎世寧的花卉則具有類似西畫的風貌。無論是精巧細緻、工整形似的院體畫，或是瀟灑不羈、施放情感的寫意畫……這麼豐富的中國花鳥畫帶給世人深遠的美感體認。

（發表於中華花藝文教基金會《花藝家》期刊No69，2007.10）

現代畫家徐悲鴻

前言

　　徐悲鴻生於十九世紀末，是活躍於二十世紀前半期的畫家；徐悲鴻有具體藝術成就，與蔡元培、胡適、魯迅皆是在中國邁入現代化過程的中心人物。二十世紀初，西方在印象主義之後，出現各種現代主義畫派；中國長久以臨摹仿傚古人畫為風氣，復古守舊的現象非常嚴重，正待採取西畫的寫實作風予以變革，徐悲鴻走出館閣體和文人畫的窠臼，融貫古今中西，對中國藝術富於貢獻。

生平

　　將分成青少年時期，遊歐時期、返國時期、國外畫展時期、燦爛晚年時期，藉以了解徐悲鴻的藝術人生。

一、青少年時期：1895-1918

　　徐悲鴻生於江蘇省宜興市，來自清寒人家，父徐達章是一畫師，自學起家，描繪真實人物和鄉間山水。徐悲鴻九歲隨父學畫，1912年獨赴上海賣畫，不久父及新婚妻子去世；1915年二度赴滬謀生，得留日高劍父、高奇峰兄弟及油畫家周湘及康有為指點；1917年與妻蔣碧薇赴日東京；1918年認識蔡元培，擔任北京大學書法研究會導師，於該會演講：「中國畫改良之方法」，提出許多新觀點。

二、遊歐時期：1919-1927

　　1919年五四運動揭起科學、民主思潮，徐悲鴻深感震撼，此年赴法，考入巴黎國立高等美術學校，入弗拉芒格畫室，至各大博物館臨習名家油畫，受古典主義、浪漫主義的寫實技巧薰陶，尤其最喜歡提香、利貝拉、庫爾貝作品。1920年入柯仰畫室；但生活困窘，且患腸痙攣症。1921年赴德，從柏林美術學院長康普深造，曾臨摹林布蘭作品，眼界大開。1923年回巴黎，油畫《老婦》入選法國家美展。1925年赴比瑞義，研究魯本斯和文藝復興三傑。1927年有九件作品入選法美展；遊歐八年返國。

三、返國時期：1928-1933

　　1928年擔任北京大學藝術學院院長等職務。開始巨幅油畫《田橫五百士》創作。1929年與徐志摩展開筆戰，對印象派以後的西歐現代派畫家有過激的批評，進一步闡釋關於寫實主義的主張。

四、國外畫展時期：1933-1942

　　1933年二度赴歐舉辦中國近代繪畫展覽七次，成立四處中國近代美術專室。1939-1942年在新加坡、印度、吉隆坡等地舉辦籌賑畫展，全部捐獻出來。1940年為印度詩人泰戈爾畫肖像；並為甘地速寫；且在大吉嶺完成《愚公移山》。

五、燦爛晚年時期：1943-1953

　　1943年認識廖靜文，成晚年志同道合的伴侶，也成新的人物描繪形象。1945年與蔣碧薇離婚；1946年與廖結婚；此年任北平藝專校長，主張學生受兩年素描訓練，以期建立新中國畫，逐漸形成畫壇上徐悲鴻學派。1953年病體略好轉，又提筆揮寫《奔馬》，並為學生講課，導致腦溢血復發，逝世時享年僅58歲；其家屬依其遺願，將千餘件作品及大量珍藏品全部捐獻出來，收藏於徐悲鴻紀念館中，包括令徐悲鴻神魂顛倒，視為「悲鴻生命」的《八十七神仙卷》（約晚唐作品）。

思想

　　徐悲鴻的藝術思想包含：致力於中國畫革新、提倡寫實主義、以藝術教育為己任。說明如下：

一、致力於中國畫革新

　　徐悲鴻在國內「繪學雜誌」第一期，發表「中國畫改良論」，提出「古法之佳者守之，垂絕者繼之，不佳者改之，未足者增之，西方繪畫之可採者融之。」他認為中國畫學過於守舊，宜繼承古代繪畫的優良傳統，更需吸收西方繪畫的優秀技法，以豐富中國的現代繪畫。

二、提倡寫實主義

　　徐悲鴻基於社會責任感，提出寫實主義易為觀者理解的主張，在「新藝術運動之回顧與前瞻」中說：「寫實主義，足以治療空洞浮泛之病，今已漸漸穩定……」，他更從寫實的角度對人物畫提出嚴正批評，初期培養「真」，有了經驗，再由意造，從真意得以痛快淋漓表現；故徐悲鴻主張師造化，反對抄襲古人，須憑實寫生，以達維妙維肖的境界。

三、以藝術教育為己任

　　徐悲鴻在藝術教育上，他強調素描訓練，並提攜藝術人才。

（一）強調素描訓練

　　徐悲鴻主張素描是一切造形藝術基礎，但不要求畫得過於繁瑣，以免把新鮮的感覺磨鈍，寧方不要圓，寧拙不要巧，寧髒不要乾淨；徐悲鴻的素描風格源自西歐體系，比較堅實概括。徐悲鴻在基礎教學上提出新七法，也是他自己創作的要求：位置得當，比例正確，黑白分明，動態天然，輕重和諧，性格畢現，傳神阿堵——即採西方寫實體系，並吸收中國繪畫精神；另提出學問之獨立，須予以深究。

（二）提攜人才

徐悲鴻關心中國美術前途，希望別人超越自己，有不少著名畫家都是他提攜的人才或學生。齊白石是徐悲鴻獨具慧眼發崛的畫家，齊於六十七歲時被徐請去北平藝術學院教畫，兩人友誼終身不渝。傅抱石，是徐悲鴻在1931年於南昌的一群愛好美術的青年中發現，徐幫助他赴日留學，擴大眼界，歸國後成為極負盛名的山水大師。另外，還有李可染、蔣兆和等人皆曾受徐悲鴻提攜。

作品賞析

依題材分為人物、走獸（馬）、山水和花鳥，賞析如下。

一、人物畫

徐悲鴻感到吸收西洋畫的寫實風格，重視人體比例、解剖和動態等，發展出精確的繪畫技法，以表現人物形象和性格，是中國人物畫革新的重要條件。作品如：

▲圖1《傒我后》。

（一）《傒我后》（1930-1933年）：取材自《尚書》，幾位飽經滄桑的老人和懷抱兩待哺幼子的母親強化悲劇性；以較強烈的明暗對比和粗獷筆觸表現。（圖1）

（二）《愚公移公》（1940年）：表現人體結構，尤其是眾多人體的組成，適當加強肌肉體積感，突出人體的強健有力，並將裸體人物引入中國畫中。（圖2）

（三）《山鬼》（1943年）：取材《九歌》，真正表現對廖靜文的愛情。是一幅裸體人物的表現。（圖3）

▲圖2《愚公移公》。

▲圖3《山鬼》。

二、走獸畫－－馬

　　徐悲源畫馬獨樹一格，形神兼備，藉以「托興」和「自況」，表現胸中難言的悲憤。畫馬溯源自（一）早年對動物畫的愛好。（二）下意識對馬的偏好。（三）受西洋浪漫主義時期德拉克洛瓦的影響。徐悲鴻在馬的寫生上下大功夫，速寫不下千百幅，學過馬的解剖，對馬的運動結構熟悉，觀察馬的各種姿態及神情，達到得心應手的境界。徐悲鴻把西畫中的形象、明暗和中國畫的線描結合，成為中國畫馬的典範和寫意馬的開山始祖，形象奔放，淋漓暢快。（圖4）

▲圖4《馬》。

三、山水畫

　　徐悲鴻將光影引入畫面，如《漓江春雨》（1937年）（圖5），以大潑墨的手法，將傳統皴擦全摒棄，集中表現光影氣氛，遠看籠罩在雨中的村舍、樹林、山巒以及倒影，用層次豐富的墨色表現，代替印象派的分色。

▲圖5《漓江春雨》。

四、花鳥畫

　　徐悲鴻的花鳥畫直接從現實生活觀察和感受，得力於寫實技巧而形貌逼真，與傳統圖式迥然不同。也很少在畫上直接題寫詩句，基於繪畫自身的完整性，此受西畫影響。其花鳥畫的特色在於有強烈的思想性，無論畫麻雀（圖6）、雄雞、鷹……，無一不在訴說怨恨或寄予希望，突破傳統花鳥畫清高靜逸的境界，而賦予相當熾熱的現實意義。

結語

　　徐悲鴻經傳統國畫啟蒙，又到西歐學習西畫，中西

▲圖6《麻雀》。

畫兼備，並以中國畫創作為主，稱之彩墨畫。他發揚中國繪畫的傳神論、意境論和師造化的精神，保持中國書法線條和筆墨特色；並吸收西畫的透視、解剖和寫實觀念，表現出個性鮮明的新創作。徐悲鴻為革新中國畫及推動藝術教育而奉獻一生，的確為中國現代的傑出畫家。

（發表於行政院《住福》雙月刊No40，2003.5）

現代畫家潘玉良之瓶花繪畫

　　潘玉良是中國現代一位重要畫家，她對於藝術熱烈追求，融合中西的繪畫技巧，創造獨具美感、饒富風格的繪畫作品。世人喜把注目焦點擺在潘玉良的傳奇一生中，在文學、戲劇等領域常以其曲折奮鬥的人生為題材；而在談論美學與藝術的方法中，有「藝術史的批評法」，即從歷史推論和理念省察著手，須描述作者本人、出身背景、社會環境、創作時代、活動地點、藝術地位、思想觀念……等，並且將畫家的作品風格和史上古今中外的相近流派、藝術家做為類比分析，以明瞭畫家創作的內涵、形式和價值，也可以從文化、社會、歷史等角度來詮釋畫家的創作；因此從本文的論述將可瞭解潘玉良的藝術人生、時代背景、創作理念與繪畫風格，進而賞析潘玉良的瓶花繪畫。

潘玉良的藝術人生

　　潘玉良，原名為陳秀清；由舅收養後從母姓，改名張玉良；嫁潘贊化以後，加冠夫姓為潘張玉良；從藝學畫後，即自署潘玉良。1895年生於揚州的潘玉良，少時父母早逝，淪落青樓，命運坎坷，當時蕪湖海關監督潘贊化營救她，並娶她為妾，潘玉良稱潘贊化是「命中福星」，潘贊化年長她十歲，畢業於日早稻田大學，是同盟會老會員，具有古典文學的修養，他聘請老師教潘玉良讀書識字，學習藝術。潘玉良天資聰穎，毅力過人，進步神速，最初她隨畫家洪野學畫，1918年考入上海圖畫美術院（即上海美專前身），從王濟遠、朱屺瞻學習油畫，1921年畢業後獲安徽省雙份官費津貼，至法國留學，先後就讀里昂中法大學、里昂國立美術專門學校、巴黎國立美術學院（與徐悲鴻成為同學）；1925年至羅馬國立美術學院深造，與康洛馬蒂教授習畫，又在雕塑系進修兩年，成為該學院的第一個中國女畫家。

　　1928年潘玉良學成歸國，先後任教於上海美專、上海新華藝專和南京中央大學藝術系，曾與王濟遠，龐薰琴、徐悲鴻等名家成為同事。她尊崇劉海粟和王濟遠的觀點，認為藝術教學重視個性的誘發和創造的表現，因此並沒有依照「學院派」的教學方法實施，而是採取較為自由的教學。這段期間，除了在學校從事教學和美術研究，同時作畫不輟，在上海、南京舉辦了九次個展，並於1934年出版《潘玉良油畫集》，馳名江南，被譽為「中國西洋畫中第一流人物」。

　　1937年潘玉良重返法國繼續深造，結識旅法華人俱樂部主任王守義，幫忙她解除生活財務的困境；由於第二次世界大戰爆發，大戰後國內政治發生變革，1966年始歷十年「文化大革命」，以及疾病等因素，而使她回國的心願未能完成，客居巴黎長達四十年，直到1977年病逝，享年八十二歲。王守義受潘玉良託付，在1978年將其遺物交給國內遺屬，是年王守義突然去世，將潘玉良遺作轉交中國大使館，遂於1984年將其兩千多件畫作運回安徽合肥；潘玉良一生作畫勤奮，留下約四千件作品，從法運回的是1937年以後的創作，而1937年以前的千幅左右作品在國內因內戰及文革而失毀。

潘玉良的藝術風格

抗戰以前潘玉良的作品有油畫、素描和少量的雕塑，帶著西方美術流派的影子，從古希臘、古埃及到義大利和法國的藝術思潮，包括文藝復興時期、古典主義、寫實主義、浪漫主義到現代繪畫印象派等，各種流派都在她早期作品反映出來。潘玉良在歐洲受嚴密的學院派繪畫技法訓練，返國後，劉海粟曾對她的畫作提出批評：「太自然主義」，鼓勵她學習國畫，以增加想像力，因此她從1932年至1934年，臨摹中國的古代名畫，日後潘玉良即致力於「西方」和「東方」藝術的探索與結合，把中國畫的線條和西畫的色彩做良好的融合。

第二次赴法後，潘玉良有選擇性地從許多藝術家的作品中獲得養分，吸取了一些流派的部分風格，包含後印象派——塞尚形體表現方法、梵谷人道主義的豐沛生命、高更的簡潔線條和強烈色彩；也有立體主義的平面感和主觀意念；印象主義秀拉的點描手法；野獸派馬諦斯的純色和對比畫風等。1940年左右，潘玉良在融合中西方藝術的過程中，更常運用中國傳統的線描技法，而使繪畫造型富有強烈的表現力，她熟練地運用線描的粗細虛實、輕重頓挫，描繪出人體、對象形態，筆法簡練，形象準確，畫作細品頗耐人尋味。

1942年後，潘玉良呈現「合中西於一治」的審美觀，用西洋繪畫技巧來作中國畫，她開始研究彩墨畫，使用墨彩和毛筆在宣紙上作畫，在國外也用毛邊紙和桑皮紙取代宣紙。她的彩墨畫異於文人畫的淡雅，她加入油畫背景烘染的觀念，運用點彩和交錯的短線來營造層次；同時發揮中國的筆墨氣韻，用流暢細緻的線條勾勒主體造形，再用淡彩又點又染的顯現出質感和結構，予人一種樸實、靜謐的感覺。

潘玉良晚年的作品亦更著重主觀創意，她在五十年代中後期創作一系列油畫，題材是中國民間婦女的生活活動，例如跳舞、玩牌、梳妝等，畫面流洩東方女子的神秘面貌，既優雅自在，又帶著悵然愁思。這些畫的色彩運用大塊純色，有馬諦斯的特點；又加入中國畫的線條勾勒，構圖誇張流動，畫作具有奔放的韻律感，並蘊藏中國藝術的深沉意境。

潘玉良的瓶花畫賞析

潘玉良在1940到1943年期間，約四年時光，所畫的題材以瓶花最多。由於納粹德國攻陷法國，她避居於巴黎郊區，當時模特兒難尋，她的繪畫主題從肖像、裸體轉移至靜物，尤以瓶花為主體，而常使用相同的道具做為襯托；此後潘玉良陸續繪作不少瓶花作品。

在潘玉良的許多瓶花作品中，經常運用白色，烘托出周圍的色彩更顯豔麗；也使紅黃藍等原色佈滿的畫面，藉著白色獲得對比中的和諧。在瓶花作品裡，如《靜物》1（圖1）（1943年，油畫，

▲圖1《靜物》1。

55×45公分，北京中國美術館藏）、《靜物》2（圖2）、
《芍藥與面具》（圖3）（1946年，油畫，53×64公分）
以及《金盞菊》（圖4），都是用白色來調合畫中的各種原
色，例如採用白色的桌布、白色的花瓶、白色的紙牌、白色
面具，還有白色的花卉，甚至只是白色的色塊，使得對比的
色彩呈現美豔與平衡感。這樣的色彩處理在西洋名畫裡可以
尋覓到端倪，可見潘玉良於法國求學與創作，深受西方藝術
色彩學的影響。溯及塞尚的繪畫，大師的畫作《靜物·蘋
果》（1895-1898年）中即以白色的色塊來突顯諸多顏色，
除了彰顯對比和平衡，更將對象物分割為色面，對立體派造
成強烈影響；另外，蒙德里安的新造型主義（幾何學式的抽
象主義），有許多以《構成》繪製的垂直線和水平線，內含

▲圖2《靜物》2。

原色的方形，其餘的矩形則以白色來表現；立體派的畫家勒澤（F. Leger，1881-1955）繪出機械文
明的素材，他的畫也常以白色塊面來襯托出鮮艷的色彩。

在潘玉良的瓶花畫裡，花朵的盛開和凋謝都是她特別描繪的題材，顯示出象徵主義的趨向，
在象徵型態的畫作裡，以瓶花和其他靜物的組合，呈現形象以外隱藏的意義，營造永恆的氣氛；她
用視覺形象來表現玄秘的意涵，使外在形式和主觀情境產生聯繫，把現實傳達得宛如傳奇一般。在
《月季與撲克》（圖5）裏，花瓶中插置著即將凋謝的月季花，底下擺放著一副撲克牌，花的凋謝
正影射潘玉良對於生命歷程的感觸。

▲圖3《芍藥與面具》。

▲圖4《金盞菊》。

▲圖5《月季與撲克》。

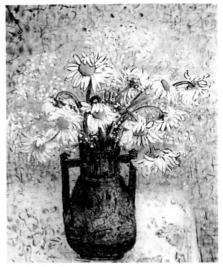

▲圖7《菊》。

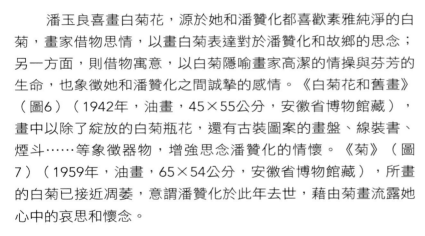

▲圖6《白菊花和舊畫》。

潘玉良喜畫白菊花,源於她和潘贊化都喜歡素雅純淨的白菊,畫家借物思情,以畫白菊表達對於潘贊化和故鄉的思念;另一方面,則借物寓意,以白菊隱喻畫家高潔的情操與芬芳的生命,也象徵她和潘贊化之間誠摯的感情。《白菊花和舊畫》(圖6)(1942年,油畫,45×55公分,安徽省博物館藏),畫中以除了綻放的白菊瓶花,還有古裝圖案的畫盤、線裝書、煙斗……等象徵器物,增強思念潘贊化的情懷。《菊》(圖7)(1959年,油畫,65×54公分,安徽省博物館藏),所畫的白菊已接近凋萎,意謂潘贊化於此年去世,藉由菊畫流露她心中的哀思和懷念。

潘玉良除以油彩畫瓶花,也繪作彩墨畫,於宣紙上渲染出瓶花的風采,其中融入西畫的格調,故被稱為「西方式的中國畫」,畫有白菊花和向日葵的《瓶花》(圖8)(1958年,彩墨畫,79×72公分,安徽省博物館藏),具有淡雅與豔麗、沉靜與奔放的對比性,猶如梵谷以向日葵表達其熾熱的生命,潘玉良另以意象鮮明的白菊花代表生命的光輝;花瓶上繪製古典人物,富中國風味。另一幅《紫花和白花》(圖9)(彩墨畫,35.5×45公分),背景運用交錯的短線來烘托瓶花,紫花和白花均以點彩的方式表現,並且用細膩的線條勾勒葉片和花瓶,施以淡彩染出質感,畫作綿密柔和,格調迷人。

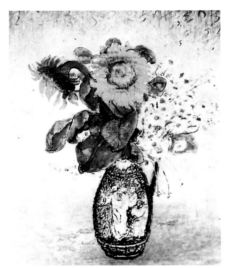

▲圖8《瓶花》。

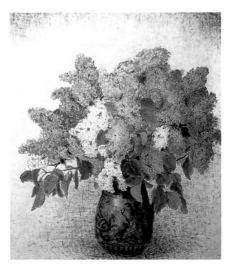

▲圖9《紫花和白花》。

潘玉良在1945年所畫的《自畫像》1（圖10）（油畫，74×60公分，安徽省博物館藏），畫中前左方繪有芍藥瓶花，約佔畫面的四分之一，與其他以人物為主題的作品裡，瓶花僅置於畫面旁側或主題後面（如《自畫像》2（圖11），1945年，油畫，74×60公分，中國美術館藏），以做為背景的道具不太一樣。芍藥也是她常畫的花，亦有一種象徵意味，透露出她漂泊異鄉的落莫心境。畫裡潘玉良自己流露蒼老、憂傷、疲累、疑慮的神情，類似莫迪里亞尼畫中的女人，既哀愁又嬌柔，淡淡的情思牽引著觀賞者的心；她曾寄給潘贊化一首詩：「遐路思難行，異域一雁聲；露從今夜白，月是故鄉明。身處繁華界，心湧故國情；何日飛故里，不作寄籬人。」畫中的芍藥彷彿也感染了潘玉良這般愁緒。

▲圖10《自畫像》1。

結 語

潘玉良的藝術生涯在中西方文化不斷衝擊下，其繪畫風格逐漸融合形成，葉賽夫（法國巴黎東方美術館館長暨東方美術研究家）曾說：「她（潘玉良）的作品融中西畫之長，又賦自己的個性色彩。她的素描具中國書法的筆致，以生動的線條來形容實體的柔和與自在，這是潘夫人的風格。……她的油畫含有中國水墨畫技法，用清雅的色調點染畫面，色彩的深淺疏密與線條相互依存，很自然地顯露出遠近、明暗、虛實，色韻生動。……潘夫人應新時代的潮流邁進，而絕未改變其對藝術的見解，獨立於具象和抽象之間，她用中國的書法和筆法來描繪萬物，對現代藝術已做出了豐富的貢獻。」此是很真切的評論。

▲圖11《自畫像》2。

潘玉良的瓶花作品透過油畫和彩墨畫呈現在世人面前，融合了中西繪畫理念和技法，畫中瓶花靜物具有豐富的象徵意趣；縱觀潘玉良畫作，既揉合西方藝術流派的精髓，又融入中國的審美情調，開創出蘊含潘玉良獨特個性的繪畫風格，她性格堅毅，人生充滿奮鬥意志與經歷，在藝術的追求上努力不懈，造就不凡的藝術家風範，成為中國一位傑出的現代畫家。

（發表於中華花藝文教基金會《花藝家》期刊No50，2004.8）

李梅樹繪畫賞析

前言

　　李梅樹的藝術風格與其人生體驗息息相關,他的創作題材大都來自故鄉,從模擬西歐的高雅格調、忠於本土的寫實風貌至晚年怡然自得的風格,留下無數的藝術寶藏。尤以寫實繪畫表達對鄉土的關懷,具體呈現臺灣的風土民情,顯露自然真實的美感,饒富特別親切的情感,這種真摯的藝術形式,表現臺灣歷經的現實生活景象,更為臺灣美術增添無比光華。

　　李梅樹於1902年出生在台北三峽鎮,受父兄影響至深;一生具有多重社會公認的角色,擁有多種特別才華和成就,對繪畫志趣、藝術活動、政經事務、美術教育和三峽祖師廟重建投入畢生心力,因而成就卓越,受到尊崇;本文從李梅樹的一生藝術事蹟分析,接著探討畫家創作分期,並探究繪畫風格與賞析畫作。

李梅樹藝術事蹟

　　李梅樹從童少、青壯年到老年,一再顯露藝術發展的軌跡。他在三峽公學校五年級時受日本教師遠山巖的指導,初學鉛筆和水彩畫;1918年考入國語學校師範部後,曾向日本郵購美術雜誌《講義錄》研讀,並購置油畫顏料開始作畫,且閱讀西洋藝術家傳記、西洋繪畫研究和色彩研究等書,充實自己的美術實力;畢業執教期間,曾參加石川欽一郎的美術研習營,並且不斷提出畫作參展。1928年赴日準備入學考試,在川端、同舟杜及本鄉三個繪畫研究所學習,相當有毅力;翌年考取「東京美術學校」,師事日本畫壇大師——長原孝太郎、小林萬吾及岡田三郎助等人,因而寫實風格奠基深厚。學成返國後,也一直參加美展等各種美術活動,逐漸建立獨樹一幟的繪畫格調。

▲圖1《切番薯之女》,1934年,油畫。

　　李梅樹堅定理想,從事美術創作終生不輟,留下許多可貴的作品。1927年的《靜物》和1928年的《三峽後街》入選第一、二屆臺展,之後赴日求學,畫作屢次獲得歷屆臺展獎項。1933年完成東京美術學校的畢業作品《裸女》;早期作品具有學院藝術的西洋風格,《切蕃薯之女》(圖1)於1934年入選第八屆台展;隔年以《小憩之女》獲第九屆台展特選;1936年又以《睡覺的女人》獲第十屆台展特選,同時被推薦為「免審查」資格;1939年的《紅衣》和1940年的《花與女》分別入選日本第三、四屆文展; 1946年參加省展的《星期日》被省府購呈總統蔣中正;1948年的《黃昏》與《郊遊》更被視為李梅樹的代表性作品。自1950年的《露臺》(圖2)開始,《初夏》

▲圖2《露臺》,1950年,油畫,100F。

▲圖3《白衣小姐》，1952年，油畫，50F。

▲圖4《三峽春曉》，1977年，油畫，10F。

▲圖5《戲水》，1979年，油畫，50F。

（1952）、《白衣小姐》（圖3）（1952）、《佛門少女》（1972）……等中期作品則充滿臺灣本土味道。晚期仍持續創作，《三峽春曉》（圖4）（1977）、《戲水》（圖5）（1979）、《秋到樹梢》（1981）、《清溪浣衣》（1981）等，皆為晚年怡然自得、歸返自然的作品。

　　1934年李梅樹與畫友陳澄波、顏水龍、楊三郎、廖繼春、陳清汾、李石樵、立石鐵臣共同創立「臺陽美術協會」；1974年與畫友創立「中華民國油畫學會」，1976、1981年各任理事長和榮譽理事長；1977年被推選為「中國美術協會」理事長。

　　李梅樹在美術教育上貢獻良多，1962年起任文大教授；1964年任國立藝專美術科教授兼主任；1967年創辦國立藝專雕塑科兼主任；1975年任師大美術系教授。

　　李梅樹自1947年起任三峽祖師廟重建工程負責人，歷經三十餘年。以李梅樹的藝術素養，加上對重修工作敬業嚴謹的態度，他親自研究建築、繪製設計圖，並依傳統水墨題材描繪寫生畫稿及從事雕刻，也勤向當代藝術家朋友邀求畫稿以轉刻，包含前輩大師林玉山、林之助、郭雪湖、陳進和陳慧坤等人；三峽祖師廟的建築和繪畫雕刻才能達到精緻、傳神的程度，而成為藝術文化建設的典範。

李梅樹創作分期

　　依照李梅樹八十回顧展中自述，他一生的繪畫作品可分為三個時期，解析如下：

一、早期

　　約指日據時期，也稱為外光派時期，即採取印象派（Impressionism）的繪畫形式，李梅樹揉合西洋技法與本土素材，內容雖描繪台灣婦女，卻充滿西歐情趣。1934年作品《切蕃薯之女》，由婦女的裝扮、姿態和周圍場景來看，都流露濃厚的鄉情，加以學院藝術手法做生動的描繪。

二、中期

　　約為戰後到1977年，也稱為台灣本土時期，這一階段李梅樹投入政治、經濟、文化、教育、宗教等事務，繪畫創作則直接取材自台灣婦女，不在意體貌的平凡、姿態的笨拙、妝扮的庸俗，毫不掩飾的把真實的本土情景搬上畫面，揮別留日習得的西洋風味。作品《露臺》忠於視覺的土味，而有悖離理想美的現實呈現，和以往典雅形式大異其趣。《白衣小姐》則出現許多台灣民間藝術的元素，例如： 鏤刻的屏風、鑲金的桌子、銅爵、瓷器、古典胸針和腰帶等，襯托穿著白色洋裝的素樸女子。

三、晚期

　　為李梅樹病後，一直到1983年逝世為止，可稱之為回歸自然時期。以三峽的景致為不斷描繪的對象，表現對於家園風光的永久眷念和思慕，題材包含三峽河邊的洗衣場景以及三峽四季，畫出《三峽春曉》等作品；其他也有日本的錦鯉等題材。《戲水》畫裡的人物是參子李景文的妻子，以內心的主觀光線來描述當時的整體印象，人物、流水和石頭在初夏晨光的浸濡下，表現所體驗的大自然絢爛變化。

李梅樹繪畫風格與賞析

一、印象風情與《小憩之女》

　　《小憩之女》（圖6）為李梅樹留日返台初期的作品，繪於1935年。前一年（1934年）李梅樹自日本東京美術學校畢業，在學期間他曾與岡田三郎助學習油畫，受日本化的西歐風情影響，運用印象派技巧，著重光學和色彩學的科學方法，表現出一切物象皆由各種不同色彩所結合。回台後，繪畫素材和色彩逐漸華麗明亮起來，雖以臺灣女性為主題，然而畫作帶有西洋品味，散發高雅的氣息。

▲圖6《小憩之女》，1935年，油畫，100F。

　　《小憩之女》裡人物的神情姿態經過設計，襯托的景致也頗富層次，其中模特兒是李梅樹的長兄劉清港醫師的大媳，畫中女子坐於李家的庭院裡，由她的服飾和周圍陳設，可窺知當時上流家庭的生活形態；女子長相清秀，神情悠閒，以左手食指支唇，一副若有所思的樣子，正好地上散置的畫冊顯現著梵谷（Gong Vincent van，1853-1890）《伽賽醫生像》（圖13）（Portrait of Doctor Gachet，1890年），圖上男子以右肘臂來支撐頭部，也是沉思的模樣；其他右下方的畫冊，圖面有雷諾瓦（Pierre Auguste Renoir 1841-1919）的《浴女圖》（The Bathers），可見李梅樹歷經西洋繪畫的薰陶，受西洋現代畫家的影響很深。此畫色調統一柔和，黃綠和黃褐色烘托出午後和煦的陽光；筆觸沉穩，印象派的筆法揮灑出光與色的律動感；空間的處理嫻熟，西歐格調與本土題材相互融合。

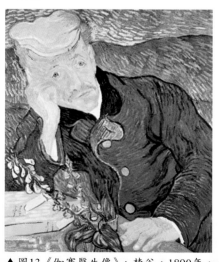

▲圖13《伽賽醫生像》，梵谷，1890年，油畫，68×57cm，巴黎奧塞博物館。

二、學院風格與《花與女》

《花與女》（圖7）中，東方模特兒彷彿置身在西方情境裡，穩定的構圖、紅綠互補的色彩、印象派的筆觸和光線，使這幅畫被譽為早期台灣西洋美術的傑作，也是李梅樹於日據時期的代表作之一。這幅畫與《紅衣》（圖8）的配色、構圖和內容非常類似，都有穿著紅色上衣和白色圍裙的女人，還有白色的房屋、綠色的天空及暗色的細條窗框；畫中女人位右側斜倚，右手傾放到桌上，加上呈直角的十字條框，畫面重心均衡平穩。

▲圖7《花與女》，1940年，油畫，80F。

▲圖8《紅衣》，1939年，油畫，116.5×91cm。

這兩幅畫是李梅樹於1939年再次赴日時的作品，深具學院風格，構圖簡明，色彩濃郁，而明度的變化包含由低到高，可能取法自後印象派（Post-Impressionism）的高更（Paul Gauguin 1848-1903）風格，高更畫作《雅克伯與天使纏鬥》（圖14）裡，從近景的低明度、背景的鮮麗紅色，到帽子的明亮白色，給予豐富的視覺感受。

三、自然鄉土與《黃昏》

《黃昏》（圖9）是1948年的作品，屬於大尺幅、大場景的巨幅製作，常與

▲圖9《黃昏》，1948年，油畫，120F。

▲圖14《雅克伯與天使纏鬥》，高更，1888年，油畫，73×92cm，愛丁堡蘇格蘭國家美術館。

同年相近作品《郊遊》相提並論，可反映出李梅樹強烈企圖心，畫面具有史詩般的磅礴氣勢，眾多人物以大地為舞台，彷彿上演一齣歷史戲劇，氣氛沉靜莊嚴，凝聚濃郁的臺灣鄉土情感。《黃昏》構圖嚴密，人物形象內斂穩重，眾農婦站立在大自然裡顯得謙卑，夕陽從拉高的水平線後方斜射過來，每一女性臉上映照著迷離的光線；色彩以紅綠互補形成協調的主色調，中間主角頭上的一抹小紅花顯得特別醒目，這位模特兒是畫家的長女麗霞，而蹲在右邊的是次女麗月，畫面左後是三女麗玉，右方的小女孩是外甥女淑媛。

《黃昏》的題材確實源自布雷登（Breton Jules，1827-1906）的作品《拾穗歸來》（圖15）（1859），原橫幅的小巧人物，轉變成直幅《黃昏》畫裡的放大人物。布雷登是十九世紀法國自然主義畫家，擅長地方性宗教和民間風俗畫，筆下的舊式信仰呈現樸素的精神，農民生活的作品普受歡迎，他曾說：

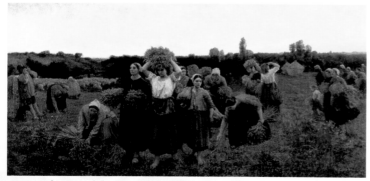

▲圖15《拾穗歸來》，布雷登，1859年，油畫，巴黎。

一八四八年革命的肇因與結果……對吾人精神有一深重的影響……許多人展開新的努力以適應此一新社會狀況……我們更深入地去觀察街道和田野；我們試著去感同身受窮人的感覺與情感，而藝術也必須要將過去只單獨保留給神祇及偉人的榮耀提供給窮人才行。[1]

布雷登的《拾穗歸來》畫自己所居住土地上的農民，對農村勞動賦予一種悲天憫人的情懷。李梅樹模擬布雷登的繪畫思想和形式，用來繪製二十世紀中葉臺灣農村婦女的形貌，樸實壯碩的外在下，流露崇高的氣韻，可見西方美學和西畫技法主宰此畫的精神。

李梅樹同時期的《郊遊》（圖10）可能也是自布雷登的另一幅作品《出發到田野》（圖16）得到靈感，一樣是白晝時光女人帶著小孩到郊野，場景、時間、人物和題材很相近，而《郊遊》以親切的本土形象和服飾為繪畫內容，作品構圖更加緊密，氣氛更為凝斂，氣勢更為壯大。

▲圖10《郊遊》，1948年，油畫，120F。

▲圖16《出發到田野》，布雷登，油畫，巴黎。

《黃昏》這幅畫蘊含自然主義另一畫家米勒（Milet 1814-1875）的氣質，米勒擅長描寫田園生活，表現勞動階級的精神與尊嚴，尤其是農民性格中逆來順受、聽天由命的一面；他的著名作品《拾穗》（圖17）（1857）呈現勞動的女性身影，明晰的輪廓傳達農作的韻味，把農家婦女的形象刻畫至深，畫面單純而有力量。屬於「巴比松派」（Barbizon）的米勒，著重田野情景的實地寫生，希望捕捉自然界瞬息萬變的真實性，精確而不加藻飾的呈現；米勒的繪畫內涵已轉化在李梅樹《黃昏》中台灣農婦的相貌裡，從學院的審美觀點來看，這段期間可說是李梅樹在畫壇最富聲譽之時。

四、寫實理念與《佛門少女》

李梅樹的繪畫大都取材自周圍熟悉而真實的環境，尤其是故鄉三峽的風土民情，他的人生可說貫徹履行寫實主義的理念，在〈畫家的自述——甲子真善美的追尋〉（1982）此文中，八十一歲的李梅樹說：

▲圖17《拾穗》，米勒，1857年，油畫，83.5×111cm，巴黎羅浮宮。

[1] Linda Nochlin，刁筱華譯，《寫實主義》(台北：遠流出版事業股份有限公司，1998年)，頁140。

在日本求學期間，雖然正值野獸主義等繪畫思潮風行日本畫壇……堅決肯定自己所喜好的寫實創作風格。五十年代，國內抽象繪畫風起雲湧，但這一切都不足以搖憾我的信念……。

▲圖18《採石工人》，庫爾貝，1849年，油畫，160×259cm，德勒斯登國立畫廊。

李梅樹崇尚寫實主義，捨去悅目題材，拒絕理想化，也拋卻抽象和變形，在現代各種美術流派爭奇鬥豔之際，益發顯得珍貴。十九世紀寫實主義（Realism）代表畫家庫爾貝（Gustave Courbet，1819-1877）堅持：繪畫的旨趣須與畫家平常生活所觀察有關；他的代表作品《採石工人》（圖18）就是以勞動者為主題。社會趨向物質化、現實化之時，畫家認為要去描繪平民生活，不需加以美化或理想化，甚至去擷取貧困階層的醜陋事物，捨棄賞心悅目的題材；庫爾貝主張：「美存在於現實之中。」「美存在於自然中。」只要美的對象是真實可接觸的，就具備它本身的藝術表現；如能瞭解現實，順從自然，便能創作出偉大的作品；但須留意取法現實自然不僅限於外表形象，更要注重表達內在心靈，這才是忠於現實自然的真正意義。

在臺灣美術史上，李梅樹為一真正以本土寫實風格表達鄉土關懷的畫家，他曾說（摘自〈畫家的自述——一甲子真善美的追尋〉，1982）：

村人們樂天知命，溫良純樸，勤儉克苦的天性，予人非常親切的形象……他們真誠熱情的生活，豐富了我的繪畫內涵；而我的繪畫目標與理想，亦就是畫出自己所感動所鐘愛的題材，自然而然地形成自我獨特的創作方向與風格。

在他的筆下，臺灣的人物景致具有明確的意象，呈現自然現實的美感，隱藏的真實本質透露一種特別親切的情感，這種真摯的寫實與嚴謹的形式，確實傳遞了臺灣的現實經驗，也表露畫家特殊的繪畫語言。

《佛門少女》（圖11）是戰後所繪，其中主角是三峽祖師廟誦經團的團員，少女穿著高腰迷你裙，坐在折疊椅上，記錄了七十年代的生活實況，李梅樹重現眼前的景象，不在乎模特兒的美醜，忠實描繪當時代的眾生相貌。

▲圖11《佛門少女》，1973年，油畫，40P。

這時期的作品，畫中人物有著鄉土寫實的體態和裝扮，也反映出故鄉的色彩——屬於亞熱帶的綠和藍、東方人的皮膚色以及三峽的土黃色，明度和彩度都比較高，並運用平塗的筆法描繪對象和明暗，一絲不苟的程度宛若照片般；此緣於長期透過相機以捕捉永恆的影像，並被引用作畫，如同印象派以來許多畫家常利用這種簡便的輔助方式，相機的機械眼睛替代了人的眼睛，呈現「公正客觀」的形象，因此李梅樹的繪畫由學院的西方美學返回鄉土的質樸真實，充滿濃濃的臺灣味。

五、回歸東方與《清溪浣衣》

　　李梅樹繪製許多以三峽河邊洗衣婦為主題的畫
作，二、三十幅的臺灣早期洗衣風光呈現在畫面上，
却又各富情趣，《清溪浣衣》（圖12）（1981）屬於
晚期的作品，表現重點在光線上，畫裡的群聚人物和
自然景觀融合在一起，洗衣婦女頭戴斗笠，蹲在河邊
一致的洗衣，人物形態十分模糊，早晨的陽光灑落在
近景和遠景的每一個洗衣村婦身上，草坡金光閃閃，
河水波光粼粼，水中倒影和流動河水的光線表達得很
豐富，映入眼簾的盡是跳躍的光與色，讓欣賞者感受
到燦爛的大自然美景。

▲ 圖12《清溪浣衣》，1981年，油畫，50P。

　　這時期光線之於李梅樹已成為一種主觀的技巧，而不再是客觀的鋪陳，《清溪浣衣》的光線
留住了當下的感覺；畫家經常身處自然，感受自然的廣大力量，以繪畫的心靈探索大自然的內在奧
秘，從自然獲得靈感，因而呈現出超越自然的完美創作。畫家走進畫裡，完全自由的描繪光線，此
時的李梅樹回歸自然，表現對人生體悟後所產生的內在怡然感受，也走向東方天人合一的境界。

結　論

　　李梅樹早期創作受日本化的西洋繪畫影響，融合印象派技法與本土題材，由日返國的作品色
調明麗調和；再度赴日完成的畫作，在構圖和色彩上更具學院風格；之後則模擬自然主義畫家米勒
與布雷登，繪作田園景象。李梅樹的寫實理念在創作中期表露無遺，鄉土人物躍上畫面，猶如庫爾
貝描繪日常生活觀得的素材。晚期李梅樹將重點放在光線表現上，不斷以故鄉景物為對象，做回歸
自然的藝術呈現。

　　在臺灣前輩畫家中，李梅樹以其特殊的人生經歷，藝術與本土民情結合的獨特風格，融匯成
個人生命情感的創作，在臺灣美術史上顯其重要性。李梅樹的生命歷程展現藝術家之多元世界，其
對於藝術的堅持與熱情，帶給我們深刻的心靈感動。

（發表於國立歷史博物館《歷史文物》月刊No134，2004.9）

（本文引用李梅樹作品圖片取材自「李梅樹紀念館」。「參考文獻」合併於本書後面「參考書目」）

臺灣現代畫家的花卉畫—以 李梅樹、郭柏川、郭雪湖為例

前言

　　花卉的靜物畫在一般觀念裡，是一種模仿真實花卉的繪畫形式，柏拉圖（Plato，前427-前347）和亞里斯多德（Aristotles，前384－前322）曾經提出「模仿說」，認為模仿包含「外形的再現」（literal representation）與「性格或情感之再現」（emotive representation），以花卉為題材的畫家，除了藉花卉來演練繪畫技法，或者當做一種裝飾畫，拿來做為空間的陳設，滿足視覺的需求；還有些畫作是表現花卉的隱喻或擬人化的神韻，甚至反映畫家的內在性靈和情感。

　　另外，模仿意謂存在於作品和對象間的相似性，法國理論家丹納（Hippolyte Adolphe Taine，1828-1893）覺得：完全的模仿無法產生美感，絕對沒有人拿攝影作品與繪畫創作相提並論；因此，模仿是一種對智慧、經驗、情感的重新演練，藉由模仿使藝術的生命得以延續；花卉繪畫製作得再逼真，也比不上花卉本身或攝影作品來得逼真，然而畫家憑著花卉寫生，不斷的對花卉進行模擬，以藝術的形態呈現出來，這就是花卉繪畫迷人之處。

　　臺灣早期的現代畫家繪製不少花卉的靜物畫，本文以前輩畫家李梅樹、郭柏川、郭雪湖為例，賞析風格相異、美不勝收的花卉畫傑作。

李梅樹的花卉畫

　　1902年李梅樹出生於台北三峽鎮，受父兄影響至深，一生對繪畫志趣、藝術活動、政壇事務、美術教育和三峽祖師廟重建非常投入，具有多種社會公認的角色，擁有多種特別才華和成就，因而倍受尊敬；在臺灣前輩畫家中，其藝術與本土風物結合的獨特風格，融匯成個人的生命情感，顯得很特殊。

▲圖1《芍藥》，李樹梅。

　　李梅樹堅定理想，從事美術創作終生不輟，留下許多可貴的作品。李梅樹創作早期約指日據時期，也稱為外光派時期，即印象派（Impressionism）的繪畫形式，1927年的《靜物》入選第一屆臺展，1940年的《花與女》入選第日本四屆文展。中期約為戰後到1977年，也稱為台灣本土時期，繪畫創作直接取材自台灣素材。晚期為李梅樹病後一直到1983年逝世為止，可稱之為回歸自然時期，《秋到樹梢》（1981年）等皆為晚年作品，表現所體驗的大自然光線的絢爛變化。

　　李梅樹的《芍藥》（圖1）大約是1940年所畫，和《花與女》同一年代。構圖上瓶花充滿全部畫面，花朵的安排具層次感，色彩渾厚深沉，豐美的芍藥花朵有紅色和白色，在暗綠的襯托之下，

顯得明麗靈活，整幅瓶花予人幽雅溫潤的感覺。李梅樹這期間的畫有著學院美術的經營形式和氣氛，構圖簡明，筆觸活潑厚實，明度較暗，色彩濃鬱，紅和綠形成互補色，白色的花朵上也參進紅、綠，既有變化又有統一性。

▲圖2《玫瑰一》，李樹梅，1954年。

▲圖3《茶花》，李樹梅，1965年。

《玫瑰一》（1954年）（圖2）和《茶花》（1965年）（圖3）是李梅樹於中期戰後的作品，玫瑰和茶花都是畫家喜歡的花卉。玫瑰畫面較為舒展，筆調暢快，構圖上暖色系的花朵聚集，綠葉變少，藍色的花瓶上畫出花鳥，色彩顯得豐富，包含冷暖色。茶花畫面花朵色彩豔麗飽滿，這時期的畫依然秉持寫實的風格。

1929年李梅樹考取「東京美術學校」，師事日本畫壇大師——長原孝太郎、小林萬吾及岡田三郎助等人，因而寫實風格奠基深厚。李梅樹的繪畫大都取材自周圍熟悉而真實的環境，尤其是故鄉三峽的風土民情，他的人生可說貫徹履行寫實主義的理念。

《玫瑰二》（圖4）為1978年所作，李梅樹於晚年仍然繼續畫花卉，其晚期的作品，表現重點在光線上，畫面上的玫瑰沐浴在陽光中，已不見晦暗，映入眼簾的盡是明朗的光線，讓欣賞者感受到燦爛的花卉之美。這時光線之於李梅樹已成為一種主觀的技巧，而不再是客觀的鋪陳，光線留住了畫家當下的感覺；畫家走進畫裡，完全自由的描繪光線，此時的李梅樹回歸自然，表現人生體悟後之內在怡然感受。

▲圖4《玫瑰二》，李樹梅，1978年。

郭柏川的花卉畫

郭柏川，1901年出生於台南，1926年赴日，進入東京美術學校西畫科，受名師岡田三郎助、梅原龍三郎、安井曾太郎的影響非常大；33歲畢業，同校而低他一屆的畫家李梅樹曾經表示，郭柏川當時榮得第五名優異成績。1937年郭柏川離開日本以後，直接到大陸，定居於北京達十二年之久，心境和畫作均受古都文化的薰陶，形成繪畫生涯中重要的轉型期；在藝專任教時，受國畫大師齊白石與和黃賓虹的啟發極大；梅原龍三郎多次前往北京，也都由郭柏川陪伴寫生。1948年郭柏川返台養病，從此定居台南，任教於成大建築系達二十年。郭柏川自我藝術要求甚嚴，他是一位具有獨特繪畫風格的台灣前輩畫家。

安井曾太郎的風格含有塞尚、高更和綜合立體派的繪畫形式，郭柏川受其影響，在藝校後期畫作，可以看到塞尚筆法，並且著重形象的重量感、體積感。梅原龍三郎初次留歐，曾私淑雷諾

▲圖5《黃刺桐》，郭柏川。　　　　▲圖6《波斯菊》，郭柏川。　　　　▲圖7《粉紅玫瑰》，郭柏川。

瓦，對郭柏川的啟迪頗深，在靜物畫中也大量運用「龐貝紅」；梅原龍三郎再次留歐，把野獸派帶到東方，郭柏川到達北京初期，畫作運筆奔放、色彩強烈，即野獸派風貌，郭柏川肯定馬諦斯的藝術風格，成為他繪畫發展的方向。

1940年梅原龍三郎開始用日本紙、毛筆畫油畫，郭柏川受其鼓舞，也運用宣紙和毛筆，加上油彩和松節油，配合西畫技法來繪製油畫，期冀促使中西的繪畫融和，因而風格確立，黃賓虹曾說：「林（林風眠）失之放逸，徐（徐悲鴻）失之嚴謹，而郭則介於兩者之間。」郭柏川常用的色彩是淺磚紅搭配玻璃綠色，構圖氣勢奔放，筆觸明快而隨心所欲，線條蘊藏書法的意境，如同他所說「嚴肅地面對繪畫，瀟灑地面對生活。」在成大期間，他從台灣的廟宇紅牆、刺繡和民間器物中，尋求到適合他風格的色彩，因此，郭柏川的繪畫更富圓融之東方精神。

《黃刺桐》（圖5）是郭柏川於1946年的作品，結合宣紙和油彩兩者的優點，用狼毫筆畫出瀟灑飄逸的線條，用油彩表現豐富的色相、明度和彩度，其中的調劑就是經畫家實驗成功的松節油；畫作完成，用棉紙裱褙，托以多層，使之平且硬，再用白礬水防蛀。《黃刺桐》是此時期的代表作，畫面中的花卉、葉子和花瓶顯得自渾然天成，蘊含野獸派的畫風，尤其宛如法國畫家杜菲（Raoul Dufy，1877-1953）的味道，構圖自然，有率性的輪廓線，線條和色彩都充滿了動感。

《波斯菊》（圖6）一樣作於1946年，技法構圖跟《黃刺桐》類似，色彩得自於梅原龍三郎畫作、明代五彩瓷瓶、故宮建築和民間刺繡，暖色系的紅和橙，冷色系的綠和青，形成補色的強烈對比。畫中的五彩花瓶用淡灰青表現質量感，瓶上有紅綠的紋飾，花朵由粉紅到深紅，少許襯托的葉子和看似任意伸展卻有脈絡可尋的花莖，色彩由黃綠到綠；背景淡金黃色，桌面橙紅色，又透露出底色的類似色，感覺厚實和諧；郭柏川的花卉畫單純之下充滿許多奧妙。

《粉紅玫瑰》（圖7）是稍晚1958年的畫作，仍然運用宣紙和油彩繪製，在構圖上顯得更簡約有力，布局走勢清晰；群青花瓶上插滿粉紅玫瑰，在寒暖色系互相影響下，粉紅色的玫瑰花也映著青色，而有紫色幽靜的味道，群青瓶體上畫有白色泛青的裸像，好像透露出釉光。

▲圖8《茶花》，郭雪湖。

▲圖9《牡丹》，郭雪湖。

郭雪湖的花卉畫

　　郭雪湖（金火），1908年出生於台北大稻埕，少年時曾考取台北州立工業學校，但隨後發覺繪製工程圖與自己的志趣不合，於是退學自修繪畫；並且拜傳統畫家蔡雪溪為師，蔡師為他取名「雪湖」，他跟從蔡師學習彩繪神像等技藝，此時與同門師兄弟任瑞堯成為知己，常相約前往市郊寫生。1927年以《松壑飛泉》入選第一屆台展東洋畫部，林玉山、陳進與郭雪湖同獲「台展三少年」的美名；之後以膠彩作畫，作品表現臺灣本土景致，風格豔麗細密，以《圓山附近》得第二屆台展東洋畫特選。1929年認識日籍畫家鄉原古統，受其教導和影響；後來郭雪湖旅行泰國、日本、美國、中國大陸等地，也常以居住當地的風物當做寫生題材，藉著膠彩發揮畫藝。他曾說：「我的繪畫求精，不求多。」郭雪湖成為自學成功的專業畫家，在臺灣現代畫家中非常特別。

　　郭雪湖崇尚自然，從寫生入手，他認為：寫生即是運用觀察力作畫，寫生是最基本和最重要的繪畫元素。他將物體細膩的描繪，也將形象加以改變，創作時不斷的在色彩和構圖求新求變，他的畫既承續傳統中國畫，又受日本東洋畫影響，融合西洋畫的構圖取景以及空間表現方法。他運用自創的「重彩淡墨鉤勒法」，呈現繪畫的現代感，畫面穠麗細緻，具平面化的感覺，也含鄉土藝術的意趣，形成臺灣美術的另一種型態。

　　《瓶花系列》，創作時間由1955至1987年，花卉主題包含：茶花（圖8）、牡丹（圖9）、百合（圖10）和繡球花（圖11）等。瓶花是郭雪湖所喜歡的繪畫題材，他也從中國陶瓷瓶的造形和瓶上的紋飾圖案得到不少創作的靈感，此源於旅居日、美期間，參觀博物館時，對中國陶瓷產生興趣，因而繪出一系列的瓶花作品。花卉和花瓶上的花紋一絲不苟的被描繪出來，兩者形成一種對照，瓶中的花卉是真的，但它們會凋謝；瓶體上的花卉是假的，而它們卻常保不老；膠彩畫表現出花瓶的質、量感，花卉呈現淡雅嫻靜、默默綻放的豐盈姿態，的確饒富美感。

▲圖10《百合》，郭雪湖。

▲圖11《繡球花》，郭雪湖。

結 語

　　本文所賞析的三位臺灣現代畫家的花卉繪畫，風格迥然不同，使我們欣賞者宛若經歷一場豐富的花卉視覺饗宴。

　　李梅樹的繪畫受日本畫壇大師的影響，寫實風格濃厚，取材也都來自真實的周遭環境，尤其是出臺灣本土的題材；他的花卉油畫反映出畫家各時期的畫風，花卉散發出濃郁的寫實美感。郭柏川亦曾留日受名師的啟發；接著到大陸北京十二年之後，返臺定居，這些歷程對他的繪畫影響非常大；他的畫作奔放強烈，運筆和色彩有野獸派風格，花卉畫運用宣紙和油彩繪製，具有中西繪畫融和的旨趣。郭雪湖是自學成功的臺灣前輩畫家，後來曾旅行日本、美國、中國大陸等地，經常寫生當地的風物，並以膠彩畫來表現題材；他的花卉畫表現花卉和花瓶，描繪得妍麗細緻。

　　亞里斯多德把模仿的對象分為三種：「事物過去與現在的實況，事物被人說成或想成的狀況，以及事物應該的狀態。」花卉的美感，經由藝術維妙維肖的模仿，而呈現在畫面上，能引發畫家和觀賞者的快感；加上畫家表現存在於心靈的獨特線條、形體、色彩、空間和氣氛，而使花卉繪畫作品有獨特的美感，才是愉悅感覺的完整內涵。

<div align="right">

（發表於中華花藝文教基金會《花藝家》期刊No49，2004.6）

（本文「李梅樹的花卉畫」圖片取材自「李梅樹紀念館」。）

</div>

陳景容藝術創作探析

陳景容的作品表現沉鬱的氣質，筆調堅定細膩，色調在灰藍灰綠間，烘染出清冷孤寂的景象、人物，即使是靜物也感染著一股濃重的沉默悵然；陳景容的感性和知性，在沉靜與遠颺、現實與虛幻層疊的奇異氛圍裡，展露無疑。

陳景容是當代臺灣一位極富才華的藝術家，年過七十歲的他孜孜不倦地從事藝術創作已超過半個世紀。陳景容的全副心力都投注於繪畫中，他的生命和藝術創作緊密融合為一體，由於陳景容對於藝術追求的熱情和執著，因此才能達到目前輝煌的成就；他堅持理想、勤奮不懈的精神令人欽佩。

陳景容的藝術創作豐碩，各種媒材技巧專精，並且在繪畫修復上進行探究，引入國內，大力宣導。其一直在大學和研究所任教，著作等身，除了畫冊之外，還有許多關於繪畫理論和創作技巧的書籍，包含素描、構圖、水彩、油畫和壁畫等論述。經年累月下來，陳景容對於各類藝術技法、作品維護和藝術教育等方面都有卓越的貢獻。

陳景容藝術歷程

1934年陳景容出生於臺灣彰化，1956年畢業於國立臺灣師範大學美術系，參與「五月畫會」之成立。1960年赴日深造，1967年自東京藝術大學壁畫研究所畢業。1977年起任國立臺灣師範大學美術系專任教授；現為國立臺灣師範大學美術系所名譽教授。曾舉辦國內外多次個展及聯展；並屢獲國內外榮譽大獎，如中國畫會金爵獎、法國春季沙龍油畫獎、法國藝術家沙龍榮譽獎……等；也獲頒法國秋季和藝術家沙龍永久會員。

2002年，新聞局向國際介紹台灣美術史（1927-2002年）的專輯（ "Impressions of Beauty" ）中，收錄了十一位重要的畫家，陳景容是其中僅存於世的西畫家，為畫壇所重視。法國的 "Art Métier" 藝術雙月刊（2005年10-11月）曾刊載Christophe Comentale 的著述 "Chen Ching-rung：Le peintre-graveur de Port-royal" ，文中具體地推介陳景容的創作；同期的文章裡，另有描寫畢卡索和達達主義等作品。據雜誌社透露給陳景容的訊息，即將收藏他的素描與版畫作品約一百幅；無疑的，陳景容以當代知名藝術家之姿躍上國際畫壇。

陳景容經常在寬敞明亮的畫室內，悠揚的古典音樂或歌劇中，沉浸在創作的思維裡。他每日作畫時間相當長，儘管仍有行政事務、訪客以及美術研究所的授課，使他不得不暫時擱下畫筆，但是一有時間的空隙，他便馬上拾起畫筆，繼續描繪不斷修改中的畫作。

陳景容在臺灣成立了「陳景容藝術文教基金會」；1999年更於美國洛杉磯設立「陳景容美術館」。1991年，陳景容在法國巴黎購置工作室，位於文教風氣鼎盛的盧森堡公園南邊；從此陳景

容在每年寒暑假都會到巴黎專心創作，遠離臺北的熱鬧和親友的關照，一個人孤伶伶在異鄉認真作畫；因此累積了大批的巨幅畫作，這些作品為大眾所稱道。

陳景容作品類別

陳景容的作品種類豐富，內容包括素描、水彩、粉彩、油畫、壁畫、嵌畫、版畫和彩瓷等，他的創作從不跟從流行，他摒除前衛的時尚，強調自己素描的功力，以傳統的構圖和深沉的色調從事創作，以實現藝術的理想為畢生的心願。他曾說：

> 在各種形式的媒材當中，我經常使用素描和版畫來直接表現主題。當我作畫時，我會達到一種專注力更強，表達無礙的境界。如果我大部分的創作皆源於快速而流暢的筆觸，那麼我的油畫則始終需要不斷的修改、增刪。當我從事版畫創作時，有一種好像在半夜裡偷偷寫情書一樣的感覺……。每當我開始著手拓印第一張畫時，心中始終有一種深深的感動，我永遠記得剎那間，成果顯現在眼前的那一幕。（陳景容，2005）

從畫家的言語和譬喻中，可知陳景容浸淫於各種媒材的創作，他的意志、情感與作品深深結合。

▲圖1《印度少女》，1998，Drawing，65×59.5cm。

一、素描

陳景容曾表示：「也許我是屬於天生較注重素描的畫家」，他一向將素描視為繪畫的基石。他經常為創作一幅油畫巨作，審慎地思考構圖，而事先繪製無計其數的素描，包括小速寫、局部素描到大素描，每幅素描都是一絲不苟地、依據精準的比例繪成，於是這些數量龐多的大小素描也成為陳景容作品的一部分；而巨幅的油畫作品就這麼慢慢地構思，一景一物一人逐漸的描繪完成。如《印度少女》（1998，65×59.5cm）（圖1）即是陳景容為了油畫的繪製，所做的素描之一，也是一幅出色的作品。

二、油畫

陳景容繪作油畫總是歷經長久的時間，猶如寶加（Edgar Degas 1834-1917）所說：「若經適當的準備，畫家可以利用油畫慢慢地發展他的構想。」陳景容認為實際作畫時，常會牽涉到心理變化和感受。1986年陳景容以《教堂與騎士雕塑像》榮獲法國春季沙龍油畫銅牌獎；1999年，《騎士雕像與裸女》榮獲藝術家沙龍銀牌獎；2000年，《畫室的模特兒》榮獲藝術家沙龍榮譽獎。《騎士雕像與裸女》（1999，228×162cm）（圖2）的構圖以騎士雕像、古建築、裸女和靜物做為組合，色彩渾厚，如同陳景容於《油畫技法123》所敘：「每畫一幅畫，總要想盡辦法讓作品的完成度達到最高峰。」可見他對創作的要求極高。

▲圖2《騎士雕像與裸女》，1999，Oil on canvas，228×162cm。

三、壁畫

陳景容繪製濕壁畫，遵從歐洲濕壁畫的傳統製法，也就是十四世紀義大利Cennino Cenninin所著《藝術之書》中提及的製作過程，基本原理如下：弄溼牆壁，用鏝刀將灰泥塗抹上去，抹平並壓平，當作底層；分隔畫面，用赭紅線造成中間的垂直線；以炭條畫出輪廓，再用赭石顏料加強草圖；每天塗一層較細緻的灰泥以及更細的石灰，當作中層；刻劃主要線條，構成粗圖；在新鮮中層上，以用水調好的顏料作畫；在乾灰泥上，加添金箔或寶藍色。由於媒材易乾，下筆要很精準；陳景容曾將《印度少女》繪製成濕壁畫，作品色調單純、畫面沉穩。

四、嵌畫

陳景容曾說他的嵌畫師承長谷川教授，是最正統的方法，又稱為古典羅馬派；嵌畫的製作「是以大理石、木材、玻璃、陶片或貝殼集合拼貼起來作為圖樣或繪畫，貼在建築物上的一種永久性藝術。」（註1）做嵌畫前使用機械或鎚子將這些石頭材料切割成小小的方形、三角形、圓形、扇形等基本形體，然後依描繪好的畫稿排列石片表現色彩、明度，藉以呈現立體感。

以《耶穌的祝福》（圖3，壁畫與畫家）這幅畫作為例，陳景容最初做正反面共有四次構圖，最後定反面圖來鑲嵌；鑲嵌的石頭採取天然大理石和義大利彩色玻璃，用手工鑿剪成小塊石片，再按照構圖，並考慮明暗紋理來做拼貼，然後用特別熬製的黏著劑貼上。為了將作品安置在臺東基督教醫院挑空的牆面，以及因應日後拆移時使損害降低到最低，陳景容施以創新的製作手法，先將二十萬顆的石材鑲嵌在鋼板上完成畫作，再固定於牆面；此項挑戰，使嵌畫技法大大往前邁進，也為臺灣增添一件足以做為永恆典範的大型公共藝術作品。

▲圖3《耶穌的祝福》壁畫與陳景容。

五、版畫

對於版畫，陳景容於日本留學期間，在名師Tetsuro Komai和Tadayoshi Nakabayashi的指導下，成績卓然，往後版畫多次入選參加日本版畫協會、日本春陽畫會和法國春季、秋季沙龍的展覽。陳景容的版畫細緻動人，例如

▲圖4《釣魚去》，1978，Lithograph，31×39.5cm。

▲圖5《沉思老婦》，1976，etching，36×28cm。

石版畫《釣魚去》（1978，31×39.5cm）（圖4），以及同時期的銅版畫《沉思老婦》（1976，36×28cm）（圖5）。陳景容說：「當我從日本歸國時，我想我是臺灣第一位從國外引進銅板雕刻法的人，正因如此吸引了不少南亞的藝術家到臺灣來學習。」而將硝酸施於銅板上以蝕刻圖畫的技

術為陳景容所陶醉，他說：「我很喜愛靜夜獨自在我的畫室裡，將鐵刷刷在已浸泡過硝酸溶液的銅板上。這是個很美的經驗。當銅版製作一完成，我就開始拓印。」（陳景容，2005）可知陳景容常在夜裡獨自沉浸於創作。

六、彩瓷

陳景容對彩瓷畫非常重視，他開創了在陶瓷上繪作的新技法，秘訣是在素胚上以釉藥作畫，可以畫出具素描效果的作品，立體感十足。這項創新已引領五百多位畫家繪製陶瓷，蔚成一股風氣。《綠島海邊》（1996，33.5×40cm）（圖6）和《裸女》（1984，Ceramics Vase Painting，19×19×68cm）（圖7）即是陶瓷畫作。

▲ 圖6《綠島海邊》，1996，Ceramics Painting，33.5×40cm。

陳景容創作分期與題材

一、創作初期

大約在1967年之前，陳景容於大學和研究所的階段，從臺師大美術系到日本東京藝大壁畫研究所，奠定素描、油畫、壁畫、版畫等各種技法的紮實基礎。他常常藉裸體模特兒來畫素描，研究怎樣表現人體的線條、姿態和立體感，培養出精確和審慎的作畫態度。

二、創作中期

約在1967年之後至90年代以前，陳景容學成回國，任教於國立藝專、文化學院和臺灣師範大學這段期間，創作題材以憂愁瘦削的的人物和蕭瑟寂靜的風景為主，記錄了臺灣的生活環境和居

▲ 圖7《裸女》，1984，Ceramics Vase Painting，19×19×68cm。

民。畫中的裸女、肖像、靜物、廣場、風景……大都染以藍灰色調，表現孤寂哀愁的意境，反映出對人生和宇宙萬物的感受，可揣測畫家的深沉反思。例如《澎湖古厝》（1982，Water Color，45×60cm）即為這時期的作品。

這段期間，陳景容曾以《櫥窗》、《玫瑰花與洋娃娃》等入選法國獨立沙龍、法國秋季沙龍；另以石版畫《佛陀與印度少女》、《尼泊爾的小樂師》等入選法國藝術家沙龍；1988年，以《十年樹木，百年樹人》得省立美術館門廳大畫比賽第一名；1990年，參加臺灣省立美術館「臺灣美術三百年作品展」，並以銅版畫《街燈下》、《甘蔗園》等入選法國秋季沙龍。

陳景容喜歡旅行，踏遍世界而映入眼中的景色、人物都成為繪畫的題材，例如《印度老婦人》（1983，Oil on canvas，65.5×45.5cm）。亞洲的國家如日本、印度和韓國，以及歐洲、美洲等地，都曾留下他的足跡，因而完成一本一本的速寫；在畫冊和文字著作中，也常可聞見異國的氣息。

三、創作晚期

約在90年代以後，陳景容於年老時期的繪作，一樣延續創作中期的超現實畫風和藍灰色調，特殊之點是加入騎士雕像與古建築做為巨幅場景，增加思古幽情及生死意象；另外，月光與海水也成為某些畫中的元素。

女性人物，尤其是裸女經常出現在陳景容的畫中，這些瘦長女體以靜止的姿勢或坐或站，常沉默恬適地遙望遠處，好似抽離自喧擾凡塵；背景則是廣場和雕像，或是大自然景色；如《月光下的裸女》（1998，Oil on canvas，73×61cm），後面是海水與小島，在月光濡染的灰藍夜景下，瀰漫詭異的氣氛。

陳景容常採用收藏品和生活用品來繪製靜物畫，他將油燈、貝殼、酒瓶、石膏像、盤子、聖經、蛋、葡萄等靜物排列組合；如《月下靜物》（1994，Oil on canvas，116×88cm）（圖8）

裡，在寂靜的海邊擺置油燈和聖經等「象徵型」的靜物，通常貝殼表示生命結束，蛋表示生命開始，月亮則表示周而復始，呈現形象以外隱藏的意義，這些和宗教、哲學有關的靜物，營造出神聖永恆的氣氛。

這個時期的作品如《澎湖的冬天》、《廣場》、《古城之月》、《黃昏未點燈前的片刻》、《一個奇異的都市》、《靜物》、《海邊的裸女》、《沙羅美》和《咖啡店》等均分別入選法國秋季沙龍、春季沙龍、藝術家沙龍和獨立沙龍。

▲圖8《月下靜物》，1994，Oiloncanvas，116×88cm。

總是不斷往前進的陳景容，最近他又尋覓到新的題材，他說：「自從去年到柬埔寨旅遊之後，開始以東方的宗教、人物為題材，開拓了一個新的境界，有別於以往的風格，今後將可能朝此方向，發展東方、神秘之美……。」（陳景容，2006）陳景容已開始這個題材的創作，他未來的作品將是大家所期待的。

陳景容繪畫風格與賞析

一、青少時期受塞尚影響

50年代，陳景容進臺灣師範大學美術系以後，正式奠下了藝術創作的堅實根基。這段早年的繪畫風格，用色偏向赭色調，筆調流暢，情感純真，在色彩、線條和形體造型上，都可以尋覓到塞尚的影子；從作品《池畔》（1958，Oil on canvas，32×41cm）（圖9）可看出端倪。

陳景容著有《剖析塞尚藝術》，他曾提到，當時極為喜歡塞尚的作品，塞尚的繪畫觀念不僅深植於他的心裡，也處處表露於他的畫作中。

▲ 圖9《池畔》，1958，Oiloncanvas，32×41cm。

二、素描至上的藝術觀為創作精髓

陳景容在大學時期即特別加強素描的訓練，他不僅要求自己，後來也同樣要求學生用心研習素描。新古典主義大師安格爾說：「素描是藝術的良心」，陳景容這種「素描至上」的藝術觀，已成為他創作的精髓。由陳景容的畫作，可看得出深厚的素描功力，畫面結構完美，一景一物宛如經過精密計算，描繪出堅定有力、細膩的線條，表現沉靜的思考。

三、留日前期受畢費表現主義影響

陳景容在1960年離臺赴日後，曾受到當時活躍於法國的畫家畢費（Bernard Buffet，1928-1998）的影響，主要指繪畫手法所呈現緊湊而有力的線條。畢費將社會寫實主義下，戰後青年內心的苦悶、哀愁，以及顯露的憤怒、暴力，提昇為藝術上的表現主義，畫面的人物削長，物體尖細，線條剛健銳利，其實為悲愴、絕望的轉化。陳景容的作品總是瀰漫憂愁的氣氛，孤寂的人物經常是瘦削的，如此屬於他個人深沉情感的表現形態一直延續下來。

畢費的色彩厚重，並且很少使用純色，這一點也影響了陳景容；此時的他放棄以前寫實格式的褐色調，採用渾厚、多層次的強烈色彩，但這樣的風格卻是短暫的。

四、留日時的壁畫等研究使日後創作更豐富

陳景容在武藏野美術大學求學期間，當時日本正流行抽象畫，陳景容沒有辦法認同抽象畫風，因此轉而學習壁畫，專攻鑲嵌畫和濕壁畫。同時期，陳景容也學習雕塑，對於造型和結構獲得不少心得；壁畫和雕塑使陳景容的寫實風格得以延續和增進。陳景容在東京學藝大學時，開始著手版畫和美術教育的探討。當他進入東京藝術大學後，仍然繼續研究壁畫，也深入研習銅版畫和石版畫，並且增廣藝術理論的知識。

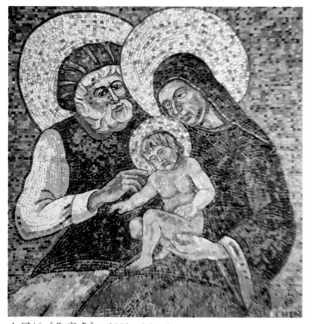

▲圖10《聖家畫》，2003，Mosaic。

有關壁畫技巧和壁畫剝離術，直到現今陳景容依然是國內唯一專家，他曾在1986年剝離大甲郭家古厝壁畫，相當成功。陳景容留日鑽研壁畫時，最喜愛法蘭契斯可（Francesco di Giorgio，1439-1501/2）的作品，由現存的灰泥翻成品《不和》（Discord）畫中，可見肅穆的古建築，以及前景裡神態生動的人物，靜動形成對比；這些特色也可在陳景容的繪作中發現。1987年，陳景容完成中正文化中心國家音樂廳濕壁畫《樂滿人間》，畫中人物姿態和獨特色調，彷彿於象徵下瞬間凝結。

後來陳景容更熱衷馬賽克壁畫創作，近年來為花蓮門諾醫院平安樓大廳義務製作大型鑲嵌壁畫，1998年完成《醫身醫心、視病猶親》（10×2.5m），表現濟世救人的意義；2001年完成《天使報喜，耶穌誕生，耶穌避難》（19.8×3m）。〈耶穌誕生局部──漁夫〉是門諾鑲嵌作品中的一部分畫面，兩位漁夫手持釣竿，怡然自得地走著，旁邊有一只黑色的甕，其中一位漁夫的右手拿著一串魚；畫裡以石片排列成弧形，表現出人物或靜物的質感，立體的感覺頓時展現。

2003年則因馬賽克嵌畫《聖家畫》（圖10）為梵諦岡教廷所收藏，而獲教宗若望保羅二世接見；《聖家畫》製作細緻，呈現出耶穌誕生的景象。猶如文藝復興時期的藝術家：喬托、米開朗基羅、安傑利柯等都曾於教堂留下巨幅的壁畫作品；陳景容已為臺灣、梵諦岡呈現優秀的鑲嵌畫作品，這在亞洲地區是相當罕見的。

2005年，陳景容的最新鑲嵌壁畫有《耶穌的祝福》（754×210cm）、《人間樂園》（493×322cm）和《音樂頌》（355×233cm）等三幅巨作，均本奉獻情操為臺東基督教醫院而作，以彰顯耶穌基督救世愛人的情懷；作者悲天憫人的胸襟與宗教精神緊緊相繫。陳景容堅持承襲希臘、羅馬時期的古典鑲嵌技法，在製作過程花費許多時間和人力。

在《耶穌的祝福》（圖11）這幅細長的壁畫裡，重心放在小女孩接受耶穌祝福的畫面，象徵耶穌愛各族群的人，更愛小孩。耶穌的肢體和風格參考東方正教的傳統造型；耶穌的手勢源於拜占

▲圖11《耶穌的祝福》，2005，Mosaic，754×210cm。

庭時期的嵌畫，表示賦予祝福的意思；耶穌的眼神經畫家一再修正，務求表情、動作達到盡善盡美為止。再往左右兩旁延伸，可見原住民的日常生活圖像，並以服飾、百合花和狗來搭配，描繪得栩栩如生。整幅壁畫的構圖平實穩健，人物關係彼此呼應，物像的位置、高低、距離安排得很嚴謹；畫中場景透過素描、構圖、石材和鑲嵌工序而完美呈現，色彩典雅細緻，流露淳樸、恬靜的氣氛，傳遞平安、祝福的訊息。

五、寂寥靜穆的藍色調來自畢卡索畫風

畢卡索（Pablo Picasso，1881-1973）的藍色時期畫風對陳景容的影響頗深，相異的地方是，畢卡索的藍是純粹的藍色，陳景容的藍則是泛著藍綠或灰藍色，起源於陳景容留日返國任教於板橋的國立藝專時，往往當他走入霧氣朦朧的街道，就置身於灰藍色調的場景裡，蕭瑟的街景所見有限，移轉到畫面，僅剩點綴的幾棵路樹或幾根電線桿，以及天邊的一輪清冷的月；寂寥靜穆的氣氛就這樣暈染傳遞開來。

畢卡索的藍色成為表述悲慘、污穢的主色調，以巴黎的人物如乞丐、娼妓、病童和飢民為題材，充滿大部分畫面的藍色調，散佈陰鬱的氛圍；而陳景容的題材除了青年時期所繪的60年代臺灣的街頭景象，在90年代以後，邁入老年時期的畫作，則常以巴黎的騎士雕像與廣場為主題。

陳景容的作品《花與少女》（2003，Oil on canvas，76.5×76.5cm）（圖12），以紅、橙、紫色花卉融進灰藍背景，穿黑衣的少女在輕柔的氛圍下流露寧靜堅毅的氣質；這樣的構圖也跟畢卡索的作品《拿著煙斗的小男孩》（1905，Oil on canvas，100×81.3cm）有異曲同工之妙。

▲圖12《花與少女》，2003，Oiloncanvas，76.5×76.5cm。

六、神秘氣氛源於超現實主義風格

超現實主義對陳景容具有深遠的意義，他如同超現實主義畫家嘗試將現實觀念與本能、潛意識和夢幻的經驗相互揉合，以達到一個絕對的、超然的真實情境。1924年巴黎開始超現實主義（Surrealism）的藝術運動，代表畫家馬格利特（Rene Magritte，1898-1967）的作品內容呈現個體和個體間疏離的感覺，彷彿世界寂靜無聲；達利（Salvador Dali，1904-1989）的畫作主要採取「偏執狂的批判方法」，常將人性和獸性、野獸和文明人的關係透過異端的裸女來展現。基里科（Chirico,Giorgio de'，1888-）以舞台佈景般的透視架構空曠的廣場，形成僵冷、陰鬱和詭異的氣氛；德爾沃（Delvaux,Paul，1897-）則常在靜寂的公共空間安置「像塊木頭似的女人」，彷若在奇異、神秘的世界裡對情慾的渴求。這些都曾對陳景容造成潛移默化的影響和創作的啟發。

陳景容在1967-1974年的作品，幾乎都是描繪冷清、孤寂、哀愁的世界，頗似馬格利特所營造的意境，1967年的《有街燈的風景》正是這階段的代表作，也被陳景容自稱為：「這是臺灣第一幅有超現實味道的作品。」當年陳景容在文化學院美術系任教，他回憶說：「我當時住在教師宿舍⋯⋯常常在半夜會被女性的哭聲吵醒。當時臺灣的社會氣氛也是鬱悶沉重的⋯⋯有時感覺自己好像活在一部恐怖電影裡一樣。」因此，「這件事情自然而然影響到我的創作——帶著深沉、焦慮、灰暗而冰冷的風格。」陳景容的超現實畫風是與當時社會氛圍有密切關聯的。

90年代之後在騎士雕像的題材下，還繪有某些移動的人，騎士雕像代表逝去的豐功偉業，如今樹立在寒風中受世人緬懷，對應於三五成群的人們漠不關心地在廣場上散步，予人恍若時空交錯的感覺。後來陳景容更將這些雕像當成背景，襯托畫室的裸體模特兒，對於如此的構圖，陳景容認為「給畫面帶來虛實變化，象徵了生與死的對比，而更帶有神秘氣氛。」（陳景容，2005）如《畫室的模特兒1》（1997，Oil on canvas，178×228cm）（圖13），裸體模特兒後面就有另一幅畫，繪製廣場、雕像和移動的零散人群，營造虛虛實實的空間。

七、安詳寧靜的靜物畫具有十六世紀荷蘭畫氣息

陳景容的靜物畫呈現安詳寧靜的感覺，如花卉作品《桔梗花》（2000，Oil on canvas，50×60.5cm）（圖14），藉由灰藍、藍綠的色調，釀造出靜謐的氣韻，宛如十六世紀的荷蘭室內樣式（Intimisme）與靜物畫（Still Life），而瓷瓶正是這個時代花卉靜物畫的要角。《桔梗花》畫中，繪出灰藍色的背景、灰濛濛的瓷瓶、藍紫色的花朵，雖是花卉靜物，卻也傳達一縷縷孤寂的氣息。

▲圖13《畫室的模特兒1》，1997，Oil on canvas，178×228cm。

▲圖14《桔梗花》，2000，Oil on canvas，50×60.5cm。

陳景容近幾年的花卉畫雖以深藍為背景，花卉的色彩卻異於以往的冷色調，反而呈現紅豔的暖色調，形成強烈的對比，感覺生動熱絡。《玫瑰和印度花瓶》（2005，Oil on canvas，65×54cm）（圖15）則以深棕、灰棕色為背景，烘托含有紅色花朵的豐盛瓶花，感覺較為溫暖和煦。陳景容的畫作總是給人寂靜冷清的感覺，少數幾幅溫暖熱情的瓶花，彷彿是他在巨幅創作之餘，透露少許的喜悅甜蜜，展現孩子般的雀躍頑皮。

結 論

陳景容的感情非常豐沛，在溫文儒雅的身影下，深沉的心靈裡時常興起無止境的感傷，實則其來有自，他曾說：「現在步入老年，對人生覺得漸漸走近終點而引起些微哀愁，這期間父母親相繼去世，再加上動盪的社會，不禁對不穩定的未來產生濃厚的愁意。」（陳景容，2005）因此，他將孤悽寂愁的感覺融入畫作中，以常用的灰藍色調與具有象徵性的人景物表現心跡。

▲ 圖15《玫瑰和印度花瓶》，2005，Oil on canvas，65×54cm。

一如陳景容追求永恆的潛在特質，他經常以極簡的元素代表無限的語彙，少量的慣用物體或靜物因組合的位置和距離特殊，加以空曠的空間襯托，即呈現出寧靜、神秘與恆常。

陳景容的的創作力十分旺盛，他的個展備受眾人矚目，所展作品優秀，富個人獨特風格；一般而言，陳景容以七十幾歲高齡，能履次舉辦大規模的個展，這是極為難得的。

陳景容是國內稀有的多元全能藝術家，創作嚴謹細膩，作品種類甚豐，包含素描、水彩、粉彩、油畫、壁畫、嵌畫、版畫和彩瓷等；陳景容在藝術專業的才華和努力，以及對社會的奉獻回饋，值得受大家肯定與尊敬。

（發表於國立歷史博物館《歷史文物》月刊No154，2006.5）

註釋：
註1 陳景容著，《壁畫藝術》（台北：藝術家出版社，1999年），頁66。
註：本文引用圖片取材自「陳景容藝術文教基金會」。

參考書目

1. 古籍（按年代排列）

後魏，孫暢之，《述畫記》；俞劍華，《中國古代畫論類編》（上），人民美術出版社，2000年。

南朝宋，宗炳，《畫山水序》；引自俞劍華，《中國繪畫史》（上），台北：台灣商務印書館，1999年6月。

南朝，謝赫，《古畫品錄》；引自俞劍華，《中國繪畫史》（上）。

唐，王維，《山水訣》，引自張彥遠《歷代名畫記》，俞劍華注釋本，上海：上海美術出版社，1963年。

唐，張彥遠，《歷代名畫記》，人民美術出版社，1963年。

唐，彥悰，《後畫錄》；引自俞劍華，《中國古代畫論類編》（上）。

唐，張彥遠，《歷代名畫記》，人民美術出版社，1963年。

宋，郭若虛，《圖畫見聞志》，台北：人文經典・泛論 - 台北科技大學-通識教育-資料庫系統。

宋，蘇軾，《跋漢傑畫山》；引自鄧立勛《蘇東坡全集》（中），黃山書社，1997年。

宋，沈括《夢溪筆談》，宋，蘇軾《東坡詩集》，宋，黃休復《益州名畫錄》，宋，韓拙《山水純全集》，宋，鄭椿，《畫繼》；引自傅抱石，《中國繪畫理論》，台北：里仁書局，1985年。

宋，蘇軾，《書晁補之所藏與可畫竹》；王水照選注，《蘇軾選集》，上海：上海古籍出版社，1984年。

宋，郭熙，《林泉高致集》；收於王進祥，《中國美學史資料選編》下卷，台北：漢京文化事業有限公司，1983年4月。

宋，《宣和畫譜》卷11，景印文淵閣《四庫全書》子部第119冊，台北：台灣商務印書館，1983年。

宋，朱熹，《晦庵先生朱文公文集》，北京：北京圖書館出版社，2006年。

元，湯垕，《畫鑒》，收於《欽定四庫全書•子部八•藝術類》（影印古籍）。

元，趙孟頫，自題畫卷《清河書畫舫》；轉引自《朵雲》編特輯成《趙孟頫研究論文集》，上海：上海書畫出版社，1995年。

明，董其昌，《畫旨》卷上；引自吳孟復、郭因，《中國畫論》卷一，安徽美術出版社，1995年。

明，陳繼儒，《盛京故宮書畫錄》；引自林木，《中國古代畫論發展史實》，上海：上海人民美術出版社，1997年。

明，沈顥，《畫塵》；引自俞劍華，《中國古代畫論類編》（下），人民美術出版社，2000年。

明，胡廣等，《論語》、《孟子》，收於《景印文淵閣四庫全書經部199四書類》，台北：台灣商務印書館，1983年。

清，王學浩，《山南論畫》；引自俞劍華，《中國古代畫論類編》（下）

清，布顏圖，《畫學心法問答》。

清，張庚，《畫徵錄》；引自於俞劍華，《中國繪畫史》（下），台北：台灣商務印書館，1999年6月。

2. 近人著作（按作者姓氏筆畫排列）

于民，《中國美學思想史》，上海：復旦大學出版社，2010年。

大山正，《色彩心理學牛頓與歌德的腳步》，台北：牧村圖書公司，1998年。

千千岩英彰，《不可思議的心理與色彩》，台北：新潮社，2002年。

王進祥，《中國美學史資料選編》下卷，台北：漢京文化事業有限公司，1983年。

王秀雄等編譯，《西洋美術辭典》，台北，雄獅圖書公司，1992年。

王秀雄，《美術心理學》，台北，台北市立美術館，1994年。

王俊雄、李祖智譯，巴寧著，《巴洛克與洛克克》，台北，遠流出版事業股份有限公司，1996年。

王化斌，《繪畫色彩學》，北京：人民美術出版社，1996年。

王慶臺，〈真情紀事——李梅樹的鄉土世界〉，載於何政廣發行，《臺灣美術全集5》，台北：藝術家出版社，1992年。

朱光潛編譯，《西方美學家論美與美感》，台北：天工書局，1988年。

朱介英，《色彩學色彩計畫＆配色》，台北：亞諾文化公司，2005年。

同錫保，《中國古代服飾史》，中國戲劇出版社。

李長俊譯，路希史密斯著，《二次大戰後的視覺藝術》，台北：大陸書局，1982年。

李長俊，《西洋美術史綱要》，台北：大陸書店，1992年。

李栖，《題畫詩散論》，台北：華正書局，1993年。

李國珍編撰，《大唐壁畫》，中國陝西旅遊出版社，1996年。本書〈唐永泰公主墓壁畫宮女圖之賞析〉一文中墓壁畫附圖引自此書。

李玉玲總編，《風土民情——李梅樹作品展》，台北：台北市立美術館，1999年。

余輝，《中國巨匠美術週刊——張萱・周昉》，台北：錦繡出版事業股份有限公司，2002年。

季羨林主編，《敦煌學大辭典》，上海：上海辭書出版社，1998年。

何政廣主編，《畢卡索》，台北：藝術家出版社，2003年。

何政廣主編，《卡莎特》，台北：藝術家出版社，1999年。

何恭上，《女性美名畫》，台北，藝術圖書公司，1994年。

何恭上，《世界名畫欣賞——女性美篇1～3》，台北：藝術圖書公司，1988年。

何懷碩主編，《西洋裸體藝術大觀（全六冊）——近代裸體藝術》，台北：百科文化事業公司，1981年。

呂清夫譯，嘉門安雄編，《西洋美術史》，台北，雄獅圖書公司，1980年。

吳孟復、郭因，《中國畫論》卷一，安徽美術出版社，1995年。

吳長鵬，《倪瓚研究》，台北：國立編譯館，1998年。

林達隆、劉素真，《色彩創意與生活》，新北：國立空中大學，2014年。

林子忻、劉勝雄編著，《藝術概論與欣賞》，台北，高立圖書公司，2003年。

林志恆等，《世界博物館》，台北，墨刻出版社，2004年。

林木，《中國古代畫論發展史實》，上海：上海人民美術出版社，1997年。

林淑心，《衣錦行――中國服飾史相關之研究》，台北：國立歷史博物館。

宗白華，《美學散步》，上海：上海人民出版社，1998年。

俞劍華，《俞劍華美術論文集》，山東美術出版社，1986年。

俞劍華，《中國古代畫論類編》（上）（下），人民美術出版社，2000年。

俞劍華，《中國繪畫史》（上）（下），台北：台灣商務印書館，1999年。

胡淑惠、陳佳敏譯，《66個藏在名畫裡的秘密》，台北：智富出版公司，2006年。

高木森，《元氣淋漓：元畫思想探微》，台北：東大圖書股份有限公司，1998年。

袁金塔，《中西繪畫構圖之比較》，台北，藝風堂出版社，1999年。

徐代德譯，《近代藝術革命》，台北：三民書局，1983年。

徐代德譯，《西洋美術史》，台北：三民書局，1983年。

倪再沁，《中國巨匠美術週刊一李梅樹》，台北：錦繡出版事業公司，1995年。

張心龍，《從題材欣賞繪畫》，台北，雄獅圖書公司，2001年。

張心龍，《西洋美術史之旅》，台北，雄獅圖書公司，2000年。

張少俠，《世界繪畫珍藏大系一──1~10》，上海，上海人民美術出版社，1998年。

張漢良等譯，克拉格著，《裸體藝術欣賞》，台北：志文出版社，1982年。

黃光男，《美感與認知－美術論文集》，高雄·復文圖書公司，1985年。

黃椿昇編，《藝術導論─談美》，台北，全威圖書公司，2005年。

郭小平譯，《藝術心理學新論》，台北·台灣商務，1997年

馮作民譯，《西洋繪畫史》，台北，藝術圖書公司，1981年。

曾慧潔，《中國歷代服飾圖集》，山西人民出版社。

阮溥，《蘇軾的文人觀論辯》；《中國繪畫研究叢書----文人畫的趣味、圖式與價值》，上海：上海書畫出版社，1993年。

傅抱石，《中國繪畫理論》，台北：里仁書局，1985年。

程明震，《文心後素一文人畫藝術研究》，南京：東南大學出版社，2007年。

曾長生，《超現實主義藝術》，台北，藝術家出版社，2000年。

曾堉、葉劉天譯，《藝術史學的基礎》，台北·東大圖書公司，1992年。

曾啟雄，《色彩的科學與文化》，台北：躍昇出版社，1988年。

楊家駱主編，《宋本禮記鄭注》，台北：鼎文書局，1972年。

楊佳蓉，《藝術欣賞─絢彩西洋繪畫》，台北：萬卷樓圖書公司，2013年。

楊佳蓉，《論元代文人畫之人生意境》，台北：花木蘭出版社，2015年。

楊佳蓉，《文藝美學論集》，台北：萬卷樓圖書公司，2014年。

鈴木輝實，《簡單易懂的混色教室》，台北：新形象出版事業有限公司，2003年。

廖新田，《藝術與色情──台灣社會現實解碼》，台北。

趙雅博，《中外藝術創作心理學》，台北：中央文物供應社，1983年。

菲爾德，《人體美術》，湖南，湖南美術出版社，1988年。

劉昌元，《西方美學導論》，台北：聯經出版事業股份有限公司，1986年。

劉文潭，《現代美學》，台北：台灣商務印書館，1993年

劉振源，《野獸派繪畫》，台北：藝術圖書公司，1995年。

劉振源，《立體派繪畫》，台北：藝術圖書公司，1996年。

劉振源，《表現派繪畫》，台北：藝術圖書公司，1995年。

劉欣等，《世界美術全集──歐洲現實主義藝術》，天津：天津人民美術出版社。

劉綱紀，《美學與哲學》，湖北人民出版社，1986年。

歐秀明、賴來洋編著，《實用色彩學》，台北，雄獅圖書公司，1992年。

陳秋瑾，《現代西洋繪畫的空間表現》，台北，藝風堂出版社，1995年。

陳高華，《元代畫家史料》，上海：人民美術出版社，1980。

陳衡恪，《中國文人畫之研究》，中華書畫出版社；及上海：上海中華書局，1922年。

鄧立勛，《蘇東坡全集》（中），黃山書社，1997年。

錢祖育譯，張振宇校訂，《油畫》，台北：三民書局股份有限公司，1997年。

賴傳鑑，《巨匠之足跡1》，台北，雄獅圖書公司，1995年。

盧桂蘭撰文，羅忠民攝影，陝西省博物館編，《永泰公主石槨線刻畫》，陝西人民美術出版社，1985年。本書〈唐永泰公主墓壁畫宮女圖之賞析〉一文中線刻畫附圖引自此書。

謝東山，《當代藝術批評的彊界》，台北，帝門藝術，1995年。

謝里法，《紐約的藝術世界》，台北：雄獅圖書公司，1981年。

羅宗濤，〈《輞川集》中王維、裴迪詩作異同之探討〉《唐宋詩探索拾遺》，天津：天津教育出版社，2012年。

薄松年，《中國：巨匠美術週刊·黃公望》，台北：錦繡出版社，2002年。

顧炳星，《立體派藝術之研究》，台北：蘭亭書店，1986年。

蘇俊吉，《西洋美術史》，台北：正文書局，1984年。

《大英視覺藝術百科全書》，台北，台灣聯合文化事業公司，1993年。

《趙孟頫研究論文集》，《朵雲》特輯，上海：上海書畫出版社，1995年。

《敦煌藝術寶庫1-5》，敦煌文物研究所主編。本書敦煌壁畫附圖引自此部書。

3. 外文著作

David Sanmiguel 著，許玉燕譯，《風景畫》，台北：三民書局股份有限公司，2001年。

Eddiewolfram著，傅嘉琿譯，《拼貼藝術之歷史》，台北·遠流出版事業股份有限公司，1994年。

Edward F. Fry編，陳品秀譯，《立體派》，台北，遠流出版事業股份有限公司，1994 年。

Hal Foster主編，呂健忠譯，《反美學》，台北，立緒文化事業有限公司，2002年。

Hanns-Joachim Neubert等人著，宛家禾 蔡裴驊 蔡心語譯，《一生必遊的100世界博物館 100 Most Beautiful museums of the World》，台北，京中玉國際出版公司，2008 年。

H.W. Janson著，曾堉、王寶連譯，《西洋藝術史》，台北，幼獅文化公司，1981年。

Herschel B.Chipp 編著，余珊珊譯，《現代藝術理論1、2》，台北，遠流出版事業股份有限公司，2004年。

Immanuel Kant.Critique of the Power of Judgment.Translated by Paul Guyer and Eric Matthews.Cambridge University Press,2000 .

Immanuel Kant(康德)著，鄧曉芒譯，《康德三大批判之三──判斷力批判》，台北，聯經出版事業股份有限公司，2006年。

Jo Anna Isaak著，陳淑珍譯，《女性笑聲的革命性力量》，台北，遠流出版事業股份有限公司，2000年。

Jose Parramon著，王荔譯，《色彩》，台北：三民書局，1997年。

Lynda Nead著，侯宜大譯，《女性裸體》，台北，遠流出版事業股份有限公司。

Linda Nochlin著，刁筱華譯，《寫實主義》，台北：遠流出版事業股份有限公司，1998年。

Norbert Lynton著，楊松鋒譯，《現代藝術的故事》，台北·聯經出版事業股份有限公司，2003年。

Norma Broude, Mary, D. Garrard編，謝鴻均等譯，《女性主義與藝術歷史Ｉ》，台北：遠流出版事業有限公司，1998年。

Norma Broude, Mary, D. Garrard編，陳香君、汪雅玲、余珊珊譯，《女性主義與藝術歷史Ⅱ》，台北：遠流出版事業有限公司，1998年。

Paul Smith著，羅竹茜譯，《印象主義》，台北：遠流出版事業股份有限公司，1997年。

Richard Verdi著，刁筱華譯，《塞尚》，台北：遠流出版事業股份有限公司，1997年。

Whitney Chadwick著，李美蓉譯，《女性，藝術與社會》，台北，遠流出版事業股份有限公司，1995年。

作者簡介

楊佳蓉，玄奘大學中國語文研究所文學博士，中國文化大學藝術研究所美術組藝術碩士，輔仁大學法學士。

大學助理教授、畫家、作家。現任教於國立台灣科技大學、國立空中大學、育達科技大學、中國科技大學、樹林社區大學等校；曾任教於玄奘大學、台灣師大與文化大學進修推廣學院、土城樂齡大學等校。於大學授課十五年多，藝術科目包含：藝術與生活、藝術與美學、生活美學、藝術鑑賞、色彩創意與生活、造型設計、藝術治療、藝術名畫與電影、博物館巡禮、油畫欣賞與創作、多媒材彩畫等；文學科目包含：表達與文學閱讀、聊齋志異選讀、現代文學、文學與人生、國文文選、兒童寫作師資培訓等。

繪畫個展十餘次（含政治大學山居藝廊、台灣師大圖書館藝廊、國軍文藝中心、北市區公所市民藝廊、勞保局藝廊等），國內外聯展不計其數（含國父紀念館、華岡博物館、法國巴黎、廈門大學、南京藝術學院、福建美術館、土城金城藝廊、樹林車站藝廊等），獲各界好評與典藏，於國內外獲獎及入編美術作品集。並曾為畫會理監事，中華青少兒童寫作教育協會創會與第二、四屆理事長，公民終身教育推廣協會常務理事。

出版品有藝術、美學、文學之相關論文六十多篇，各篇論文均已發表於學術期刊、大學學報與國際研討會；個人著作十六本，重要著作：《藝術美學─玄妙中西繪畫》（萬卷樓出版社）、《藝術欣賞─絢彩西洋繪畫》（萬卷樓出版社）、《論元代文人畫之人生意境》（花木蘭出版社）、《文藝美學論集》（萬卷樓出版社）、《油畫欣賞與創作》（育達科技大學「100-101年度教學卓越計畫，子計畫B2：培養博雅內涵人才計畫」中榮獲出版）、《藝術與生活》（育達科技大學「104-105年度中區主軸二／新一代服務人才就業力培育計畫／分項計畫A：強化職場專業計畫」中榮獲出版）。

楊佳蓉的藝術創作

　　繪畫藝術之於我是心靈悠遊的創作，我揮灑景物、花卉與建築的形態和色彩，繪畫時掌握在不同時空的光，表現物象色彩的變化。我好顏色，並尋找生活上、旅行中的美「色」，繪出台灣和國外的好景好色，創作的影響因素，除了光線，還有情思，除溯源印象派，更有後印象派及個人風格；當我能傳達出眼底和心中的色彩，常會情不自禁的手舞足蹈，更加追求繪畫的表現力，盼能無限擴展感性與知性的內涵。（如圖1-圖12）

▲圖1《春之櫻花》，2016年，油畫，53×45.5cm。

▲圖2《陽明山古圳和小徑》，2015年，油畫，41×31.5cm。

▲圖3《童話瑞士》，2013年，油畫，53×45.5cm。

▲圖4《夏荷》，2016年，油畫，45.5×38cm。

▲圖5《白鶴芋花園》，2015年，油畫，41×31.5cm。

▲圖6《金黃阿勃勒樹林》，2015年，油畫，45.5×38cm。

▲圖7《依偎大樹的蝴蝶蘭》，2016年，油畫，53×45.5cm。

▲圖8《巴黎塞納河景色》，2015年，油畫，53×45.5cm。

▲圖9《弗羅倫斯的河岸》，2015年，油畫，45.5×38cm。

▲圖10《樹林的母與子》，2016年，油畫&壓克力，60.5×45.5cm。

▲圖11《三貂嶺的彩繪火車》，2016年，壓克力畫，45.5×38cm。

▲圖12《樹林的睡蓮池》，2016年，油畫&壓克力，17.5×14。

　　「繁花夢旅」是我持續發展的系列，以超現實主義的理念，組合旅行與生活的實物和花卉意象，重新建構新的象徵意義，建立新的藝術語言，連結斷裂意象間的內在感情，或可顯露潛意識的、夢幻的或有寓意的情境，並含有文學與詩意的情趣。（如圖13-圖15）

▲圖13《裸女在威尼斯建築物前》（繁花夢旅），2009年，油畫，53×45.5cm。

▲圖14《芙蓉，蘭，旅行的印記》（繁花夢旅），2015年，油畫，65×53cm。

▲圖15《旅經義大利的教堂》（繁花夢旅），2015年，油畫，65×53cm。

▲圖16 美好花束（八朵香水百合），
2015年，油畫，53×45.5cm。

▲圖17《向日葵花束》，2016年，
壓克力畫，41×31.5cm。

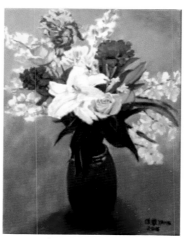

▲圖18《夏之花束》，2016年，壓
克力畫，41×31.5cm。

　　康德（Immanuel Kant，1724-1804）曾說大自然的花是自由的自然美，它以自身取悅於人，並沒有表示任何含意和目的；因此審美過程中稱之為美的對象的表象與愉悅自然地結合。我畫過無數的花，畫家如我在繪作各種物象時是暫拋感覺和情欲的，一朵花對我來說也是同樣的，我僅是忠實的畫它(或他、她)，加上自我的表現力，關於色彩、透視、構圖、主題和風格等，以呈現眼前的對象；如果加上情感，我可能會愛上畫中伊人；或許還會和喜歡的花卉談一場轟轟烈烈的戀愛呢！（如圖16-圖18）

　　我也尋求時間和空間結合的依存關係，不以單點透視為唯一滿足，因而運用各種透視法，如塞尚的鳥瞰性透視、立體派的多立足點透視、未來主義的流動性透視……，因而產生「視點移動」的創意形式，把潛藏的實在和感觸突顯出來。此嘗試在於追求時間、空間和感覺相互融合，並呈現二次元平面的繪畫性；由於繪畫時，有感於在完備的形式之下，卻隱藏著無限的未知，故盡情自由的變換透視及呈現對世界的感知。（如圖19-圖21）

　　莊子說：「夫虛靜恬淡，寂漠無為者，萬物之本也。」（〈天道篇〉）「萬物之本」同時也是美之本，一切任其自然，才能達到天下無與倫比的美；因而創作的我欲讓心靈自由，使繪畫與事物直接交流，以產生富美感的畫作。因此我在繪畫時，毫不保留的投入，探索各種可能，將一切發揮到最美好，隨著直覺所趨，深深進入那充滿陶醉、愉悅與全能的繪畫意境裡；生命感動人之處，莫不盡情、盡性、盡興，淋漓盡致。期盼您觀賞我的畫作時，也能覺得自在喜悅。

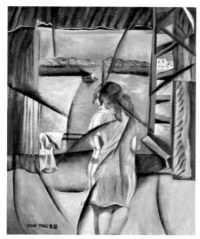

▲圖19《窗外》，2001年，油畫，
65×53cm。

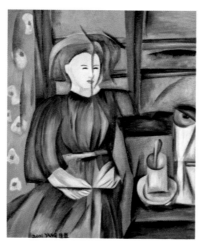

▲圖20《女人與咖啡壺》，2001年，
油畫，65×53cm。

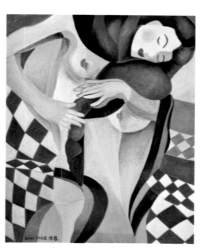

▲圖21《女人‧幸福》，2009年，油
畫，65×53cm。

藝術美學—玄妙中西繪畫

作　　者　楊佳蓉

發 行 人　陳滿銘
總 經 理　梁錦興
總 編 輯　陳滿銘
副總編輯　張晏瑞
編　　輯　楊佳蓉
編 輯 所　萬卷樓圖書股份有限公司
排版印刷　彩藝得印刷有限公司
封底畫作　楊佳蓉

發　　行　萬卷樓圖書股份有限公司
　　　　　地址　臺北市羅斯福路二段41號6樓之3
　　　　　電話　(02)23216565
　　　　　傳真　(02)23218698
　　　　　電郵　SERVICE@WANJUAN.COM.TW
大陸經銷　廈門外圖臺灣書店有限公司
　　　　　電郵　JKB188@188.COM
香港經銷　香港聯合書刊物流有限公司
　　　　　電話　(852)21502100
　　　　　傳真　(852)23560735

ISBN　　　978-986-478-057-0
2016年12月初版
定價：新臺幣490元

如何購買本書：

1. 劃撥購書，請透過以下郵政劃撥帳號：
 帳號：15624015
 戶名：萬卷樓圖書股份有限公司

2. 轉帳購書，請透過以下帳戶
 合作金庫銀行 古亭分行
 戶名：萬卷樓圖書股份有限公司
 帳號：0877717092596

3. 網路購書，請透過萬卷樓網站
 網址：WWW.WANJUAN.COM.TW

大量購書，請直接聯繫我們，將有專人為您服務。
客服：(02)23216565 分機10

如有缺頁、破損或裝訂錯誤，請寄回更換

國家圖書館出版品預行編目（CIP）資料

藝術美學：玄妙中西繪畫 / 楊佳蓉作 . -- 初版 .
-- 臺北市：萬卷樓，2016.12
　面；　公分
ISBN 978-986-478-057-0(平裝)

1. 繪畫美學 2. 藝術欣賞 3. 文集

940.7　　　　　　　　　　　　　　105024996